Emily Carr

D0917619

Emily Carr

Doris Shadbolt

Musée des beaux-arts du Canada
Ottawa, 1990

Publié à l'occasion de l'exposition *Emily Carr*, organisée par le Musée des beaux-arts du Canada, et présentée à Ottawa du 28 juin au 3 septembre 1990.

Données de catalogage avant publication (Canada)

Shadbolt, Doris, 1918-
Emily Carr.

Publié aussi en anglais sous le même titre.
ISBN 0-88884-610-X

1. Carr, Emily, 1871-1945–Critique et interpréta-
tion. 2. Peintres–Canada–Biographies.
I. Musée des beaux-arts du Canada.

ND249 .C37514 1990 709.2 CIP 90-009158-5

Nous remercions sincèrement les photographes dont les oeuvres apparaissent dans cet ouvrage : Michael Neill, auteur de la majorité des photographies du livre *The Art of Emily Carr* et dont un grand nombre sont reprises ici, Rolfe Bothe (Montréal) pour *Mâts totémiques haïdas, I.R.-C.*, Carlo Catenazzi (Toronto, Musée des beaux-arts de l'Ontario) pour *Cumshewa*, Brian Merrett (Montréal) pour *Forêt* (troncs d'arbres), Trevor Mills (Vancouver) pour *L'escalier tortueux* (Mimquimlees), *Une maison amérindienne, village de Koskimo* et *Le veilleur solitaire* (Campbell River).

Graphisme : George Vaitkunas
Impression et reliure : D.W. Friesen & Sons Ltd.

Disponible chez votre libraire ou en vente à la Librairie du Musée des beaux-arts du Canada, 380, promenade Sussex, C.P. 427, succursale A, Ottawa K1N 9N4.
Couverture : *Au-dessus des arbres* (détail), Vancouver Art Gallery.
Ce livre a été imprimé sur papier sans acide.
IMPRIMÉ AU CANADA

Sommaire

Avant-propos 6

1 Quelques pages d'histoire 9

2 Emily Carr, l'artiste en devenir 25

3 La maturation d'un talent 45

4 L'évolution intérieure 64

5 La thématique amérindienne 83

6 Au-delà du paysage, la transcendance 147

Conclusion 215

Chronologie 219

Notes 223

Cartes 228

Liste des illustrations 230

Remerciements 234

Bibliographie 235

Index 236

Avant-propos

En 1927, Emily Carr et le Musée des beaux-arts du Canada prenaient contact pour la première fois à l'occasion d'une exposition sur l'art autochtone et moderne de la côte ouest du Canada. Intitulée *Canadian West Coast Art : Native and Modern*, cette exposition originale était organisée par le directeur du Musée des beaux-arts du Canada, Eric Brown, et un anthropologue du Musée national du Canada, Marius Barbeau. Elle regroupait vingt-six œuvres de l'artiste, fortes et novatrices.

L'exposition et le voyage de Carr dans l'Est du pays, cette même année 1927, constituaient pour elle un nouveau départ. À cinquante-six ans, après avoir travaillé dans un isolement plus ou moins grand pendant longtemps, elle était reconnue par ses pairs comme une artiste canadienne majeure et comme une pionnière qui savait exprimer avec finesse et sensibilité les réalités de l'Ouest du pays.

Doris Shadbolt se penche ici sur la vie et l'œuvre de cette femme hors du commun. Son livre est le compagnon parfait de l'exposition sur Emily Carr que présente le Musée des beaux-arts du Canada au cours de l'été de 1990. Il s'agit, en fait, de la première rétrospective d'importance depuis 1971 sur cette artiste. Un concours de circonstances – plus ou moins recherchées il est vrai – veut que le livre et l'exposition coïncident avec le vingtième anniversaire du rapport de la Commission royale d'enquête sur la situation de la femme au Canada publié en 1970. Quel plaisir de savoir que le Musée des beaux-arts du Canada, Doris Shadbolt et l'éditeur Douglas & McIntyre puissent, ensemble, célébrer l'œuvre d'Emily Carr et la présenter au grand public canadien.

Le Musée des beaux-arts du Canada remercie vivement la société American Express Canada, Inc., dont le généreux appui a permis la présentation de cette exposition.

Madame Shirley L. Thomson
Directrice, Musée des beaux-arts du Canada

. . . un esprit naviguant à jamais
Seul, sur des océans étranges de pensée.
— William Wordsworth

American Express Canada, Inc. est fière de présenter, conjointe-
ment avec le Musée des beaux-arts du Canada, la rétrospective
Emily Carr. Les quelque 180 œuvres exposées comprennent
quelques-unes des premières et vivantes études de l'artiste
exécutées aux îles de la Reine-Charlotte et chez les Amérindiens
du nord de la Colombie-Britannique, ainsi que des œuvres plus
tardives de la maturité comme *Au-dessus des arbres*.

Nous sommes assurés que cette exposition, organisée par Doris
Shadbolt, rend dignement hommage à une femme d'une rare
détermination et d'un grand talent artistique qui a franchi les
frontières de la sagesse et de la pensée traditionnelles.

Puissent les Canadiens venir en grand nombre visiter
l'exposition Emily Carr et apprécier l'œuvre d'un précieux
témoin de l'art canadien.

Morris A. Perlis
Président-directeur général
American Express Canada, Inc.

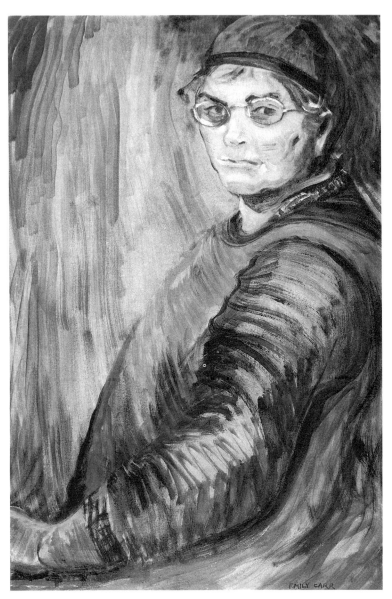

AUTOPORTRAIT 1938–1939
Huile sur papier; 86,36 x 58,42 cm
Collection particulière

1 Quelques pages d'histoire

Emily Carr est morte il y a quarante-cinq ans. Le recul que nous avons pris face à cette artiste et une interprétation plus générale de son œuvre confirment les liens étroits qui l'unissent aux grands courants de l'art de ce siècle. Sont aussi mieux affirmés son attachement à la région du Nord, au Canada et à la côte du Pacifique, ainsi que son étonnante personnalité.

L'histoire de l'art moderne depuis le dernier quart du XIXe siècle est celle, en grande partie, d'artistes qui choisissent de s'engager dans une voie donnée, conscients qu'ils redéfinissent l'art et lui réassignent un rôle dans la société. Parmi les artistes qui ont marqué cette période, un grand nombre proviennent de milieux culturels qui les ont familiarisés avec les mouvements artistiques de leur temps et leur ont permis de se considérer comme des acteurs de cette histoire. Les contemporains exacts de Carr en Europe (où elle est allée un moment enrichir son art), et dont on a pu dire qu'elle était proche ne fût-ce qu'inconsciemment ou fugitivement — Matisse, Vlaminck, Marquet, Rouault, Dufy, Marc et Kandinsky — sont issus de cultures plus anciennes, où les traditions artistiques pouvaient constituer un riche terreau ou, à tout le moins, un tremplin. Même pour ceux et celles d'entre eux qui avaient grandi en province, il n'était pas trop difficile, puisque les villes d'Europe ne sont pas si éloignées les unes des autres, d'entrer dans l'orbite de groupes influents d'artistes où l'on pratiquait le dialogue, l'échange d'idées et la critique sans lesquels l'art ne peut s'épanouir.

Les antécédents culturels de Carr sont ceux du Nouveau Monde, d'un monde vraiment nouveau. En son temps où les déplacements étaient rares et les communications difficiles, les contacts avec les centres où l'art florissait (même au Canada), bien loin d'être quotidiens, prenaient l'allure d'événements tout à fait spéciaux. Quand l'épanouissement pictural de son art l'exigea, Carr sut établir de tels contacts avec les grands courants artistiques. Mais elle n'accepta jamais de se lier à un groupe comme tel, bien qu'elle se plaignît souvent de l'absence de « vrais » artistes dans sa ville natale. Elle est une solitaire par tempérament, à l'instar de ces autres artistes du Nord que sont Edvard Munch ou Ferdinand Hodler. L'isolement géographique lui est nécessaire; elle accepte le vide culturel d'une ville qui n'est pas encore très éloignée de l'époque des explorateurs.

La Colombie-Britannique d'Emily Carr

Carr est née à Victoria, sur l'île de Vancouver, en Colombie-Britannique, le 13 décembre 1871. Après avoir passé la plus grande partie de sa vie à quelques rues de la maison où elle est née, elle meurt dans cette même ville le 2 mars 1945. Elle aura traversé tout le Canada en chemin de fer, aller et retour, deux fois pour se rendre en Europe et trois autres fois pour aller dans les grandes villes du centre du pays. Par ce survol rapide d'espaces sans fin, Carr put se rendre compte des grands intervalles qui séparent les agglomérations, et de la richesse et de la diversité géographiques qui sont des caractéristiques essentielles de son pays. N'ayant pas eu l'occasion de prendre l'avion, elle n'a pu mesurer toute l'étendue du vaste territoire nordique, inhabité, qui fait également partie de la réalité canadienne. Mais les voyages qu'elle entreprit dans sa propre province à la recherche de la culture amérindienne lui firent découvrir l'arrière-pays. Carr n'avait pourtant rien de la voyageuse insatiable qui veut tout voir, de son pays, de l'Amérique du Nord ou du monde. Elle se sent bien chez elle; sa Colombie-Britannique natale lui suffit. Elle y est née, son imagination enfantine y a été nourrie, et elle y a exécuté l'œuvre de sa vie. Elle a vécu à une époque où le patriotisme était grand; en temps voulu, elle put traduire son attachement durable et passionné envers une région particulière du pays en un authentique et ardent amour pour le Canada tout entier.

Située sur la côte du Pacifique, à l'extrême ouest du Canada, la Colombie-Britannique est plus vaste que le Royaume-Uni, la

France, les Pays-Bas, la Belgique et la Suisse réunis. Son paysage est grandiose et varié, sa côte, sinueuse. Parallèlement à cette côte s'étend l'île de Vancouver où se trouve Victoria, la capitale. C'est la plus grande île de la côte ouest de l'Amérique du Nord, plus grande même que l'Angleterre. La Colombie-Britannique est séparée des agglomérations de l'est du Canada ou des États-Unis par de vastes étendues de prairies; sur sa frontière orientale s'élève le formidable massif des Rocheuses et sur son flanc ouest, l'océan Pacifique semble éloigner davantage la province.

Dernière région de l'Amérique du Nord à avoir été colonisée, la Colombie-Britannique n'a pas une longue histoire. Il y a cent cinquante ans, c'était un territoire amérindien et un terrain de chasse pour les marchands de fourrures étrangers. Parce que leurs explorateurs avaient eu le dessus, au XVIIIᵉ siècle, sur ceux d'autres pays colonisateurs comme l'Espagne, la Russie et la France, les Britanniques prirent possession de cette région située au nord du 49ᵉ parallèle. En 1849, ils font de l'île de Vancouver une colonie, réservant ainsi ses immenses ressources forestières et aurifères à la couronne britannique et offrant de vastes terres aux colons de l'empire invités à s'y établir. Ils empêchent du même coup les Américains de remonter le long de la côte du Pacifique depuis la Californie. L'immigration britannique eut un tel succès qu'il fallut attendre jusqu'en 1941 pour que la population née au Canada l'emporte, dans cette province, sur celle qui était née en Grande-Bretagne[1].

Ce n'est qu'en 1871, l'année de la naissance de Carr, que la Colombie-Britannique cesse d'être une colonie de l'empire et devient une province au sein de la fédération canadienne. Ce nouveau statut politique n'allait aucunement freiner la « britannisation » nette et massive de la province. L'une des conditions mise à son entrée dans la Confédération était que l'on prolonge le chemin de fer du Canadien Pacifique, par delà les Rocheuses, jusqu'à la côte ouest. L'arrivée à Vancouver, en 1886, du premier train transcanadien venu de l'est marque bel et bien le début de meilleures commmunications avec le reste du Canada. Il n'en reste pas moins que la Colombie-Britannique était à cette époque, comme elle l'est d'ailleurs encore un peu aujourd'hui, une région qui se distingue du reste du pays par sa politique et sa culture. Isolée par la distance, elle est remarquable, peut-être par-dessus tout, par la force que recèle sa géographie.

Victoria, ville de Small[2]

Carr est née de parents anglais immigrés à Victoria en 1863. Après une jeunesse aventureuse, son père, devenu un citoyen rangé, était à la tête d'une prospère entreprise de vente en gros de produits alimentaires et d'alcools. Il assurait ainsi une existence confortable à sa famille composée de cinq filles et d'un fils. Ce dernier mourut à l'âge de vingt-trois ans (trois autres fils étaient morts en bas âge). Bien que Victoria soit le siège du gouvernement, la ville, avec une population de moins de huit mille habitants au moment de la naissance de Carr, a perdu, au milieu des années 1870, sa prééminence au profit de Vancouver qui jouit de meilleures communications dans une nouvelle province en pleine expansion. Cinq ou six heures de bateau séparaient pourtant l'île de Vancouver du continent; son isolement du reste du pays n'en était que plus grand.

La ruée vers l'or dans l'intérieur de la province, en 1858, se fait sentir jusqu'à Victoria qui prend l'allure d'une ville frontière animée et chaotique : beaucoup d'étrangers, nombre d'entreprises et des classes sociales marquées. Mais la ruée prend fin dans les années 1870 et 1880, lorsque Carr est encore enfant. La ville atteint un certain équilibre; elle a un caractère britannique accusé sur lequel Emily reviendra, avec une pointe de mépris, dans les mémoires qu'elle nous a laissés. « Old Victoria » s'acharne à faire vivre les valeurs sociales, politiques et culturelles de l'Angleterre dont la souveraine lui a donné son nom. Écossais, Irlandais, Gallois ou Anglais, les colons britanniques occupent les charges officielles, se partagent les professions libérales et dirigent le gros des affaires. Leurs parents et amis ont, comme eux, apporté du vieux pays des comportements, des coutumes et des idées, sans parler de leurs biens les plus précieux, porcelaines, meubles et objets de famille. Carr dit de son père « ultra-anglais » qu'il « croyait que tout ce qui était anglais était très supérieur à tout ce qui était canadien[3] ».

Les Britanniques exerçaient à Victoria une emprise morale autant que sociale. Cérémonies officielles, bals et thés chez le gouverneur, clubs privés, fêtes paroissiales et scolaires, toutes les relations mondaines devaient évoquer à s'y méprendre les petites villes anglaises. La douceur du climat et l'air marin, si proches d'une certaine Angleterre, et qui avaient pu attirer les colons britanniques, sans oublier une main-d'œuvre chinoise ou amérindienne à bon marché, favorisaient aussi, chez les personnes qui en avaient les

moyens, l'élégance et l'oisiveté. Les Carr, par exemple, louaient les services d'un domestique de jour d'origine chinoise, Bong, et d'une Amérindienne, « Wash Mary », qui s'occupait de la lessive.

Inutile d'ajouter que le caractère anglais de Victoria, fait d'attitudes et de mœurs importées et non le fruit d'une évolution plusieurs fois séculaire, comme dans la mère-patrie, cachait un vide culturel que la ville, trop jeune, ne pouvait combler. L'histoire de la province était trop brève pour avoir pu faire naître des mythes inspirateurs, et trop chaotique pour avoir produit des héros populaires ou de grands événements susceptibles de donner à la population le sens de son identité et de son destin. Le vernis de haute bourgeoisie britannique ne pouvait non plus être entretenu, faute d'établissements scolaires ou culturels de valeur. La ville n'avait pas d'université; on n'y retrouvait pas le bouillonnement d'idées et l'activité intellectuelle des centres plus anciens et davantage cosmopolites. Il n'y avait vraiment personne à Victoria qui puisse stimuler et influencer la jeune Carr ni même cerner les besoins exigeants et de plus en plus complexes de son imagination; elle restait seule dans ce qui lui importait le plus, ce qui devait d'ailleurs être le cas pendant une grande partie de sa vie. Emily fut confrontée très tôt au fait d'être née femme dans une société conçue pour des hommes. Elle était une enfant volontaire et indépendante, et son père, autoritaire, était le chef incontesté et le centre de la famille. Elle est certes parvenue à maîtriser son art, mais non sans rester parfaitement consciente des forces qui jouaient contre une femme peintre. Sa décision de demeurer célibataire, quoiqu'elle eût des prétendants et qu'elle ne fût aucunement indifférente à l'autre sexe (elle eut au moins un soupirant fidèle), réside au moins en partie dans le fait qu'elle savait que son rôle d'épouse et de mère l'empêcherait de s'épanouir dans son art, qui occupait la première place.

Dans les récits de l'âge adulte, on voit la petite Emily se révolter contre le caractère victorien de beaucoup de ses concitoyens, surtout ceux qui affichent des prétentions sociales ou morales. Elle raille la fière suffisance, le contentement naïf, la fausse modestie, la politesse qu'on substitue à la simplicité et à l'expression de sentiments réels. (Bien sûr, Carr était elle-même bien plus victorienne qu'elle ne le croyait, ne serait-ce que par son attitude puritaine face au sexe.) L'irritation que lui causait cette prétention à être britannique l'aida à prendre conscience de sa canadianité. Il devint important pour elle, tant du point de vue spirituel qu'artistique, d'adopter une vision qui

soit canadienne et non de reproduire celle de l'Europe. C'est en réagissant avec vigueur contre une situation négative, comme cela devait arriver si souvent dans sa vie, que l'artiste fut amenée à préciser sa position.

« Old Victoria » était peut-être à bien des égards un coin perdu mais, pour une enfant dont les exigences intellectuelles n'étaient pas encore trop élevées, c'était aussi un paradis. C'est là qu'elle noue le lien profond avec la nature qui devait être la source de son art comme elle serait le centre de sa vie. C'est là aussi qu'elle découvre un autre grand thème inspirateur, la présence et le patrimoine des Amérindiens.

Les habitants de Victoria et des environs ne pouvaient échapper à l'emprise d'une nature omniprésente et insistante. La petite Emily est particulièrement chanceuse puisqu'elle a facilement accès aux richesses de la nature. Derrière la propriété mi-rurale, mi-urbaine de la famille, elle entre directement dans le grand parc presque vierge de Beacon Hill, aux fleurs sauvages et à la végétation luxuriante. Devant elle s'étendent les falaises en surplomb, les plages sauvages jonchées de bois flotté, les laisses rocheuses et dentelées, les eaux bleues du large détroit de Juan de Fuca, grandioses et pittoresques, et, au-delà, vers les États-Unis, le profil des monts Cascades. En moins d'un kilomètre, quelle que soit la direction suivie, la promeneuse découvre un paysage aux variations apparemment infinies, composé de montagnes aux coteaux boisés, de baies et de fjords. À peu de distance, Emily voit d'énormes arbres vierges, pins, cèdres ou sapins, et bon nombre de feuillus qu'elle aime. Et partout, à portée de la main, une végétation plus intime, faite d'herbes, de fleurs, de buissons sauvages ou cultivés, car tout pousse à foison dans le climat tempéré de Victoria.

On aurait tort d'oublier les animaux dans les premiers contacts de Carr avec la nature. La vache familiale a fourni le sujet d'un des récits de *The Book of Small*. Dans *Growing Pains*, l'artiste lie son amour des animaux à celui de la nature quand elle avoue sa dette envers Johnny, l'ancien poney de cirque de la famille, qui lui permettait de fuir la ville pour gagner « les délicieux endroits éloignés qui devaient être à la source même de mon œuvre de peintre[4] ». Cette passion précoce pour les animaux dura toute sa vie et lui procura même des revenus (elle éleva un temps des chiens); elle tira toujours plaisir de leur compagnie. Non seulement des oiseaux, des chiens, des rats et un singe

remplissent la maison qui, parfois, devient une véritable ménagerie, mais l'un ou l'autre la suive presque toujours dans ses voyages. Raison de plus pour les habitants de Victoria de considérer Carr comme une excentrique! Pour elle, cependant, les animaux ne sont qu'une manifestation parmi d'autres du mystère et de la joie qui habitent les êtres vivants.

L'autre grand thème pictural de Carr remonte aussi à son enfance. À cette époque, il y avait encore de nombreuses réserves amérindiennes en Colombie-Britannique, tant sur l'île de Vancouver que dans le sud de la province. La réserve des Songish, qui se rattachent aux Salish de la côte, se trouvait juste en face de Victoria, de l'autre côté du port, où l'on voyait couramment leurs canots venir jusqu'aux quais avec du poisson, des baies ou de jolis paniers tressés. Les Amérindiens colportaient également leurs produits de porte en porte. « Souvent, écrira Carr, ils campaient en rond sur les plages au cours des voyages qu'ils faisaient le long de la côte dans leurs grands canots, et j'ai souvent regretté de n'être pas née Amérindienne[5] ». C'est en échangeant des paniers contre de vieux vêtements que Carr fit la connaissance de Sophie Frank, une Amérindienne de North Vancouver avec laquelle elle entretiendra une longue amitié. Les lecteurs des récits et souvenirs de Carr retrouveront souvent cette même Sophie et d'autres Amérindiens que l'artiste a rencontrés au cours de ses voyages. Bien qu'ils aient fait partie intégrante de la vie de Victoria, les Autochtones, par suite de la confiscation de leurs territoires par les Blancs et de la destruction de leur mode de vie, avaient perdu le sens de l'honneur associé à leur culture traditionnelle. Ils vivaient en marge de la société de Victoria; on les regardait habituellement de haut ou, au mieux, faisaient-ils l'objet d'une certaine condescendance. Un jour, raconte Carr, son marchand de père, dans un élan inattendu de générosité, avait distribué des caisses de raisin de Malaga à des Amérindiennes. Questionné sur son geste, il admit que ces fruits étaient pleins de vers, ce qui, selon ses dires, ne dérangeait pas du tout les Autochtones[6]. Leur état de parias de la société ne faisait que les rendre plus attirants pour Emily; ne se considérait-elle pas elle-même un peu inadaptée? Ces Amérindiens, plus ou moins acceptés par son propre entourage, et qui la fascinaient, allaient la conduire plus tard à la découverte des grandes sculptures monumentales de leurs cousins du Nord.

La scène artistique de Victoria

L'art canadien, à ses débuts, est celui d'un pays du Nouveau Monde. Il reflète, d'abord modestement, sa double origine coloniale, française et anglaise. Graduellement, à mesure que se consolide la croissance politique et économique du pays, cet art s'insère timidement dans le grand courant européen, puis américain. Peut-être en raison de l'absence d'agglomérations urbaines, le Canada n'a jamais été à l'avant-scène des grands mouvements artistiques qui ont toujours été le fait de l'étranger et n'ont influencé l'art canadien qu'avec un certain retard (considérablement réduit à l'ère électronique). Mais les Canadiens savent bien que la longue histoire de l'art dans leur pays, bien que centrée sur les grandes villes du Québec et de l'Ontario, comporte au moins cinq ou six volets, ce qui est normal dans un pays si étendu où la diversité géographique, les politiques d'immigration et les structures économiques laissent place à une pluralité culturelle. La Colombie-Britannique constitue l'un de ces volets, mais, pour des raisons historiques évidentes, c'est là aussi que le retard fut le plus grand.

À l'époque de l'enfance et de l'adolescence de Carr, dans les années 1870 et 1880, la vie culturelle de Victoria était telle que rien dans les attitudes ou les activités de ses habitants ne laissait penser que l'art puisse être une profession exigeante pour personnes sérieuses, ou même une fonction sociale nécessaire. Pour autant que le mot « art » ait voulu dire quelque chose pour les citoyens un peu instruits, il désignait sans doute ces traditions qu'ils avaient rapportées du « vieux pays ». En supposant même qu'ils aient eu les moyens de s'informer, il n'existait aucun cercle artistique où l'on se serait intéressé à l'œuvre des impressionnistes en France dans les années 1870, ou même à la peinture de l'Est du Canada qui avait une longueur d'avance sur celle de l'Ouest.

Cela ne veut pas dire que Victoria ne s'adonnait pas à une sorte d'activité artistique, certes sans prétention, où l'on accordait d'ailleurs souvent plus d'importance à l'activité elle-même qu'à l'art. L'époque des premiers explorateurs avait eu ses artistes, amateurs ou professionnels. D'abord, des commerçants avaient réalisé divers documents visuels ou des relevés topographiques. Puis, dans les années 1880, la région étant déjà plus peuplée, vinrent les premiers artistes de l'Est du Canada et de l'étranger; ils tenaient à peindre ce pays neuf, ses Autochtones et ses paysages saisissants. Après le

parachèvement du chemin de fer du Canadien Pacifique en 1885, bon nombre d'artistes de l'Est (F. M. Bell-Smith, Lucius O'Brien, T. Mower Martin, J. A. Fraser et d'autres) s'emmenèrent sur la côte ouest, profitant des billets gratuits qu'offrait la compagnie et attirés par d'éventuelles commandes. Parfois, ils se rendaient jusque dans l'île de Vancouver et à Victoria, la seule agglomération d'importance sur l'île. Mais c'étaient essentiellement des artistes qui admiraient en touristes les paysages de la région, mettant leurs talents et leurs œuvres au service de leurs concitoyens de l'Est et contribuant si peu, sinon du tout, à l'enrichissement du milieu artistique de l'endroit.

Bien que Carr ait prétendu que sa famille n'avait jamais produit d'artiste ni n'en avait même connu, il était courant, dans son enfance, de considérer les arts comme une activité sociale et un loisir acceptable, en particulier pour les jeunes femmes; le piano en est un bon exemple. On a donc permis à Emily d'avoir des leçons de dessin. Quand elle eut une quinzaine d'années, elle put suivre, une fois par semaine, après la classe, un cours de dessin dans une école secondaire de Victoria.

À la fin du siècle, à Victoria et à Vancouver, les arts suscitaient un intérêt grandissant et des groupes de dessin et des sociétés d'exposition s'organisèrent. Les foires d'automne de Victoria, où l'on présentait des animaux et divers produits, agricoles, industriels et autres, faisaient même une place à une exposition d'art. C'est là que l'œuvre de Carr est présentée en public pour la première fois, en 1894, à son retour de San Francisco où elle était allée étudier. Le Island Art Club, qui tint sa première exposition en 1910, devint plus tard le Island Arts and Crafts Club, et enfin la Island Arts and Crafts Society, une organisation pour laquelle Carr devait faire preuve d'un grand mépris. Ses membres y adhéraient souvent pour des raisons sociales, leurs expositions comptant parmi les grandes manifestations de l'année. Non seulement leurs connaissances artistiques restaient limitées, mais ils se comportaient en amateurs, même s'ils pratiquaient avec art les techniques naturalistes. Les premiers exposants de l'IACS furent surtout des femmes, ce qui montre à quel point l'art était davantage une activité féminine et, donc, sans grande importance pour la communauté. La plupart des artistes étaient imprégnés de la tradition britannique de l'aquarelle. C'étaient de pâles et lointains descendants des peintres de l'école de Norwich, qui avaient su infuser dans leur observation amoureuse de la campagne anglaise une

bonne dose de naturalisme hollandais. Carr devait elle-même suivre ce courant jusqu'à ce qu'elle dépasse la trentaine, et ce, non par manque d'ambition, mais plutôt faute de références artistiques et d'appuis à sa portée. Il y a lieu de mentionner Sophie Pemberton, une peintre dévouée à son art et de la génération de Carr, qui avait étudié à la Slade School of Art de Londres. Son œuvre n'était toutefois pas assez stimulante pour hausser le niveau de conscience artistique de Victoria. Elle devait plus tard soutenir indirectement les efforts de Carr.

En 1939, Emily Carr écrivit au directeur du Musée des beaux-arts du Canada. Elle se plaignait de ce que Victoria était « l'endroit le plus lamentable du Dominion » et de ce que l'IACS était un « collier de meules ornant le cou de l'art[7] ». Malgré un tel dédain, Carr continue d'y exposer jusqu'en 1937. Et puisque les expositions publiques sont rares à Victoria, l'artiste présente souvent ses œuvres dans son propre atelier. Dans les années 1930, elle nourrit un moment l'espoir de convertir le rez-de-chaussée de sa maison en une galerie populaire financée par des souscriptions publiques. En 1930, parrainée par le Women's Canadian Club, elle expose, pendant plusieurs jours, aux Crystal Gardens de Victoria (dont la piscine, reliée à un salon de thé, pouvait être transformée en une galerie) et prononce une conférence. En 1929, la ville rejette l'offre de fonds que lui fait un citoyen qui exige, pour la création d'une galerie publique, qu'on accepte sa collection particulière. En 1945, à la mort de Carr, il n'y avait toujours pas de galerie d'art à Victoria. La collection personnelle de Carr dut prendre le chemin de la Vancouver Art Gallery.

Vancouver, au début du siècle, avait un peu plus à offrir aux artistes. C'est ainsi que Carr y expose au Studio Club et y enseigne de 1905 à 1909. À la fin de 1909, elle devient membre de la British Columbia Society of Fine Arts, la première association artistique légalement constituée dans cette province, donnant ainsi à ses expositions une aura plus professionnelle. En 1925, la ville se dote d'une école des beaux-arts qui fait venir de l'Est du Canada et de l'Écosse des professeurs aussi respectés que F. H. Varley et J. W. G. Macdonald. En 1931, Victoria dispose d'un musée municipal et les artistes professionnels sont plus nombreux; Carr allait participer aux expositions annuelles du musée et à d'autres manifestations de groupe. Elle expose pour la première fois seule, en 1938, à la Vancouver Art Gallery, comme elle le fera par la suite presque tous

les ans jusqu'à sa mort. C'était ses « annuelles », comme elle disait. (À cette époque, tout artiste pouvait réserver un espace d'exposition à peu de frais.)

Carr a toujours cru qu'il était important pour elle de présenter son œuvre sur la côte ouest, chez elle. Comme tous les artistes, elle avait besoin de réactions immédiates. Qui plus est, elle était très attachée à Victoria sa ville natale; pour elle, l'appréciation des gens avec qui elle vivait importait davantage « que les louanges du monde entier[8] ». Bien entendu, elle ne pouvait de la sorte se faire connaître que de façon très limitée. Les centres d'art canadien se trouvaient dans les villes plus anciennes de l'Est du pays, où l'on appréciait les beaux-arts depuis plus longtemps et où les artistes d'avant-garde présentaient leurs œuvres dans des clubs, des associations et des galeries, au milieu d'échanges animés. Dès 1927, Carr attire l'attention d'artistes et de responsables influents de l'Est et se sent alors moins prisonnière de Victoria où elle étouffe. Elle participe alors à des expositions autres que locales ou régionales; de plus en plus, elle est invitée et n'a pas à rechercher les occasions. Elle expose ainsi avec le cercle d'artistes le plus novateur du Canada anglais, le Groupe des Sept, en 1930 et 1931, puis, plus tard, avec son successeur, le Groupe des peintres canadiens et, à l'occasion, avec l'Ontario Society of Artists. Elle participe à une exposition féminine internationale à Détroit, en 1929, et à des expositions d'art canadien mises en tournée par le Musée des beaux-arts du Canada et présentées à Washington et dans d'autres villes des États-Unis au début des années 1930. En 1930 même, elle expose seule à l'Art Institute of Seattle; en 1933, elle est représentée dans une exposition internationale consacrée à des femmes artistes à Amsterdam; en 1937, certains de ses tableaux sont présentés à Londres et à Paris. En 1935 et 1937, elle expose seule à Toronto, la première fois au Lyceum Club et à la Women's Art Association, et la seconde à la Hart House de l'Université de Toronto. C'est ainsi que, dans la soixantaine, l'artiste présente son œuvre en des lieux où elle peut être vue et appréciée pour son importance et son originalité, et commentée par des critiques aussi respectés qu'Eric Newton du *Manchester Guardian*, en Angleterre, et G. Campbell McInnes de Toronto. Carr prend place au sein du milieu artistique canadien et reçoit la visite de gens célèbres, tout en demeurant essentiellement une solitaire, « à la limite de nulle part[9] ».

Emily Carr éprouva quelques difficultés à maintenir les liens

établis en dehors de Victoria. Les lettres qu'elle adresse à ses amis dans les années 1930 nous rappellent à quel point la scène artistique canadienne était réduite et clairsemée, concentrée dans les villes de l'Est, l'Ouest demeurant isolé, les communications entre les régions presque inexistantes, le pays lui-même solitaire sur le plan culturel. Les lettres parlent du rôle essentiel joué par les associations artistiques (plus justement, elles organisaient des expositions), même si des jalousies et des ambitions s'y manifestaient. Il n'y avait aucun réseau adéquat de marchands d'art contemporain. La correspondance de Carr évoque aussi ces années où quelques grands musées d'art étaient au service d'un vaste pays, et où les musées locaux et régionaux, entre les mains d'amis bien intentionnés, avaient souvent un caractère plus ou moins amateur. L'épistolière rappelle les frustrations que lui causait le fait d'être une femme artiste et de vieillir, loin du centre du pays. Il est question des frais et de la fatigue que lui occasionnent l'expédition et l'emballage de ses œuvres dans l'Est du Canada ou même à Vancouver; il y a le fait d'être hors des circuits de l'information et d'être avisée à la dernière minute, ou trop tard, de la tenue d'une importante exposition à Toronto; il y a aussi l'absence, sur la côte ouest, de bons critiques et de personnes informées et curieuses.

Son œuvre, bien qu'ayant été vue aux États-Unis et dans plusieurs pays d'Europe, et même distinguée et commentée une fois ou deux, ne fut pas plus recherchée hors de son propre pays, de son vivant, que ne le fut celle des autres Canadiens de sa génération avec qui elle avait exposé. Cette situation peut facilement s'expliquer. Les organisations qui parrainaient les expositions itinérantes auxquelles elle participait étaient trop souvent dépourvues de la crédibilité nécessaire pour attirer l'attention des critiques dans le pays hôte. Dans le cas du Musée des beaux-arts du Canada, les expositions qu'il présentait à l'étranger pouvaient être considérées par la critique comme de la propagande culturelle officielle. De façon plus pragmatique, on avait tendance à classer l'art du Canada anglais, quelles que soient ses qualités, comme celui d'une colonie. Il faut bien l'admettre, cet art se situait hors du courant d'avant-garde de l'art moderne international déjà florissant en Europe et aux États-Unis.

L'autobiographie

Le talent mis à part, une femme de la génération et du milieu social et culturel de Carr devait avoir une détermination et une vigueur

exceptionnelles pour parvenir aux sommets où elle s'est hissée. Ses écrits, qui ont une grande valeur par eux-mêmes, lui ont attiré un public enthousiaste qui surpasse celui de l'œuvre peint. Plus encore, ces ouvrages nous en disent beaucoup sur Carr elle-même. S'il est vrai que beaucoup d'artistes tiennent un journal ou rédigent des essais sur l'art ou des poèmes, rares sont ceux qui, comme Emily Carr, nous livrent un autoportrait si intense. Le dicton anglais selon lequel « on ne peut savoir ce qu'on pense tant qu'on n'a pas vu ce qu'on a dit » a peut-être été forgé à son intention : n'a-t-elle pas constamment cherché à clarifier ses pensées en consignant ses idées et ses sentiments dans des carnets et un journal ? Et puis, elle avait autant besoin d'écrire que de peindre pour s'exprimer, ce qui était d'ailleurs moins épuisant physiquement.

Carr nous a laissé cinq livres de récits et de souvenirs. Ces ouvrages, avant tout autobiographiques, furent écrits quelques années après les événements narrés. Bien que leur auteure ait pris des notes avant de rédiger ses récits, il était inévitable que s'estompent un peu les souvenirs et que, consciemment ou non, la mémoire ayant transformé les faits, ceux-ci ne soient pas toujours exacts. L'écrivaine qu'elle était ne pouvait que recréer les événements et forcer les caractères pour produire des effets littéraires. Mais les situations et les faits n'en sont pas moins réels; les écrits de Carr peuvent probablement être considérés comme un reflet fidèle des sentiments de l'auteure[10]. *The Book of Small* décrit l'enfance délicieuse, disciplinée et protégée d'une fillette imaginative dans une Victoria toute « victorienne ». On y retrouve, déjà, cet esprit de révolte marqué, ce sentiment d'être volontairement « autre » (avec une certaine malice) parmi des conformistes. Et ce qui n'y est que notes éparses devient un leitmotiv dans *The House of All Sorts* et *Growing Pains*. Le premier ouvrage raconte les frustrations de l'auteure et l'attitude déraisonnable de ses locataires au cours des années où elle peignit peu et loua des appartements dans son petit immeuble. Le second porte un sous-titre : *The Autobiography of Emily Carr*, mais il s'agit plutôt d'un recueil de courts récits, sans véritable suite, évoquant certains épisodes de sa vie. Pour s'épanouir, pour se défaire du conformisme victorien dont elle avait hérité, il lui fallait paraître excentrique dans de petites choses (l'habillement, l'amour passionné des animaux, le franc-parler) et, ultimement, dans les grandes choses, dans son art qui devait être généreux, libre et résolument « canadien », et non

plus victorien. Quant à cette modestie et cet autodénigrement qui remontent à la surface de temps à autre, ils ne sont que le revers de la médaille et font ressortir la force de Carr et sa profonde connaissance d'elle-même. *Klee Wick*, où elle rappelle ses séjours parmi les Amérindiens, montre une artiste tout à fait engagée et désintéressée, qui ne ménage pas les efforts pour atteindre aux sources d'inspiration et qui, arrivée au but, réagit avec intensité et franchise. L'esprit de rébellion de l'enfant et l'originalité parfois gauche de l'adulte ont donné à l'artiste l'étoffe nécessaire pour se consacrer entièrement à son merveilleux et exigeant combat.

Cette artiste que les lecteurs ne faisaient qu'entrevoir derrière les récits de *Klee Wick* s'exprimera sans masques dans *Hundreds and Thousands*, le journal que Carr commença à écrire en 1927 à l'âge de cinquante-six ans et qu'elle poursuivit jusqu'en 1941, quatre ans avant sa mort. On y voit la peintre parvenue à maturité, qui « s'est trouvée », mais dont la recherche incessante des grands mystères de la vie et de l'art se fait d'autant plus intense qu'elle y est parvenue sur le tard. D'une part, ce journal fournit un compte rendu partiel de ses voyages à Toronto et Chicago, des séances de dessin à la campagne, près de Victoria, des succès et déceptions dans le monde des expositions et des marchands, enfin de la vie sociale avec les parents et amis. Mais, d'autre part, la valeur de cet ouvrage tient surtout à ce que son auteure y parle avec spontanéité et passion de son art et de sa spiritualité — ses douloureux combats et ses moments d'exaltation — révélant ainsi une peintre intelligente et ses méthodes de travail, l'enracinement de son art dans toute la nature, le lien qui unit ce qu'elle veut mettre dans son art avec sa recherche d'une dimension religieuse de la vie. Le journal est en fait un manifeste personnel et une confession passionnée de la foi de l'artiste. Les « centaines et milliers » du titre qu'elle a choisi font référence à de minuscules bonbons anglais, si petits qu'il faut en prendre toute une bouchée pour les apprécier; l'image sied bien à une personne qui tient à son petit confort, mais qui aime mordre dans la vie à pleines dents.

Il y a aussi les innombrables pages de cette épistolière obligée qui savait que « l'amitié peut se développer davantage et plus durablement par la correspondance que par les contacts, particulièrement chez ceux qui peuvent clarifier leurs pensées en les voyant consignées sur papier, [...] quand cette abomination, la gêne, est laissée de côté[11] ». Les lettres de Carr que l'on retrouve de plus en plus dans des

collections publiques, nous feront découvrir, selon les relations par-
ticulières que l'artiste entretient avec son correspondant, la femme
extrêmement pratique qui devait prendre les décisions et les disposi-
tions de la vie de tous les jours, ou la femme terre-à-terre et follement
drôle qui fait le pitre avec les mots, ou bien l'intarissable communi-
catrice dont les mots se bousculent, ou encore l'être sociable qui aime
les commérages et les potins, ou même la vieille dame irascible dont
la patience est réduite à néant par l'incompétence des responsables du
monde artistique ou par quelqu'un qui l'a prise à rebrousse-poil.

Les seules lettres où elle parle du fond du cœur des choses de l'art
ou de l'esprit sont celles, nombreuses, qu'elle écrivit à Lawren
Harris, l'artiste canadien de grande renommée qui exerça l'influence
la plus importante sur sa vie artistique. Malheureusement, Harris ne
les a pas conservées. Nous savons indirectement, à partir des lettres
qu'il a écrites à Carr et des remarques que fit cette dernière plusieurs
années après, que les échanges épistolaires ont surtout porté sur le
travail, « presque uniquement le travail, d'un artiste à un autre[12] ».
Carr adressa de nombreuses lettres à Ira Dilworth qui présenta son
premier manuscrit aux Presses de l'Université d'Oxford et prépara
tous ses textes publiés ultérieurement. À la mort de l'artiste, Ira
devint l'un des administrateurs de sa succession et son exécutrice
littéraire. Écrites à la fin de sa vie, ces lettres à Ira parlent de la santé
chancelante de l'artiste et de sa solitude une fois que la peinture eut
cessé de remplir sa vie. Chose intéressante à noter, l'épistolière
organise sa correspondance en fonction de l'ambivalence qu'elle a
toujours su déceler en elle où cohabitaient deux personnages :
« Small » (selon le titre du livre qu'elle écrivit sur son enfance), cet
esprit d'enfant libre et imaginatif qui l'habite, et Emily, son moi
pragmatique et, comme elle l'avoue, parfois peu charitable. Les deux
moi étaient nécessaires à sa vie artistique; l'acceptation de cette
ambivalence lui permit de passer, avec fruit, de l'un à l'autre
personnage.

Les livres qu'elle écrivit pour publication, sa correspondance et son
journal répondaient à différents besoins. Les livres, d'abord, con-
firmaient cette image d'elle-même qu'elle jugeait utile pour légitimer
sa vie et son art, (*Small*, *Growing Pains*, *The House of All Sorts*). Ses
lettres, ensuite, lui donnaient d'apprécier la chaleur que procure
l'amitié au-delà des rencontres sociales avec les parents et amis (et
dont elle limitait d'ailleurs le nombre). Son journal, enfin, précisait

ses fins artistiques et spirituelles. Les trois types de textes sont donc tout à fait distincts, à très peu d'exceptions près, et donc révélateurs. Carr pouvait aborder avec les autres les aspects extérieurs de l'art — la technique, le système, les potins — mais, du sens profond de son art et des problèmes qu'il soulevait, elle ne parlait qu'à elle-même. Il y avait près d'elle, à Victoria, des amis attentionnés, mais aucun groupe d'artistes avec lesquels elle aurait pu échanger; elle s'en plaignit à l'occasion. Mais en fait, leur absence lui allait mieux que leur présence : son art était trop profondément personnel pour se prêter aux échanges. Tel est le sens véritable de son isolement.

2 Emily Carr, l'artiste en devenir

Le processus est long par lequel l'artiste mûrit et rentre en possession de son art; c'est avant tout affaire d'assimilation intérieure, la technique étant renvoyée au second plan. L'artiste peut produire des œuvres admirables au cours de la période de gestation, mais il vient un moment (qu'on ne décèle souvent que par un regard rétrospectif) où elle naît au monde de l'art; les influences sont maîtrisées, les facteurs complexes de la créativité jouent parfaitement, le potentiel est mis en branle. Carr a produit un grand nombre d'œuvres au cours des longues années qui ont précédé l'épanouissement de son art. Les techniques sont justes et les œuvres bien documentées, souvent audacieuses, voire téméraires sous certains aspects. Ce n'est pourtant que dans sa quarantaine qu'elle put se libérer des goûts victoriens dont elle avait hérité, et ce n'est qu'à l'approche de la soixantaine qu'elle est vraiment *devenue Emily Carr dans son art.* Les observateurs distinguent trois étapes dans son cheminement vers la maturité. Il y a d'abord ses études à San Francisco et en Angleterre qui lui permettent d'acquérir une technique et confirment le sérieux de sa recherche artistique. Une deuxième étape la conduit en France où elle réussit à se défaire de son regard emprunté aux « vieux pays », à maîtriser une nouvelle approche et à produire des œuvres étonnamment belles. C'est en France que ses progrès seront les plus marqués,

même s'il s'est avéré qu'elle n'irait pas dans la direction prévue. La troisième étape est un voyage de plusieurs semaines dans l'Est du Canada où elle participe à une exposition majeure et découvre un groupe d'artistes ontariens réputés. Cette rencontre, bien que brève, précipite un changement radical dans sa vie et son art et l'amène à se réaliser, sur le tard mais pleinement et vigoureusement.

San Francisco

La première phase du cheminement artistique de Carr s'étend sur une longue période qui intéressera surtout ses biographes. Nous aborderons cependant cette étape de façon assez succincte. Car, hormis le fait qu'elle y fait preuve de sérieux et d'une grande volonté de réussir, son talent exceptionnel ne s'y exprime guère. C'est à la fin de l'été de 1890 qu'elle se rend aux États-Unis pour suivre des cours à la California School of Design de San Francisco, alors un bâtiment délabré de Pine Street, au-dessus du vieux marché. Fondée en 1874, l'école, florissante mais conservatrice, adhérait aux conventions du temps. Son directeur, A. F. Mathews, venait de passer cinq ans à l'Académie Julian de Paris. Ni son enseignement, cependant, ni ses propres œuvres ne reflétaient l'art plus évolué qui avait cours alors en France. Emily suivit ses classes de dessin à partir de modèles antiques, mais n'alla pas aux classes d'après modèle : la pruderie de son éducation était telle qu'elle ne pouvait se résoudre à voir les modèles nus. Écrivant sur cette époque beaucoup plus tard, elle évoquera son professeur d'origine française, Amédée Jouillin, responsable des classes de natures mortes, qui lui disait qu'elle avait un bon sens de la couleur. En lui ordonnant de « gratter » sa toile et de la « gratter encore », Jouillin essayait de la « tourmenter » pour qu'elle peigne avec fougue et abandonne toute timidité[1]. De tous les cours, Carr préférait les séances, optionnelles et hebdomadaires, de dessin à l'extérieur dans des terrains inoccupés, des pâturages, au milieu des buissons et le long des clôtures. « Le dessin à l'extérieur était un travail fluide, mi-observation, mi-rêvasserie, passé à guetter l'invitation du sujet à 'venir me rencontrer à mi-chemin'. [...] On ne peut toucher, ni triturer l'atmosphère et l'espace comme on le fait pour les légumes d'une nature morte ou les moulages de plâtre. Ces choses spatiales, il fallait les sentir, non en les tâtant du bout des doigts, mais de tout notre être[2]. » Rien ne nous est resté mal-

heureusement de ces travaux aux champs qui puisse nous dire si Carr faisait vraiment des croquis de « tout son être » ou, ce qui est plus probable, si elle n'a fait que projeter sur sa lointaine jeunesse la sagesse ultérieure de l'artiste accomplie.

La présence obstinée de la famille et des amis qui la chaperonnaient à San Francisco la maintenait dans un milieu victorien. Elle n'était donc pas susceptible de rencontrer des gens plus ouverts sur le plan culturel. Comme elle le rappellera plus tard, « San Francisco n'avait guère à offrir pour l'étude de l'art que l'école elle-même; il n'y avait ni galeries, ni expositions. L'art ne faisait encore que balbutier dans l'Ouest. L'école venait d'ouvrir[3]. » En fait, elle avait été créée seize ans auparavant et dépendait de la San Francisco Art Association, qui présentait des expositions annuelles que Carr a sans doute vues. Il devait bien y avoir d'autres expositions en ville, mais rien ne laisse supposer que Carr ait tiré avantage de la vie artistique, tout de même assez riche, que lui offrait San Francisco. Quoiqu'elle ait eu la volonté d'améliorer ses connaissances artistiques en se rendant dans quelques grandes villes d'art, son tempérament et son éducation l'empêchaient de tirer parti de ce qu'elles avaient à offrir. Carr fut intimidée, toute sa vie, de la compagnie de personnes qu'elle jugeait plus avancées qu'elle intellectuellement, à moins, bien sûr, qu'il ne s'agisse de relations de maître à élève, de mentor à disciple. L'occasion s'est-elle présentée, elle ne s'approcha jamais, ne serait-ce qu'à la lisière, de cercles d'artistes — sans parler des artistes de la bohème — à moins qu'elle n'y ait suivi quelqu'un.

Carr retourne à Victoria à l'automne 1893 après avoir passé un peu plus de trois ans à San Francisco où elle y apprit les rudiments de son art, du moins tels qu'on les concevait alors. Ses œuvres scolaires sont difficiles à identifier aujourd'hui, mais quelques peintures montrent qu'elle savait composer une nature morte ou une étude de fleurs et jouer avec la tonalité pour représenter ses sujets de façon convaincante. Ce qu'elle écrira au sujet de sa formation américaine — « banal et sans émotion — des sujets bien rendus, sans plus[4] » — semble juste. Cette appréciation pourrait aussi s'appliquer aux dessins et aquarelles qu'elle a réalisés au cours des années suivantes à Victoria. D'aucune manière, à l'école californienne, elle n'avait pu découvrir ce que l'art pourrait être pour elle — du moins si l'on se fie à son œuvre.

Londres et l'Angleterre

Les cours de dessin pour enfants que Carr organise et donne avec beaucoup de succès à Victoria à son retour de San Francisco lui permettent de mettre de l'argent de côté. À la fin de l'été 1899, elle peut partir pour Londres. Elle opte pour l'Angleterre plutôt que pour la France, en partie parce que l'obstacle de la langue tombe, mais surtout parce que c'est un choix que ses sœurs, dont le soutien moral lui est nécessaire, approuvent. Mais ce fut un choix malheureux. Certes, Londres était riche en musées et en expositions où l'on pouvait étudier l'histoire de l'art et les maîtres anciens. On n'y créait pas, toutefois, de l'art d'avant-garde. À la fin du XIXe et au début du XXe siècle, la vie artistique anglaise restait fidèle à la tradition, et ce sont des peintres français, et non anglais, qui avaient compris que la peinture de Constable préfigurait le modernisme. L'influence de l'impressionnisme en Angleterre avait été tardive et atténuée. Ce n'est que lorsque le critique Roger Fry organisa, en 1910–1911 et 1912, aux Grafton Galleries, deux expositions qui firent date que la situation commença à changer. La première présentait cent cinquante œuvres de Manet, Cézanne, Gauguin, Van Gogh et des symbolistes français; la seconde débutait avec Cézanne et mettait l'accent sur Matisse et les Fauves, Picasso et les cubistes. Le retentissement de ces expositions fit sortir l'art anglais de son conservatisme. Il était trop tard pour Emily Carr : au moment de la première exposition de Fry, elle se trouvait en France, confrontée à l'art postimpressionniste.

Arrivée en Angleterre à l'automne de 1899, Carr s'inscrit à la Westminster School of Art. L'école, qui dépendait de la Royal Academy, une institution étroite d'esprit, était figée et sans inspiration, et son atmosphère était d'un formalisme rigide. Très appliquée, Carr suivait les cours d'après modèle qui duraient toute la journée (elle avait fait taire sa pudibonderie); le soir, elle avait des cours de dessin, d'anatomie et de modelage de l'argile. Elle tirait davantage d'agrément, et probablement aussi de profit, des escapades qu'elle faisait dans la campagne pour fuir Londres dont « l'ancienneté et l'histoire [...] ne me disent pas grand-chose [...], la ville ne me va pas très bien[5] ». Au cours de vacances d'été dans le Berkshire, elle se joignit à une classe et eut sa première expérience de croquis sur le terrain en Angleterre. Plus tard, dira-t-elle, elle eut le sentiment d'avoir beaucoup appris en cet endroit où les lointains étaient souvent

estompés par la brume et où la « couleur ne vibrait pas aussi violem-
ment[6] ». De tout ce séjour plutôt malheureux et peu profitable en
Angleterre, la période la plus utile à son art fut celle qu'elle passa,
d'août 1901 à la fin de l'hiver de 1901–1902, à St. Ives en
Cornouailles, où elle se rendit à l'atelier de Julius Olsson, peintre
anglo-suédois de marines impressionnistes. Loin de la ville, elle pu
s'inscrire comme étudiante libre avec une dizaine de personnes de
tous les âges; ses trente et un ans ne juraient pas trop. Tant par ses
opinions que par son approche, Olsson différait de son collègue,
Algernon Talmage, un admirateur de Constable et un peintre de
pastorales au doux lyrisme. Énergique, Olsson voulait que ses élèves
peignent les bateaux blancs et la mer en laissant la lumière du soleil
inonder la toile. Carr trouvait Talmage plus sympathique parce qu'il
respectait sa préférence pour les lieux discrets, ceux qu'elle trouvait
par exemple derrière le village, dans le bois de Tregenna tapissé de
lierre.

Au printemps de 1902, elle se rendit aux Meadows Studios, à
Bushey, dans le Hertfordshire, où « moutons, vaches et tapis de
jacinthes tachaient le sol aux douces ondulations. Tout était jaune-
vert et perlé en ce printemps naissant. Les alouettes se précipitaient
vers les cieux comme en retard pour la répétition de la chorale[7]. »
Carr eut aussi l'occasion de peindre dans un petit bois. Son profes-
seur, John Whiteley, un aquarelliste traditionnaliste mais sensible,
qui peignait des paysages et des figures, lui laissa une leçon impor-
tante : « Le va-et-vient du feuillage est davantage qu'un motif
plat », ce qui s'accordait bien aux paroles de Talmage : « Il y a du
soleil aussi dans les ombres[8]. » Ces deux leçons d'observation de la
nature qu'elle garda longtemps en mémoire, et la prise de conscience
croissante que son attachement de toujours à la nature devrait
trouver place au cœur de son art sont probablement les résultats les
plus importants de son séjour de cinq ans en Angleterre.

Il nous reste, de cette période, une délicieuse petite aquarelle
sans prétention représentant un vaste ciel et une verte prairie où est
assis un pique-niqueur (ou un dessinateur). Un souvenir, sans doute,
de l'une des heureuses excursions de l'artiste dans la campagne
anglaise, fort probablement à Bushey. Les œuvres réalisées en
Angleterre ont en grande partie disparu, la plupart détruites plusieurs
années après le retour de Carr à Victoria lorsqu'elle fit table rase de
son passé.

Son séjour en Angleterre fut, presque dès le début, gâché par diverses maladies qui l'obligèrent à interrompre son travail. Gravement malade, elle passa misérablement les dix-huit derniers mois dans un sanatorium du Suffolk. Elle revint à Victoria à la mi-octobre 1904 après avoir passé un mois chez des amis sur un ranch de la région d'élevage du centre de la Colombie-Britannique. Si son séjour anglais ne lui avait pas permis de progresser, il n'avait pas non plus entamé son enthousiasme pour l'art. Il y a lieu de mentionner que c'est au cours des cinq années et demie qui suivirent son retour de l'Angleterre, et qu'elle passa surtout à enseigner et à peindre paisiblement à Vancouver (ou à Victoria les fins de semaine), qu'elle commença à s'intéresser vraiment à l'art amérindien. Selon Carr elle-même, c'est en 1907.

La France et le nouvel art

La visite qu'elle effectue en France en 1910 et 1911 marque sa rupture avec l'art victorien et la sensibilité ancienne dans laquelle elle baigne depuis tant d'années. La France exerce, depuis longtemps, un puissant attrait sur les artistes américains; ceux de l'Est du Canada s'y rendent depuis la fin du XIXᵉ siècle. Carr poursuit un but des plus évidents en allant en France : elle est à la recherche de « ce nouvel art ». « J'ai vu qu'il était ridiculisé, loué, aimé, haï », écrit-elle. « Quelque chose en lui m'exaltait, mais je ne pouvais commencer à jouer à pile ou face pour savoir de quoi il s'agissait. Mais j'ai vu tout de suite que, en comparaison, l'art traditionnel récent paraissait fade, insignifiant, peu convaincant[9] ». Nous ignorons ce qu'avaient été ses contacts avec le « nouvel art » et ce qu'elle avait en tête avant de partir pour la France le 10 juillet 1910. Ce qu'elle écrivit sur le sujet plusieurs années après concerne quelque chose qu'elle a vu ou entendu à Victoria, ou plus vraisemblablement à Vancouver. Quoi qu'il en soit, elle avait fortement envie de trouver une nouvelle inspiration dans ce qui était alors la capitale mondiale de l'art.

Le Paris artistique des années 1907–1912 était en plein bouillonnement. L'avant-garde se trouvait résolument lancée dans la modernité, explorant la notion d'art abstrait sous toutes ses faces. Lorsque Carr arrive à Paris, Picasso et Braque peignent leur tableaux cubistes « à facettes »; l'été suivant, ils créaient un cubisme aux volumes plats. En 1911, les cubistes exposaient leurs œuvres au Salon des indépendants et au Salon d'automne de Paris, de même

qu'à Bruxelles où une imposante exposition leur était consacrée. Fernand Léger s'était joint au mouvement (Carr allait montrer plus tard certaines affinités avec cet artiste), ainsi qu'une nouvelle recrue âgée de vingt-quatre ans, Marcel Duchamp. Un ou deux marchands d'œuvres d'art, dont Paul Guillaume, manifestaient de l'intérêt pour la sculpture nègre, le poète Apollinaire était critique d'art à *L'Intransigeant* et la musique atonale d'Arnold Schœnberg étonnait dans certains cercles musicaux. Les créations de ce genre, que l'on retrouvait aussi dans d'autres pays d'Europe, allaient modifier profondément le cours de l'histoire de l'art. Mais, alors qu'elles enflammaient les milieux culturels d'avant-garde, elles n'avaient pas encore influencé le monde artistique en général ni récolté son appréciation. Les œuvres issues de cette nouvelle expérience spirituelle ne constituaient pourtant pas le « nouvel art » qu'espérait découvrir Carr; elle était d'ailleurs peu susceptible de s'y intéresser. Bien qu'elle ait eu l'occasion de voir certaines œuvres d'avant-garde à Paris, elle n'en fera pas mention. Son expérience parisienne ne devait pas être, comme on aurait pu l'imaginer, celle d'une personne curieuse et toute à la joie de se trouver dans la capitale mondiale de l'art; ni n'a-t-elle établi, comme d'autres Canadiens à Paris, quelque lien que ce soit avec les artistes du milieu professionnel ou de la bohème étudiante.

Malgré ses réticences, Carr trouva toutefois son propre équilibre et sut établir des relations personnelles. Quand elle arriva à Paris, les innovations modernistes antérieures avaient déjà passé par les voies normales de la transmission, de la diffusion, de la modification et, enfin, de leur introduction dans les ateliers et la pratique picturale; une certaine critique commençait d'acquiescer. À côté de créations audacieuses, existait un certain courant stylistique, une sorte de post-impressionnisme général. Il prenait diverses formes qui, toutes ensemble, constituaient les apports successifs des impressionnistes, des postimpressionnistes comme Gauguin, Cézanne et Van Gogh, puis des Fauves que leurs couleurs intenses et la facture violente avaient bel et bien libérés de toute intention de représenter quoi que ce soit.

Tel était le « nouvel art » que Carr était venue voir, qu'elle l'eût su à l'avance ou non. Elle n'avait d'autre choix que de le regarder. Un artiste anglais « très moderne », Henry Phelan Gibb, qui vivait et travaillait à Paris et qu'elle avait rencontré grâce à une lettre de

recommandation d'un ami de Victoria, devait lui servir de guide. Lors de la première visite qu'elle fit à son atelier, certains des tableaux de l'artiste lui plurent, d'autres la choquèrent. « Ses couleurs avaient un caractère aussi riche que délicieusement vigoureux; les tons chauds interagissaient avec les tons froids [il connaissait la peinture de Cézanne]. Il mettait de l'éclat par l'emploi de couleurs complémentaires […], [ses] paysages et [ses] natures mortes m'enchantaient — brillants, appétissants, propres. Mais ses nus tordus me dégoûtaient[10]. » Sur ses conseils, elle suivit les cours de la célèbre Académie Colarossi, où l'un des professeurs lui dit qu'elle travaillait bien et avait un bon sens de la couleur. Cependant, comme naguère à la Westminster School de Londres, elle trouva l'atmosphère des classes suffocante. Plus souvent qu'autrement, elle ne trouvait personne pour lui traduire les critiques du professeur. Fort heureusement, Gibb lui recommanda de quitter l'Académie et d'étudier auprès d'un peintre d'origine écossaise, John Duncan Fergusson. L'obstacle de la langue tomba. Fergusson, qui avait trois ans de moins que Carr — maintenant âgée de trente-neuf ans — avait une certaine notoriété tant en France qu'en Angleterre. Tout comme Gibb, il était membre du Salon d'automne et connaissait bien le système français de travail en atelier et d'exposition dans les salons. Il appartenait aux coloristes qui avaient rompu avec les peintres académiques écossais et cherchaient leur inspiration chez Matisse et les Fauves. Carr dut rester étonnée devant l'audacieuse nouveauté de son œuvre constituée surtout à cette époque de portraits et d'études de figures. Au bout de quelques semaines cependant, la maladie — qui mettait de l'acharnement à la poursuivre dans les grandes villes — la força à quitter l'atelier de Fergusson. Après avoir vécu à Paris d'octobre à décembre 1910, Carr devait passer le reste de son séjour français loin des villes; la campagne et ses habitants ne s'accordaient-ils pas beaucoup mieux à son tempérament ?

Elle fait ensuite un voyage de convalescence en Suède. Le pays, où vivent des amis de sa famille, mais où elle ne fait apparemment aucun contact avec le monde artistique, lui rappelle avec plaisir le Canada. Elle retourne en France au printemps de 1911 et rejoint Gibb qui donne alors un cours de peinture de paysages dans une petite ville non loin de Paris, sise le long d'un canal, Crécy-en-Brie. Elle se sent manifestement des affinités avec Gibb, sans qui elle n'arrive pas à supporter la critique ni à apprendre. Il est d'ailleurs un bon maître

pour elle même si, comme elle le notera, il se sent souvent obligé de tenir compte du fait qu'elle est une femme; il sut reconnaître toutefois son sérieux et sa détermination. De plus, son épouse est bien au fait de l'art moderne que Carr tente de découvrir, et ses explications sur les aspects théoriques en cause s'avèrent utiles. Comme pour mieux se plier aux objectifs de Carr, Crécy est située dans la campagne « humanisée » des peintres de Barbizon qui avaient lancé en France la peinture de plein-air environ quatre-vingt ans plus tôt. Il nous reste quelques petites peintures à l'huile aux tons gris et froids que la ville et son canal bordé d'arbres ont inspirées à Emily, où recherche picturale et description s'équilibrent et qui montrent que l'artiste acquiert de plus en plus un « nouveau regard ».

En juin 1911, comme elle a toujours besoin d'être proche de son maître dont elle apprécie la présence, Carr suit le couple Gibb qui va passer l'été en Bretagne. Elle réside dans le petit village de Saint-Efflam et emploie rigoureusement son temps à travailler à l'extérieur. L'église du village, les maisons aux murs épais et les cuisines paysannes sont une invitation à manifester la richesse sensorielle des aplats de couleurs chaudes. Les champs et les bois environnants l'invitent à utiliser de vifs coups de pinceau aux couleurs claires pour donner une impression d'énergie. Les peintures de Bretagne, par exemple BRETAGNE, FRANCE, témoignent de façon frappante d'une remarquable mutation de son style. De dimensions modestes et assez simples, elles indiquent néanmoins clairement que sa conception artistique a changé et qu'elle se situe maintenant tout à fait dans le grand courant de l'art du XXe siècle. Carr a maintenant saisi ce principe fondamental de l'art moderne qui établit une distinction entre les formes et les objets que l'œil voit tout autour, et le sens différent que prennent les formes lorsqu'elles obéissent à la surface plane du tableau. Il s'agit pour l'artiste (et pour le spectateur) de regarder en premier lieu le pigment coloré et non plus l'objet in situ. Les moyens picturaux de cette nouvelle vision sont ceux du postimpressionnisme : une palette de couleurs lumineuses appliquées par touches directes, non fondues, sur la surface de la toile, des contrastes fondés sur la couleur plutôt que sur la tonalité (les ombres sont colorées), la valorisation des espaces négatifs, l'attention portée aux motifs plats et l'élimination du détail. Avec une rapidité étonnante, Carr fit ce qui, pour elle, représentait une mutation radicale : elle créa son propre code de couleurs et traduisit ce qu'elle voyait dans la nature en

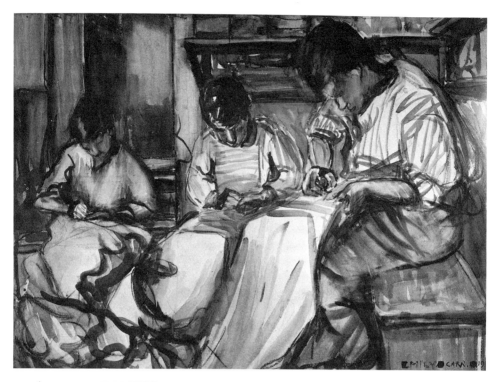

LA RÉPARATION DE LA VOILE 1911
Aquarelle; 25,7 x 30,8 cm
Collection particulière

plaques, ou en taches, ou en traits de pinceau souvent vigoureux et
orientés. Elle transformait ce qu'elle voyait en sensations colorées
plutôt qu'en des éléments d'information ou des émotions profondes.
Mais l'énergie et la palpitation de l'œuvre correspondaient bien à
l'excitation causée par la découverte des possibilités expressives de la
peinture elle-même. Carr devait faire plus tard une expérience pic-
turale plus intense qui lui permettrait de mettre à profit sa
découverte.

Jusque-là, à part les premières œuvres toutes scolaires de San
Francisco ou les peintures exécutées en Angleterre, Carr n'avait peint
que des aquarelles. En France, elle adoptera l'huile puisque c'était le
moyen d'expression du « nouvel art », dont les couleurs denses
convenaient tout naturellement à la nouvelle vision qu'elle avait
adoptée. Elle utilise encore l'aquarelle, mais de deux façons. Quand
elle représente les rues ou les squares de villages, leurs arbres et leurs
bâtiments en pierre, ou les villageois bavardant ou vaquant à leurs
occupations, les contours au pinceau rehaussent la qualité graphique :
on dirait parfois des illustrations colorées. On croit qu'elles ont été
exécutées à Saint-Efflam, puisqu'elles diffèrent absolument des
aquarelles attribuées sans hésitation au passage de Carr à Con-
carneau, un village de pêcheurs sur la côte sud de la Bretagne où elle
passa six semaines à l'automne de 1911. Elle avait alors étudié auprès
de la Néo-Zélandaise Frances Hodgkins, établie en France depuis
1908[11]. Les aquarelles que Carr réalisa au cours de ses dernières
semaines en France sont d'un raffinement et d'une vigueur picturale
qui les distinguent nettement de celles qu'elle avait naguère peintes
en Colombie-Britannique. Il s'agit d'études de figures et
d'étincelantes scènes de bateaux, de vues intérieures où des femmes
réparent les voiles ou vaquent à leus occupations. Plus aucun de souci
du détail; les formes principales sont esquissées au moyen d'un lavis
sûr et direct ou dessinées avec des traits épais; les figures, qui sont
considérées comme des éléments de composition que l'artiste dispose
selon ses besoins picturaux, occupent une place prépondérante à
l'avant-plan, déplacées à droite, à gauche, en haut, en bas, ou tron-
quées par la bordure. Les rehauts et les ombres sont les éléments
d'une structure tonale d'ensemble plutôt qu'un moyen de représenter
le sujet par des volumes et des reliefs convaincants.

Avant qu'elle ne quitte la France en novembre, deux de ses pein-
tures sont acceptées pour la grande exposition annuelle de Paris, le

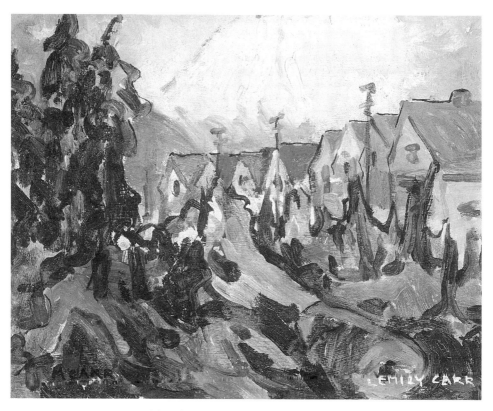

RUE À VANCOUVER 1912 ou début de 1913
Huile sur carton; 18,4 x 22,9 cm
Collection particulière

Salon d'automne de 1911. Le dessin puissant de PAYSAGE BRETON (l'une des œuvres exposées), ses couleurs vives en touches lumineuses et libres et l'artificiel réseau cramoisi d'arbres et de champs s'inspirent manifestement des peintures fauves de Matisse, Marquet, Vlaminck, Derain et leurs collègues, dont le signal libérateur devait parvenir jusqu'à elle par l'intermédiaire de Gibb et d'autres[12]. S'il était important pour Emily Carr de figurer dans une grande exposition parisienne, cela n'était pas nécessairement le signe d'une grande distinction puisque le salon, où figuraient les grands noms de Matisse, Bonnard et Léger, présentait aussi des centaines d'autres artistes aussi peu connus qu'elle et dont certaines des œuvres étaient probablement moins accomplies.

Quoi qu'il en soit, pour l'artiste en devenir, l'événement devait symboliser son entrée dans le grand courant de l'art moderne. Elle avait passé quatorze mois en France, dont une bonne partie malade ou en déplacement dans le pays ou à l'étranger. Ce qui ne l'empêcha pas de produire un groupe de peintures, de petites dimensions mais vigoureuses, marquées par l'assurance et le raffinement, la sensualité et la conscience de la forme picturale. Cela faisait dorénavant partie du bagage de l'artiste. Mieux encore, Carr avait brisé les chaînes des anciennes influences et joint les rangs des peintres modernes. La prochaine étape majeure à franchir consisterait à articuler sa nouvelle vision artistique avec ses racines en Colombie-Britannique et au Canada. Pour cela, il faudra malheureusement attendre une quinzaine d'années.

L'intermède

Daté de 1912 ou du début de 1913, RUE À VANCOUVER est un exemple du travail que Carr a exécuté à Vancouver après son retour de la France. Elle garda, sur la côte ouest, son goût nouveau pour les couleurs éclatantes et une facture spontanée mais vigoureuse. Les revenus tirés de la vente de ses peintures et de son enseignement ne suffisant pas, elle retourna à Victoria. Malgré ses moyens limités, cette ville serait dorénavant son lieu de résidence et de travail. Une importante exposition de ses œuvres, qu'elle avait elle-même organisée à Vancouver en avril 1913, ne lui apporta ni les revenus ni les compte rendus critiques qu'elle escomptait. Elle prétendit que Vancouver l'avait « rejetée » en raison de son nouveau style. En fait, ni Vancouver ni Victoria n'avaient la possibilité de lui donner autre

chose qu'un soutien local des plus limités — tant critique que financier — bien qu'elle aurait accepté un appui moral d'où qu'il vienne. Elle aurait été encouragée si elle avait su, comme l'a noté l'historien d'art Dennis Reid[13], que sa peinture était alors plus avancée que presque tout ce qui se faisait au Canada !

Au cours des quinze années suivantes, Carr n'abandonna pas tout à fait la peinture, bien qu'elle l'ait prétendu[14]. La nette baisse de son activité artistique, par rapport à son abondante production antérieure, a pu lui laisser cette impression. Elle avait bâti un immeuble à trois appartements (Hill House) sur le terrain hérité de son père. Elle comptait vivre de la location de chambres et continuer son travail dans les pièces qu'elle occupait. Il n'en fut pas ainsi. L'artiste peintre fit place à l'administratrice, à la propriétaire, à la concierge, bref à la femme à tout faire pour ses locataires. (Elle tira un parti littéraire des tribulations de ces pénibles années dans son livre *The House of All Sorts*.) Pour arrondir ses fins de mois, elle se lança dans diverses activités : la production des « petits fruits, poules et lapins » allait de paire avec l'élevage de chiens de berger qu'elle destinait à la vente, tout comme les tapis qu'elle crochetait et les poteries à motifs amérindiens qu'elle fabriquait. Elle réussit à peindre un peu et garde des contacts avec le monde des arts en participant aux expositions annuelles organisées par des associations locales ou régionales, surtout l'Island Arts and Crafts Society (aquarelles et huiles) en 1913, 1916, 1924 et 1926. En 1926, elle expose seule à la foire annuelle de Victoria. Deux ans plus tôt, l'une de ses œuvres se mérite un prix à l'exposition de la Seattle Fine Arts Society. Sujets amérindiens ou œuvres réalisées en France, certaines œuvres présentées étaient antérieures à 1913. Mais des titres tels que HAUTS PLATEAUX, DANS LE PARC, FORÊTS D'AUTOMNE, LE GRAND PIN, LA POINTE, ARBOUSIER, ESQUIMALT montrent qu'elle abandonnait parfois la gestion de son immeuble pour peindre sur le motif. Dans les années 1920, sa situation financière s'étant améliorée, les escapades se firent plus fréquentes et plus longues. Il n'empêche que, par rapport aux années précédentes et à sa prolifique production ultérieure, l'œuvre de ces quinze années ne peut témoigner d'un quelconque besoin irrépressible de peindre ni d'un but à atteindre. L'art n'était plus au centre de sa vie. « Je ne peignais plus — je n'en avais ni le temps ni le goût [...], pendant une quinzaine d'années je n'ai plus peint[15] », écrira-t-elle. « Ni le goût » : voilà les mots-clés de cette phrase. Elle

n'avait pas encore trouvé la source profonde de son art. Quand elle entendra le signal attendu, elle se tirera, presque soudainement, de son apathie artistique.

L'ardeur retrouvée

En 1927, Carr a cinquante-six ans. On aurait pu s'attendre à ce qu'elle continue à travailler et à exposer dans le milieu artistique, limité mais en expansion, de sa région. Son art aurait évolué lentement à partir de son expérience française ou se serait étiolé avec l'âge. En fait, si l'on se reporte à la pleine maturité de l'artiste — à Emily Carr, artiste peintre — sa carrière allait tout juste débuter. La période préparatoire avait duré près de quarante ans. Un événement, déclenché par des forces et des gens dont elle ne savait rien ou presque, et qui ne dura que quelques semaines, eut pour effet de la pousser à se consacrer pleinement à son art. En moins d'un an, elle atteignit la maturité et l'assurance de l'artiste.

Dans l'isolement de son île de la Colombie-Britannique, inconnue du milieu artistique de l'Est du Canada, Carr avait exécuté, entre 1907 et 1913, une série de peintures sur les Amérindiens de la côte ouest. Plusieurs personnes liées à d'influents établissements culturels de l'Est du pays firent la découverte d'Emily Carr pendant les années où elle loua des appartements et reconnurent immédiatement son originalité. Parmi elles figurait l'ethnologue Marius Barbeau. À l'emploi de la Commission de géologie du Canada, devenue plus tard le Musée national, à Ottawa, il étudiait la culture autochtone dans les vallées formées par les rivières Skeena et Nass en Colombie-Britannique. De 1911 à 1929, il effectua différents voyages dans cette région, recueillant des mâts totémiques et d'autres artefacts pour les collections de son propre musée et d'autres institutions. Son interprète amérindien lui parla d'un voyage que Carr avait fait dans la vallée de la Skeena en 1912. Curieux, Barbeau parla d'elle à Eric Brown, le directeur du Musée des beaux-arts du Canada, à Ottawa, et rendit visite à l'artiste dans son atelier. À plusieurs reprises, il acheta ses peintures et ses tapis crochetés.

C. F. Newcombe collectionnait aussi des artefacts pour les musées. Médecin de formation, ethnologue et naturaliste par vocation, il vivait à Victoria. Il se lia d'amitié avec Carr, acheta de ses peintures et l'aida de diverses manières. Son fils, William Arnold — l'indispensable « Willie » de *Hundred and Thousands* — devint plus tard le

factotum de Carr, ne serait-ce que pour mettre en caisse ses pein-
tures. Il l'appuya constamment et acheta de ses œuvres; devenu un
ami intime, il compta parmi les administrateurs de sa succession. La
collection Newcombe, l'une des grandes collections publiques
d'œuvres de Carr, est constituée de pièces achetées par William et
son père. Elle se trouve aux Archives provinciales de Victoria.

Il y a lieu de citer Harold Mortimer Lamb, dont l'intérêt pour
Carr, à l'opposé des collectionneurs mentionnés, venait de son
enthousiasme pour l'art et non pour l'anthropologie. Né en
Angleterre, administrateur minier, Lamb était un photographe d'art
de talent, un ami du photographe new-yorkais Alfred Stieglitz et un
amateur d'art aux goûts plutôt avancés. À Montréal, où il avait vécu
avant de s'installer à Vancouver, il avait découvert des artistes de
l'Est beaucoup plus d'avant-garde et en général plus raffinés que ceux
de l'Ouest. Il signait ici et là des articles et des comptes rendus sur
l'art et les artistes, prenant la défense notamment les peintres
ontariens du Groupe des Sept qui essuyaient les reproches injustes
des critiques conservateurs. Une fois sur la côte ouest, il écrivit à
l'establishment artistique de l'Est pour lui reprocher son ignorance
des artistes de l'Ouest. Sur la scène artistique locale, la voix de
Lamb devint importante. Sophie Pemberton, peintre à Victoria et
contemporaine de Carr, fit découvrir cette dernière à Lamb. En
1921, celui-ci écrivit à Eric Brown pour lui demander d'acheter, au
nom du Musée des beaux-arts du Canada, la collection de peintures
autochtones de Carr. Brown, qui n'avait pas vu la collection, n'était
pas en mesure de répondre affirmativement : l'œuvre de Carr,
croyait-il, aurait davantage sa place au Musée national. Les choses en
restèrent là.

Brown et Barbeau préparaient une exposition qui, de toute évi-
dence, exigeait la participation d'Emily Carr. Elle devait avoir lieu à
l'automne de 1927. Intitulée *Canadian West Coast Art, Native and
Modern*, elle voulait « présenter ensemble, pour la première fois,
l'art des tribus de la côte ouest du Canada et celui de nos artistes plus
avancés ». La section « moderne » exposait, en plus des œuvres de
Carr, celles du peintre américain Langdon Kihn, des peintres
canadiens Walter J. Phillips, Edwin Holgate, A. Y. Jackson, Anne
Savage, Pegi Nicol et de la sculptrice Florence Wyle, qui avaient tous
fait, dans le sillage de Barbeau, de brefs voyages chez les
Amérindiens de la côte ouest. Seule du groupe à avoir étudié son

sujet de façon soutenue, Carr était la mieux représentée avec vingt-six huiles et quelques tapis et poteries à motifs autochtones. Parrainée par le Musée des beaux-arts du Canada et le Musée national, l'exposition ouvrit ses portes le 30 novembre 1927; elle se rendit ensuite à Toronto et Montréal. Certaines aquarelles envoyées par Carr ne furent pas présentées à cette occasion, mais plutôt en 1928, à l'exposition annuelle d'art canadien du Musée des beaux-arts du Canada (qui en acheta d'ailleurs trois).

Carr était bien consciente qu'il s'agissait là davantage d'ethnographie que d'art. L'exposition était néanmoins inusitée pour l'époque. Pour la première fois depuis le Salon d'automne de Paris en 1911, Carr voyait ses œuvres accrochées, hors de sa région, à côté de celles d'artistes connus et respectés. Plus encore, l'exposition lui permit non seulement de voir les œuvres du Groupe des Sept mais de rencontrer certains de ses membres. Ces artistes torontois étaient déjà largement reconnus comme les représentants de l'art le plus d'avant-garde au Canada anglais. Ce fut l'événement le plus spectaculaire de sa carrière; il devait la conduire au plein épanouissement de son art.

Carr se vit offrir un laissez-passer gratuit du Canadien National pour assister à l'inauguration de l'exposition. Elle décida de séjourner auparavant quelques jours à Toronto pour rencontrer des membres du Groupe des Sept. Elle avait déjà rencontré l'un d'eux, Frederick H. Varley, alors qu'il enseignait à la Vancouver School of Decorative and Applied Arts, récemment créée. Plus tard, elle rencontrera Franklin Carmichael et A. J. Casson. Cette fois, Arthur Lismer, A. Y. Jackson, J. E. H. MacDonald et Lawren Harris la reçurent dans leurs ateliers de Toronto. Tous quatre, ainsi que Varley, constituaient le noyau permanent du Groupe. Elle put revoir Harris, qui allait occuper une grande place dans son cheminement artistique, à deux autres reprises pendant ce voyage.

L'influence du Groupe des Sept et de ses œuvres fut essentielle pour Carr. D'abord, sur le plan psychologique, elle retrouvait son enthousiasme. Ensuite, et peut-être surtout, sur le plan idéologique, les objectifs artistiques du Groupe l'aidaient à s'orienter elle-même et leurs propos lui permettaient de trouver les mots qu'elle cherchait pour définir ses propres intentions. Enfin, par leurs couleurs et leur structure audacieuses, leurs peintures étaient pour elle des modèles de conviction et de force. Ce voyage, qui eut des conséquences presque

immédiates chez elle, la poussa à peindre de nouveau avec ardeur. Trois jours après son retour, raconte-t-elle, elle se remettait à la peinture : « Le sac à l'épaule, le chien sur les talons, je me rendis en chantant dans les bois […], abandonnant les tâches ménagères pour ma peinture[16]. » En mars 1928, elle écrivait à Eric Brown qu'elle utilisait de grandes quantités de peinture et de toile, bref qu'elle était emballée de travailler de nouveau sur des sujets amérindiens. Dorénavant, seul son état de santé freinerait l'énergie de l'artiste.

Ce regain de vie chez Carr est en très grande partie un présent que lui ont fait les artistes torontois qui, la sentant timide et peu sûre d'elle, l'accueillirent chaleureusement et sincèrement comme une collègue. En voyant ses œuvres exposées, ils reconnurent qu'elle était leur égale par sa valeur et son sérieux. « Sauront-ils *ce qui est en moi* en voyant ces anciennes peintures amérindiennes ? », se demandait-elle, anxieuse, avant même que les membres du Groupe, sachant bien que ses talents n'étaient pas encore épanouis, ne voient ses tableaux[17]. Elle avait grand besoin d'être acceptée en tant que personne et en tant qu'artiste. Les mots de Harris, en réponse aux propos autodépréciatifs de Carr, non seulement nous donnent le ton des rencontres de la semaine à Toronto, mais durent être chauds à son cœur. « Vous êtes l'une des nôtres. » Pour la première fois, elle se sentait liée à un groupe reconnu d'artistes canadiens importants, où chaque membre était auréolé par la vision picturale commune du groupe; jamais n'avait-elle été aussi enthousiaste. De retour sur la côte ouest, les années passant, ce sentiment d'appartenance s'étiolerait par moments, mais jamais l'isolement ne la paralyserait. Ni ne connaîtrait-elle à nouveau cet abattement qui avait ralenti son travail pendant une quinzaine d'années.

Le Groupe des Sept avait déjà bien défini sa vision artistique à l'époque où Carr fit connaissance avec ses membres. Cela devait la relancer et renouveller son regard artistique. Bien que les Sept aient exposé collectivement pour la première fois en 1920, puis jusqu'en 1931 (alors que leur succédait le Groupe des peintres canadiens), les œuvres qui les caractérisent davantage furent produites entre 1913 et le début des années 1920. La formation du Groupe remonte aux années 1910 lorsque plusieurs peintres canadiens, qui partageaient des préoccupations artistiques communes et, pour plusieurs d'entre eux, une même formation en design, se

réunissaient à Toronto qui était, et demeure, le centre artistique dynamique du Canada anglais. (A. Y. Jackson est venu de Montréal en 1913.) Tous croyaient que les styles et conventions picturales d'inspiration européenne qui régnaient alors dans l'Est du Canada — y compris diverses variantes du naturalisme impressionniste et des écoles de Barbizon et de La Haye — ne pouvaient exprimer la réalité physique ou spirituelle du Canada. En janvier 1913, deux des futurs membres fondateurs du Groupe, J. E. H. MacDonald et Lawren Harris, visitent l'*Exhibition of Contemporary Scandinavian Art* présentée à Buffalo. Comme l'admit plus tard A. Y. Jackson, cette exposition joua un rôle majeur pour le Groupe, comme ce fut le cas de la rencontre que Carr eut plus tard avec les Sept[18]. MacDonald et Harris découvrirent que les peintres scandinaves exprimaient de façon étonnante des idées et des projets similaires aux leurs; leurs paysages des pays du Nord de l'Europe ressemblaient beaucoup à ceux du Canada. Cette exposition, brève mais galvanisante, précisait davantage leurs objectifs en plus de leur présenter une peinture dont ils pouvaient s'inspirer, chaque Canadien devant créer son propre style tout en partageant un esprit de groupe. La « nouvelle peinture canadienne » naquit presque du jour au lendemain, une jeune ardeur s'emparant de tous les membres du Groupe. Elle reposait sur deux hypothèses : leur nouvelle peinture serait un art du paysage, et le paysage qui pourrait le mieux incarner l'esprit de leur jeune et vigoureux pays, ce sont les étendues sauvages et accidentées du Nord du Canada avec ses forêts, ses lacs et ses rivières d'une impressionnante splendeur, son ciel immense, sa nature impé-nétrable; un pays, donc, aux antipodes de la campagne anglaise ou même européenne, si chargée d'histoire humaine. Quel que soit le style individuel ainsi engendré, une observation attentive de la nature s'unit à une facture hardie, aux formes amples, que la nature inspire et que l'émotion ressentie impose. Cette combinaison était déjà celle des peintres scandinaves, mais les Canadiens y ont ajouté l'influence des formes élégantes de l'Art nouveau que tous les membres con-naissaient bien. La peinture était généralement appliquée en touches épaisses, les formes étaient façonnées directement et les vives couleurs ne faisaient aucune concession aux effets atmosphériques. À la fin des années 1920, certains des Sept, à la recherche d'un style plus personnel, s'aventurèrent au-delà du Nord sauvage de l'Ontario avec lequel ils avaient d'abord été identifiés, toujours en quête de paysages

évocateurs de l'immensité canadienne. Mais les premières œuvres des Sept, devenues inséparables du discours populaire né autour d'elles, devaient dominer la peinture du Canada anglais pendant plusieurs générations.

3 La maturation d'un talent

Après un voyage capital dans l'Est du Canada à la fin de 1927, Carr non seulement replacera la peinture au centre de sa vie, mais, apparemment du jour au lendemain, se mettra à travailler dans un style très différent de celui de ses peintures postimpressionnistes des quinze dernières années. Les œuvres de 1928 à 1931 sont les plus conceptuelles, les plus structurées de sa carrière et, à l'instar de ses peintures d'inspiration fauviste, les plus marquées par des influences extérieures. Cette période est donc caracatérisée par une volte-face radicale de Carr qui établit des liens très étroits avec Lawren Harris, dont les conseils influeront le plus sur sa pensée et son art. Puis, à son tour, Mark Tobey exercera une influence déterminante sur elle. Enfin, la lecture et un bref voyage à New York la mettront en contact avec le monde de l'art en général.

Les influences majeures : Harris et Tobey
Si le nationalisme militant des peintres du Groupe des Sept et leur vision picturale sont une grande inspiration pour Carr, leurs peintures, toutefois, n'ont guère d'effet direct sur la sienne, bien que leur hardiesse et l'ampleur des sentiments exprimés l'impressionnent beaucoup. L'œuvre de Lawren Harris fait exception. Carr dira de ses peintures, qu'elle a pu admirées à l'Art Gallery of Toronto, dans une salle où d'autres membres avaient aussi accrochées leurs œuvres, qu'elles « étaient *seules* » : « Parfois, quand on pénètre dans la salle, les autres disparaissent — elles sont dans un temps et un lieu

différents, dans un univers différent, et toujours il y a cette dignité et cette spiritualité[1]. » « La puissance de ces toiles m'a stupéfiée », ajoute-t-elle. « On dirait qu'elles sont venues à moi d'un autre monde comme pour répondre à une longue attente[2]. »

À l'époque où Carr les connut, la plupart des membres du Groupe avaient abandonné leur écriture picturale des débuts. Varley, à Vancouver, subissait maintenant l'influence magique de la mer, des montagnes et de l'air surchargé d'humidité de la côte ouest; les toiles de Lismer représentaient de grandes montagnes à facettes; Jackson avait adopté le rythme houleux et dominant qui allait le caractériser. Harris, de son côté, avait abandonné le caractère plat, les lourds empâtements et les éléments décoratifs de sa peinture antérieure; il s'orientait vers un art plus métaphysique à mesure que s'affirmaient ses liens avec la théosophie. Sa peinture représentait des lieux plus éloignés, plus austères, plus déserts et d'une sérénité surnaturelle — arbres dénudés, lacs gelés, montagnes, glaciers — et son style s'adaptait à ce nouveau contenu : palette réduite où dominaient de plus en plus les bleus et les verts froids des espaces lointains; suppression du détail ou interruption de la surface en faveur de formes modelées — et idéalisées — aux contours réguliers; lumière envahissant l'espace ou formant des rayons, suggérant dans l'un et l'autre cas une présence symbolique. Ce sont ces peintures qui impressionnèrent si fortement Carr — non pas « les plus anciennes [malgré leurs] adorables couleurs », que Harris avait aussi apportées pour les lui montrer[3]. AU NORD DU LAC SUPÉRIEUR, daté de 1922, l'une des œuvres les plus connues aujourd'hui de l'art canadien, l'émut profondément, tout comme les paysages de montagne exécutés plusieurs années après. Elle décrivit après coup avec tant de détails une marine[4] qu'elle avait vue chez lui qu'il ne fait aucun doute que celle-ci s'était profondément imprimée dans sa mémoire : « Une lumière céleste, toute de paix, se posait dans l'un des angles. Trois formes nuageuses comme des rayons presque droits, illuminés à leur extrémité, pointaient vers elle. Le ciel bleu-vert était parcouru, très bas, presque sur l'horizon, par un étrange et long nuage. Mais on pouvait aller dessus, dedans et au-delà. On voyait un îlot rond, violacé, puis quatre longues formes rocheuses simples, d'un brun violacé, léchées par la mer bleue. Au premier plan, deux formes terrestres d'un vert plus chaud et quelques paisibles formes grises qui pouvaient être des troncs d'arbres. Paix. Mon esprit pénétrait dans les calmes espaces du tableau[5]. »

Harris était convaincu que la peinture était le reflet d'états

métaphysico-spirituels. Une telle opinion aura une grande influence sur Carr dans les deux années qui suivirent. Bien qu'elle n'était pas intéressée à suivre la voie rigoureuse et froide de Harris vers la transcendance, elle accepta d'emblée son principe pictural selon lequel des formes spatiales simplifiées permettent d'exprimer cela même que recherche l'artiste. En quelques mois, elle cessa d'accorder une importance particulière à la surface picturale, comme elle le faisait depuis son retour de France, et commença à traduire ce qu'elle voyait dans la nature en formes tridimensionnelles qu'elle plaçait dans un espace en profondeur détaché de la surface de la toile. Ce n'est cependant pas l'espace clair et infini de Harris qu'elle adopta, où les formes au profil très défini contrastent avec ce qui les entoure. Carr peignit plutôt par « passages », ajustant la tonalité du contour de ses formes pour les intégrer dans une matrice spatiale cohésive. Elle marchait ainsi sur les pas de Cézanne qui, comme l'a noté Elie Faure, avait abandonné la sinuosité du profil pour la magnificence du contour. Il est un peu ironique de constater que Carr abandonnait ses liens avec le postimpressionnisme français, choisissait une approche symboliste et optait pour l'un des courants les moins productifs de ce mouvement complexe qu'on appelait l'« art moderne » et dont elle s'était faite la championne. En effet, cette expression désignait pour elle, de façon générale, un art qui s'opposait à la tradition et refusait le naturalisme de son enfance.

Dans deux modestes peintures, sans date, que Carr exécuta vraisemblablement au début de 1928 avant qu'elle ne rencontre Mark Tobey, on voit les premiers et timides changements de style. Ils témoignent de l'influence des œuvres de Harris qu'elle avait vues à Toronto à la fin de 1927. SKIDEGATE et LE MÂT TOTÉMIQUE PLEURANT (Tanoo) sont proches des peintures de 1912 par leur petite dimension et le traitement décoratif de l'arrière-plan. Selon son ancienne habitude d'identifier les lieux à des fins documentaires — ce qui ne serait plus nécessaire pour ses œuvres symbolistes — Carr a inscrit « Skidegate » sur le devant de la première toile. Mais par rapport à ses peintures de 1912, la nouveauté de l'approche est frappante : le traitement tachiste est chose du passé, la surface est lisse, les formes sont simplifiées et les couleurs sourdes appartiennent maintenant aux formes représentées et non aux touches de pigment. Les grands arbres effilés et sans feuilles, comme les arbres simplifiés de l'arrière-plan des deux œuvres, rappellent beaucoup Harris. Il en est de même du ciel aux stries horizontales de SKIDEGATE.

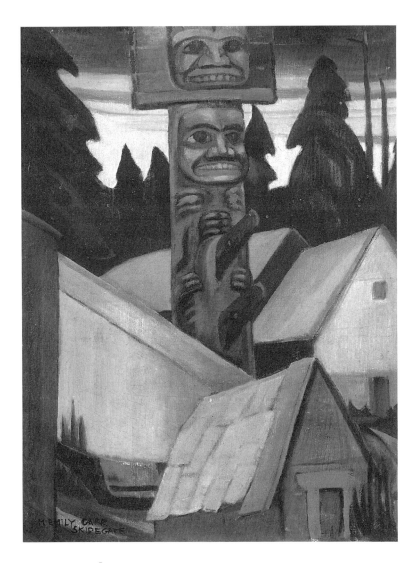

SKIDEGATE 1928
Huile sur toile; 61,5 x 46,4 cm
Vancouver Art Gallery, 42.3.48

Encore fortement marquée par les artistes de l'Est du Canada, entre autres par son maître Harris avec qui elle correspond, Carr fait une autre rencontre, brève mais essentielle, avec l'Américain Mark Tobey. De vingt ans son cadet, Tobey est venu, après New York et Chicago, enseigner à la Cornish School of the Arts, à Seattle, une école de petite taille, certes, mais progressiste. Or, Carr est en relations avec quelques citoyens de cette ville qui viennent jusqu'à Victoria dans les années 1920 et louent des chambres chez elle. Ces derniers la supplient de sortir de sa léthargie et de participer aux expositions annuelles de Seattle — ce qu'elle fera à partir de 1924. Parmi ces personnes figurent les artistes Viola et Ambrose Patterson et Erna Gunther, une anthropologue bien connue pour ses travaux sur la culture des Amérindiens de la côte nord-ouest. Tobey s'intègre à leur cercle et passe une semaine dans l'atelier de Carr au début des années 1920. Elle note dans ses souvenirs qu'un artiste — Tobey sans doute — lui dit que ses lits, sa vaisselle et ses repas peuvent attendre; « le petit matin à Beacon Hill, non! Ne restez pas attachée à une bassine, Madame! Les lits, les légumes, cela n'est pas essentiel[6]! »

En septembre 1928, Tobey, qui était à l'étranger depuis plusieurs années, vient donner un « cours avancé » de trois semaines à Victoria, dans l'atelier de Carr. Malgré la différence d'âge, tous deux ont certaines choses en commun. D'esprit religieux, ils accordent beaucoup d'importance à la vie spirituelle. Tobey, qui est alors un adepte de la foi baha'i et de son mysticisme oriental, se tournera dans quelques années vers le zen; les deux spiritualités joueront un rôle majeur dans sa maturation artistique. Pour le moment, il est sur la côte ouest et s'avère un avide collectionneur de mâts totémiques et d'autres artefacts autochtones. Il a visité la célèbre Armory Exhibition à New York en 1913 et, tout comme Carr, il a passé quelque temps à Paris. Mais ni l'un ni l'autre n'ont été touchés par l'avant-garde au moment où ils l'ont connue. Et il se trouve que tous les deux ne parviendront que sur le tard à leur maturité artistique.

Homme énergique, esprit curieux, ouvert aux idées, expérimentateur passionné, Tobey enseigne dans l'atelier de Carr à une époque où les divers éléments de son art et de sa pensée ne se sont pas encore fondus dans le style qui sera le sien. Lors de son exposition de 1929 à New York, « les peintures réalistes [. . .] figuraient à côté d'ondulantes abstractions, les natures mortes côtoyaient de bizarres fantaisies[7] ». Aux dires de Viola Patterson, il est un professeur autoritaire, martelant dans la tête de ses élèves toutes les idées qui le

captivent sur le coup. Cela n'entame en rien l'efficacité et le dyna-
misme de son enseignement. On sait que Carr n'était guère portée à
parler de ceux qui l'avaient aidée ou influencée, hormis de Harris
dont elle reconnaissait volontiers le rôle. Or, elle était également très
enthousiaste au sujet de Tobey. Écrivant à Eric Brown à son sujet,
elle parle d'« un homme qui m'intéresse beaucoup, qui est très mo-
derne et très vif. Je crois que c'est l'un des meilleurs professeurs que
je connaisse. Il a donné une brève série de cours ici, dans mon atelier,
et ses critiques m'ont énormément éclairée. Il était très emballé par
mon travail de l'été [le fruit d'un voyage chez les Amérindiens], et ses
critiques m'aideront beaucoup à résoudre nombre de problèmes liés à
ce travail que j'espère reprendre cet hiver[8]. »

Tobey passa à nouveau un certain temps dans l'atelier de Carr au
printemps de 1930 alors qu'elle se trouvait à Toronto et New York.
En novembre de la même année, en reconnaissance pour son aide
antérieure, Carr lui envoya cinq dollars pour qu'il vienne faire la cri-
tique de son travail. Il ne viendra pas mais lui donnera quelques con-
seils que l'on peut lire dans son journal. Selon Tobey, Carr doit
« animer [son] travail et éviter la monotochromie, aller jusqu'à
exagérer les clairs et les ombres, faire attention aux relations ryth-
miques et aux interversions de détails, préparer [ses] toiles aux deux
tiers en demi-teinte et au tiers en noir et blanc. Voilà, ça sonne bien,
mais cela revient un peu à suivre une recette, n'est-ce pas ? Je sais que
mes toiles sont monochromes. Mes forêts sont trop monotones. Je
dois les animer par de plus grands contrastes. Mais qu'est-ce que tout
cela s'il n'y a pas d'âme ? La mort. C'est le trou dans lequel on place la
chose. L'espace qui l'enveloppe. Et le Dieu qui est dedans et qui
compte par-dessus tout. Mais il a quand même un peu raison. Il faut
animer tout cela[9]. » L'esquisse à l'huile sur papier aux touches vigou-
reuses de blanc et de noir (Vancouver Art Gallery, n° 42.3.56), qui
représente l'intérieur sombre d'une forêt, tient peut-être compte des
conseils de Tobey. Quoi qu'il en soit, les remarques de Carr indi-
quent la nature picturale très particulière des critiques que lui adresse
Tobey. Harris, de son côté, l'encourage moralement. Carr doit,
selon lui, « travailler en utilisant ses propres forces, qui sont con-
sidérables », « ne pas être influencée par qui que ce soit ou quoi que
ce soit », « accepter l'inévitable alternance chez l'artiste du déses-
poir et de l'exaltation » et « ne pas tenir compte des critiques ». Ses
conseils d'ordre pictural resteront cependant plutôt vagues : il faut
« donner plus d'importance au dessin » et « faire suivre une pre-

mière toile d'une autre sur le même sujet afin que l'idée puisse se développer ». Du reste, ces conseils étaient donnés à distance, par correspondance.

Une trentaine d'années plus tard, en 1957, Colin Graham, qui était resté en contact avec Tobey en tant que directeur de l'Art Gallery of Greater Victoria, décrivit les relations difficiles de l'artiste américain avec Carr. Tobey « avait mis au point un système d'analyse volumétrique des formes combiné à un autre système qu'il appelait la pression des zones claires sur les zones sombres, et vice-versa. Pour le second système, il s'était inspiré du Greco, tandis que le premier, me semble-t-il, était une sorte de cubisme analytique. Il disait d'Emily qu'elle était encore solidement retranchée derrière les contreforts de l'impressionnisme et de ses rejetons, et que ce n'est qu'après une longue résistance qu'elle est allée le voir un jour, pour lui dire : « Vous avez gagné[10] ! » Tobey rappelle aussi ses « luttes contre [Carr] pour lui enseigner la forme telle que je la connaissais, inspirée des principes du Greco et de Rembrandt, et les conventions liées aux découvertes de Léonard de Vinci[11] ».

De passage à Victoria en 1957, Tobey s'attribua le mérite du style achevé de Carr : « Elle n'aurait pu concevoir les grandes toiles tourbillonnantes, les arbres merveilleux, s'il n'y avait pas eu quelqu'un pour lui indiquer le chemin. Je fus cette personne[12]. » Il est certain, d'une part, que les trois semaines que Tobey enseigna à Victoria ont été marquantes pour Carr et, de l'autre, que son influence ne put s'exercer à travers son œuvre mais plutôt au niveau des discussions et des critiques sur la forme picturale. Ses penchants mystiques n'entamèrent en rien la force de sa conviction quand il donnait à Carr les conseils pratiques dont elle avait besoin en une période d'incertitude. Le rôle dynamique et normatif qu'il joua n'était toutefois pas sans risques pour leur amitié. Comme Tobey le rappellera plus tard, il arrivait à Carr de nier quelque chose qu'il tentait de lui inculquer, et qu'elle devait plus tard accepter. Elle se tournait alors contre lui « avec une fureur » qu'il ne comprenait pas[13]. Harris, quant à lui, n'aurait jamais pu jouer un tel rôle. Carr admit un jour, après qu'elle se fut libérée de sa dépendance envers le peintre torontois, que, comme critique, il « est trop doux; il ne frappe pas assez fort pour stimuler[14] ».

Rétrospectivement, il faut accepter, pour l'essentiel, l'extravagante revendication de Tobey. C'est Harris qui inspira Carr et lui redonna le goût de peindre, mais c'est Tobey, pour une grande part, qui lui

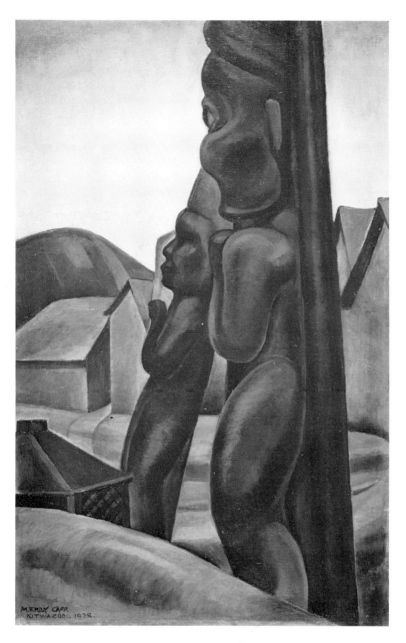

MÂTS TOTÉMIQUES DE KITWANCOOL datée de 1928
Huile sur toile; 105,4 x 68,3 cm
La collection permanente de Hart House, Université de Toronto

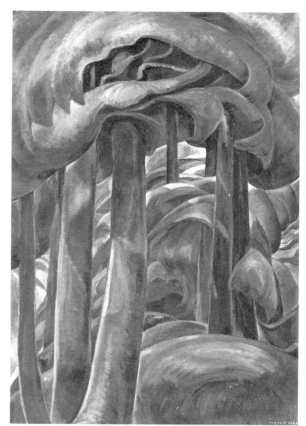

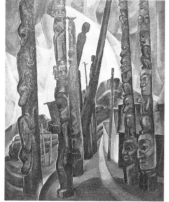

FORMES MOUVANTES 1930 de Mark Tobey
Aquarelle et gouache; 27,4 x 49,9 cm
Seattle Art Museum, 36.41

FORÊT DE L'OUEST 1929–1930 (en haut)
Huile sur toile; 128,3 x 91 cm
Musée des beaux-arts de l'Ontario, Toronto

KITWANCOOL 1928 (à gauche)
Huile sur toile; 101,3 x 83,2 cm
Glenbow Museum, Calgary

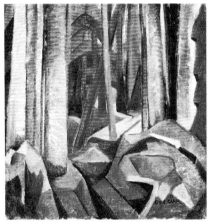

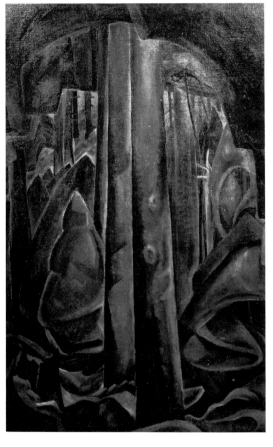

Sans titre (intérieur de forêt) 1928
Huile sur toile non montée sur châssis;
52,1 x 48,5
Archives de la Colombie–Britannique,
PDP 931

Sans titre (formes arboricoles et
rive) 1929 (en haut)
Fusain sur papier; 47,9 x 62,2 cm
Vancouver Art Gallery, 42.3.134

EN FORÊT Nº 2 1929–1930 (à gauche)
Huile sur toile; 109,9 x 69,8 cm
Musée des beaux-arts de l'Ontario, Toronto
Legs Charles S. Band

indiqua quelle forme picturale adopter pour traduire son inspiration. Comparons les deux peintures du début de 1928 mentionnées ci-dessus et MÂTS TOTÉMIQUES DE KITWANCOOL, une œuvre peut-être commencée avant l'arrivée de Tobey cet automne-là mais certaine-ment achevée selon ses instructions. La différence est frappante du double point de vue de l'assurance et du traitement. L'œuvre entière est nettement sculpturale, ce qui est nouveau chez Carr. Le modelage des mâts, en particulier, respecte fidèlement le « système d'analyse volumétrique des formes [de Tobey] combiné à [. . .] la pression des zones claires sur les zones sombres, et vice-versa[15] ». Ne peut-on pas aussi attribuer à Tobey la disposition stratégique des zones claires et sombres qui caractérisera si bien l'œuvre de Carr jusqu'à la fin? Peut-être aussi, comme il l'a prétendu, y est-il pour quelque chose dans les « grandes toiles tourbillonnantes », même si elles ne furent exécutées que plusieurs années après son passage à l'atelier de Carr. La vision vitaliste du monde de Tobey expliquerait la présence géné-reuse de cette écriture en tourbillons qui allait bientôt animer l'œuvre de Carr. Il est toutefois vraisemblable qu'elle ne fut pas la seule à tirer profit de leur rencontre : les formes abstraites et pâteuses des arbres de FORMES EN MOUVEMENT, de Tobey, datée de 1930, empruntent visiblement le traitement des scènes naturelles de Carr dans des toiles comme FORÊT DE L'OUEST qu'il vit peut-être à l'exposition des œuvres de Carr à Seattle cette même année, et d'autres toiles qu'il a pu voir au printemps lorsqu'il séjourna dans son atelier.

On attribue généralement à Tobey le mérite d'avoir introduit dans l'œuvre de Carr une certaine structure qui devait caractériser son style jusqu'en 1931. Ce style, a-t-on dit, est « cubo-futuriste[16] », « cubo-expressionniste[17] » ou, selon l'auteure de ces lignes, « d'ins-piration cubiste[18] ». Innovation aussi soudaine, aussi étrangère à son œuvre antérieure que l'avait été son postimpressionnisme seize ans plus tôt! Le lien avec le « futurisme » est évident dans KITWAN-COOL, où le dynamisme de l'artiste transforme la terre et le ciel en lances, en barres et en tranches courbes ou inclinées. Peinte en 1928, avant qu'elle ait entièrement assimilé les nouvelles idées que Tobey lui avait inculquées, cette œuvre est, singulièrement, inachevée. Les mâts, sujet théorique du tableau, ne partagent pas la vie palpitante de la toile, ni ne contrastent-ils réellement avec elle. Plusieurs études de type scolaire de l'intérieur de la forêt témoignent des premières tenta-tives de Carr d'appliquer la théorie cubiste fondamentale qui devait

Sans titre (dessin repris d'une illustration dans Ralph Pearson, *How to Look at Modern Pictures*) 1928
Mine de plomb sur papier; 15,2 x 22,9 cm
Archives de la Colombie-Britannique, PDP 5733

trouver sa pleine expression dans des toiles telles qu' ÉGLISE AMÉRINDIENNE de 1929, ou dans plusieurs dessins au fusain de la collection de la Vancouver Art Gallery. L'artiste sculpte et cisèle des arbres entiers et leur feuillage complexe, édifiant une microstructure géométrique faite de courbes, de zigzags et de chevauchements. Dans d'autres versions, par exemple FORÊT N°2, les formes sont plus continues et plus fluides. S'il fallait attribuer une parenté, toute théorique, au « cubisme » de Carr, on mentionnerait le « cubisme sculptural » du Fernand Léger de 1909 ou les peintures cubistes de Kasimir Malevich en 1912. Ou bien encore Cézanne lui-même, dont le principe de structuration est à l'origine du cubisme et de ses ramifications. Carr ne s'intéressa jamais elle-même à la théorie cubiste, ni ne tira-t-elle de la structuration cubiste un concept formel en soi. Elle s'attacha fermement, pour ainsi dire, à ses racines, comme ses arbres. Son « cubisme » correspondait à un point de vue solide et simple; Carr savait structurer ses toiles.

Il importe davantage de chercher à savoir ce que Carr a fait du langage cubiste. Il est toutefois intéressant de noter que cette écriture est parvenue jusqu'à elle par l'intermédiaire de Tobey qui, pour interprétrer les œuvres cubistes, avait forgé un modèle original. Une mouche, disait-il, se déplace, dans un lieu clos, d'un objet à l'autre, « engendrant un complexe de lignes qui, se croisant sans cesse, produisent des plans et des formes imaginaires. Bien que liée aux objets de la pièce, cette matrice secondaire est indépendante d'eux et reste entièrement le produit du mouvement[19]. » Pour justifier l'existence d'un lien cubiste entre Tobey et Carr, on cite souvent une certaine toile du peintre américain représentant l'atelier de Carr tel qu'il le peignit en 1928. Or, la discontinuité de l'espace et la fragmentation des éléments naturels s'opposent au traitement sculptural de Carr et à sa manière habituelle de construire l'espace. De plus, la peinture ne semble pas confirmer la propre théorie de Tobey. Les dessins que Carr jeta dans ses carnets peu après le séjour du peintre chez elle, et qui montrent le fourbi de son atelier, attestent qu'elle avait tout de même pris note de la toile.

Autres influences

Pour interpréter l'écriture cubiste de Carr — ou ce que d'aucuns considèrent comme une volte-face structurelle — il faut mentionner l'ouvrage de Ralph Pearson, *How to See Modern Pictures*[20], qu'elle avait en main en septembre 1928 et dont Tobey s'est également servi

lorsqu'il donna des cours[21]. L'ouvrage fut d'un grand secours lorsqu'elle se retrouva seule pour appliquer les enseignements du maître après les trois semaines de cours. Les traces au crayon, innombrables et épaisses, dans son exemplaire tout écorné (il se trouve aux Archives de la Colombie-Britannique) qu'elle a daté de septembre 1928, alors que Tobey se trouvait chez elle, disent à quel point ce livre comptait pour elle. Pearson met l'accent sur la structure, la simplification et l'élimination du détail, autant d'éléments empruntés à certaines écoles modernes d'inspiration cubiste dont on parlait beaucoup dans les ouvrages spécialisés des années 1920. Ces concepts appartiennent aujourd'hui à l'histoire des beaux-arts; à l'époque, ils étaient réservés à l'enseignement et à la critique avancés. Carr avait bien d'autres ouvrages de ce genre dans sa bibliothèque, mais c'est celui de Pearson qu'elle utilisa sans doute le plus régulièrement. Les reproductions imprimées étaient, et demeurent, un moyen important pour faire connaître aux artistes éloignés des grands centres les œuvres des créateurs. Carr, qui n'eut pas de contacts fréquents avec l'art d'avant-garde, eut besoin de recourir à des textes et à des illustrations; les livres de référence étaient donc pour elle indispensables.

L'étude de Pearson peut paraîte didactique et plutôt simplificatrice aux yeux des lecteurs d'aujourd'hui, mais elle se situe, disions-nous, dans un courant de pensée commun, à l'époque, chez les théoriciens et dans l'enseignement de l'art. Parce qu'il allie l'analyse picturale pratique et l'affirmation de valeurs artistiques expressives et profondes, cet ouvrage répondait aux besoins de Carr. De nombreux diagrammes, où flèches et lignes relient les points stratégiques d'une œuvre donnée, accompagnent les explications de l'auteur sur les relations entre les formes qui composent un tableau. Tout cela témoigne de l'importance que Pearson accordait au dessin « que l'art moderne a redécouvert, [. . .] voyant en lui l'une des qualités primordiales de l'œuvre artistique ». Suivant la voie tracée par Cézanne, Pearson signale que toutes les formes de la nature peuvent être réduites aux solides géométriques primaires : « Une montagne est un cône ou une pyramide, la cime d'un arbre, un cube, une sphère ou un ovoïde, son tronc un cylindre[22] », et ainsi de suite. Il s'agit d'un processus d'abstraction nécessaire chez l'artiste qui recherche les « réalités intérieures ». Distinguant deux approches du dessin, il fait appel aux cubistes pour étayer son argumentation. D'abord, le dessin vient au-dessus de tout, justifiant les formes plus extrêmes de défor-

mation ou de dénaturation pour atteindre l'objectif poursuivi; cette voie peut certes conduire, comme chez les cubistes, à une abstraction partielle ou complète. Mais tout en reconnaissant que les cubistes ont contribué à la libération de l'art au xxe siècle, Pearson favorise clairement une seconde approche qui « n'abstrait que pour atteindre l'universalisation ». Dans une longue note infrapaginale que Carr a fortement soulignée au crayon, il reconnaît au cubisme le mérite d'avoir schématisé le problème de la conception du dessin[23]. Pearson — et Carr — tentent donc de saisir le principe de structuration *sous-jacent* au cubisme, soit l'importance donnée au dessin. Une série de croquis de l'un des carnets de Carr montre qu'elle a suivi les conseils de Tobey telle une bonne élève. On y voit un cube, un cylindre et un cône aux volumes ombrés, des dessins de mannequins aux formes cubiques et une sculpture d'inspiration totémique interprétée selon les lois du cubisme. Dans un autre carnet, Carr a fidèlement retranscrit les diagrammes où Pearson tente de représenter maisons, arbres, collines et autres parties du paysage sous forme de cônes, de cylindres, de cubes et ainsi de suite.

Pearson reprenait, pour Emily Carr, les conseils de Tobey (qui avait d'ailleurs utilisé l'ouvrage) et donnait corps aux suggestions que Harris lui proposait dans ses lettres. L'une de celles-ci, sans date, mais qui doit remonter à l'automne de 1929, souligne l'importance du dessin : « En un sens, vous pouvez, quelque part en vous, oublier l'esprit [. . .], il est inné en vous — mais poussez les formes à leur limite sur le plan du volume, de la plasticité, de la précision et des relations, créant une unique forme fonctionnelle, plus grande, le tableau. [. . .] La dernière œuvre que vous m'avez envoyée témoigne d'un grand sens de la précision dans le dessin, mais la forme pourrait être plus appuyée et plus puissante[24]. »

L'ouvrage de Pearson intéressait Carr pour d'autres raisons. L'un des chapitres étudie « la symétrie statique et dynamique ». Or, les professeurs d'art et les commentateurs de l'époque s'intéressaient à la symétrie dynamique, ce qui atteste la popularité d'une étude de Jay Hambidge qui portait ce titre et d'où Pearson a tiré son argumentation. (Carr possédait l'ouvrage.) Pearson illustre son analyse de la diagonale et de la perpendiculaire à la diagonale à l'aide d'une œuvre de l'Américain d'origine allemande, Arnold Feininger, une composition semi-abstraite au caractère dynamique accentué. Une autre reproduction, celle-là d'une œuvre de Pearson, « où les cyprès ont été réduits à leurs plus simples éléments et intégrés dans le dessin »,

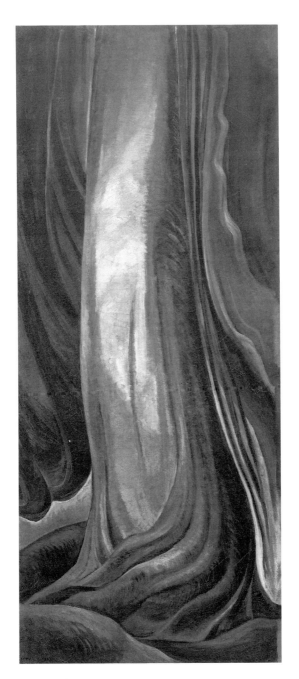

TRONC D'ARBRE 1931
Huile sur toile; 129,1 x 56,3 cm
Vancouver Art Gallery, 42.3.2

laisse voir la grille que le crayon de Carr y a surimposée pour en faire ressortir le dynamisme et en saisir l'enseignement[25]. D'autres reproductions — petites et médiocres photos en noir et blanc de l'époque — présentent diverses tentatives de schématiser et d'abstraire les formes selon les concepts cubistes et futuristes. À côté du Feininger, par exemple, on voit une œuvre de Charles Sheeler : un navire, dont le mouvement est suggéré par des voiles abstraites composées de plans courbes se chevauchant et se croisant, rappelle les intérieurs de forêt de Carr de 1929 et 1930. D'autres, qui proviennent d'artistes aujourd'hui oubliés, indiquent que « le dessin a été imposé à un matériau récalcitrant[26] ».

Dans un autre ouvrage que Carr avait entre les mains à la fin de 1930, les illustrations suggèrent de fortes analogies avec certaines de ses œuvres du moment. Publié en 1922, *The New Art* d'Horace Shipp est une « étude des principes de l'art non figuratif et de leur application dans l'œuvre de Lawrence Atkinson » qui eut des contacts avec le mouvement vorticiste anglais. Quelques-uns de ses monolithes, ou sculptures en pierre ou en bois, qui sont présentés comme des « abstractions » et portent des titres tels que ADASTRAL OU L'ÉTERNEL, ont un air de famille avec certains des arbres de Carr aux profils répétitifs posés bord à bord. Citons, par exemple, TRONC D'ARBRE daté de 1931.

Les ouvrages mentionnés ci-dessus rappellent qu'à l'époque des contacts de Tobey avec Carr, le cubisme et les écoles qu'il avait engendrées dans de nombreux pays d'Europe (futurisme, orphisme, cubo-futurisme, vorticisme et autres) avaient été absorbés dans un mouvement plus général qu'ils avaient eux-mêmes provoqué et qui tendait à l'abstraction. Une écriture commune, inspirée de divers types de structures et de formes géométriques, envahissait alors le monde de l'art et de l'enseignement (un peu comme l'écriture post-impressionniste que Carr avait utilisée seize ans auparavant). C'est cette écriture picturale que les non-initiés qualifieront, au Canada, entre 1930 et 1950, de « moderniste ». Bien qu'il n'y ait guère autour de Carr, en 1928 ou 1929, de « modernisme » d'inspiration cubiste qui puisse la stimuler, par contre il existe, ailleurs au Canada, des artistes qui ont pu l'encourager dans la voie où elle s'engageait. Il y a, bien sûr, Bertram Brooker, dont Carr a manqué l'exposition au Toronto Arts & Letters Club en janvier 1927 lors de son voyage dans l'Est du Canada. Il est fort possible, cependant, qu'elle ait vu de ses œuvres puisque non seulement Brooker était un ami intime de

Harris, mais il avait été fortement influencé par les idées de ce dernier sur la spiritualité dans l'art. Ses abstractions symbolistes, entre 1927 et 1930, emploient des formes délicatement modelées et définies dans l'espace, souvent illuminées par des rayons orientés de façon dramatique. Leur visée spirituelle, évidente dans des titres tels que AUBE SANS FIN, L'AUBE, et L'AUBE DE L'HUMANITÉ, aurait plu à Carr. Brooker reproduira l'une des peintures de cette dernière dans l'édition de 1929 du *Yearbook of the Arts in Canada* dont il fut responsable.

Carr devait avoir un autre contact — bref celui-là aussi — avec le monde des beaux-arts. D'abord, à l'instigation de Harris, elle fit un crochet, depuis Toronto où elle se trouvait en avril 1930, jusqu'à Long Island, pour y voir des amis et passer ensuite une semaine à New York. Sa visite des galeries sera grandement facilitée par sa rencontre inattendue avec Arthur Lismer qui l'invite aussitôt à l'accompagner dans sa tournée des expositions du printemps. Le journal de Carr ne couvre pas cependant son séjour à New York. Dans *Growing Pains*, pourtant, elle dit avoir vu des œuvres de Kandinsky, Braque, Marcel Duchamp, Arthur Dove (dont l'exposition à la galerie d'Alfred Stieglitz, *An American Place*, se terminait le 22 avril), Archipenko, Picasso « et beaucoup d'autres ». Elle aurait pu voir aussi, en ce dernier endroit, une exposition d'aquarelles de Charles Burchfield. Carr mentionne enfin une rencontre avec Georgia O'Keeffe à la galerie de Stieglitz, où elle vit et aima certaines de ses œuvres. Le NU DESCENDANT L'ESCALIER de Marcel Duchamp figurait, pour sa part, parmi les toiles de « ces expositions d'art moderne qui furent un émerveillement dépassant mon entendement, sans pourtant enlever quoi que ce soit à mon intérêt. J'ai trouvé dans certaines œuvres une grande beauté qui m'a exaltée, mais d'autres m'ont laissée tout à fait froide; en fait, certaines m'ont paru bêtes, comme si quelqu'un avait simplement voulu créer quelque chose hors de l'ordinaire[27]. »

Quelques heures à peine avant le départ de son train pour Toronto, elle réussit, grâce à Harris, à rencontrer Katherine Dreier, une amatrice raffinée et cultivée d'art moderne dont elle voulait assurer la diffusion, auteure, conférencière et organisatrice d'expositions. Elle était aussi la cofondatrice, avec Marcel Duchamp, de la Société anonyme. Elle et Harris firent connaissance à l'occasion de l'une des expositions de la Société, l'*International Exhibition of Modern Art*, dont un volet fut présenté à Toronto au printemps de 1927. Carr eut avec

Dreier un entretien, bref mais enrichissant, sur l'abstraction et les artistes abstraits; elle put voir quelques-unes des peintures de son abondante collection. Fait intéressant à noter, Carr parle dans ses souvenirs d'une peinture de Franz Marc[28]. Elle-même avait déjà peint quelques intérieurs de forêt, sombres, mais pénétrés de rayons de lumière à facettes. Or, ces tableaux semblent faire écho à des œuvres du Marc lyrique et panthéiste des années 1911–1913. L'un d'eux figurait à ce moment même dans une exposition du Groupe des Sept à Toronto[29]. On peut se demander si la peinture de Marc qu'elle a vue chez Dreier ne l'a pas frappée par son étrange nouveauté tout en lui rappelant pourtant quelque chose de connu. Carr rapporta de New York un exemplaire de *Western Art and the New Era* de Dreier, dont elle devait s'imprégner au cours des années suivantes. L'ouvrage lui permit, sans doute, d'approfondir les enseignements sur les rapports entre l'art et la vie qu'elle avait puisés ailleurs.

Le voyage de Carr à New York fut capital. Il lui permit d'admirer une partie des œuvres d'avant-garde qu'elle avait ignorées lorsqu'elle était à Paris et dont elle n'avait pris connaissance que dans les livres ou en parlant avec Harris, Tobey et d'autres. Carr n'était plus, comme en 1927, en quête d'un nouveau souffle pour se mettre à peindre; elle savait tirer aujourd'hui une leçon des œuvres qu'elle regardait pour se situer elle-même dans ce large contexte, beaucoup plus large que le contexte canadien auquel le Groupe des Sept l'avait introduite. Quelle influence directe allait avoir cette expérience sur sa peinture? Il est impossible de répondre avec certitude. Au moment de son voyage, ses peintures étaient marquées par une structure formelle dont l'atmosphère était sombre et enfermée, ne laissant guère entrevoir le monde, plus libre et plus ouvert, où elle pénètrerait sous peu. La peinture plus libérée de Burchfield ou les formes organiques primaires de Dove l'incitèrent-elles à affranchir sa propre peinture?

Durant les quelques années extrêmement ramassées où elle pratique une peinture formaliste, Carr veut certes reprendre le temps perdu. Cheminant à travers de puissantes influences, sa propre vision en sort formée et raffermie. Face à la liberté des dernières œuvres sur la nature, l'observateur peut mettre de côté la recherche à tout prix d'influences, car celles-ci ont été absorbées pour produire un art si maîtrisé, si approprié à tout son être que ce n'est plus qu'en elle-même qu'Emily Carr trouve toute son inspiration.

4 L'évolution intérieure

Les forces personnelles qui poussent les artistes à créer — et à créer un art qui soit justement personnel — sont nombreuses et complexes. Elles se distinguent nettement de l'influence du milieu culturel dans lequel l'artiste travaille et qui détermine dans une grande mesure la portée et la nature de son expression. Carr fut attirée tôt vers une vocation dont elle ne pouvait, certes, prévoir la vraie nature mais dont elle retirait les satisfactions simples et intenses du peintre au talent inné qui, pour représenter les objets qu'elle aime, se sert de ses dons et les affine. S'il était acceptable que les épouses et les filles de la ville coloniale de Victoria soient des peintres amateurs de paysages et de fleurs, le sérieux de l'engagement d'Emily Carr envers la chose artistique constituait, de sa part, une déclaration d'indépendance. L'intensité absolue de sa passion devait la tenir loin du traditionnalisme de Victoria. Ambitieuse, Carr voulait que son art soit bon, qu'il « compte »; les réactions qu'elle attendait des simples amateurs autant que des critiques ne devaient pas servir à sa gloriole personnelle mais affirmer la valeur de son œuvre. Au moment où elle atteignit la maturité et commença à se rendre compte de toute sa force, les impulsions les plus évidentes des premières années avaient été maîtrisées; celles qui étaient jusque-là indéfinies avaient été explicitées. Son ambition et son dynamisme étaient dorénavant liés à des motivations profondément spirituelles qui, dans les meilleures œuvres, se sont fondues dans la matière même. Son équation philo-

sophique fondamentale prenait la forme d'une triade où figuraient Dieu, l'art et la nature. La pensée de Carr effleure dans son art. Mais pour en apprécier la véritable dimension et découvrir comment son art et ses convictions spirituelles se sont fondus, il faut tenter de comprendre ce qu'étaient ses idées et comment elles se sont développées.

Nombre des grands artistes de l'époque de Carr voyaient dans la peinture une fin en soi, une activité esthétique aux buts intrinsèques. Cela a suffi à les motiver pour qu'ils puissent créer certaines des œuvres les plus importantes du xxᵉ siècle. L'art de Carr s'inscrit dans une tendance contraire du modernisme et s'alimente à des sources spirituelles. Il s'oppose à l'esthétisme dominant de la fin des années 1930 et des années 1940, à tel point que l'usage même du mot « spirituel », comme l'a signalé Maurice Tuchman, pouvait nuire à la carrière d'un artiste[1]. Comme on peut s'y attendre, la spiritualité de Carr était profondément enracinée dans son tempérament et son enfance; elle n'eut pas nettement conscience que sa recherche de Dieu, toute simple, et qui donnait sens à son art et à sa vie, pouvait appartenir à cette grande tendance.

« Aux yeux des pratiquants », écrit-elle dans *Hundreds and Thousands*, « je suis une marginale, mais je *suis* religieuse et l'ai toujours été[2]. » Carr a grandi dans une famille protestante où la religion dictait le comportement moral. La pratique religieuse occupait beaucoup de place dans la vie quotidienne : prière du matin, lecture de la Bible, rencontres avec les relations missionnaires de l'une des sœurs ou séances de catéchisme organisées par une autre sœur. Le dimanche avait ses propres rituels. Bien qu'Emily se rebelle alors contre les « formidables doses » de religion qui sont servies à la maison et qu'elle s'indigne de l'attitude « guindée, orthodoxe, religieuse » de ses sœurs aînées[3], elle n'en continue pas moins, longtemps après s'être affranchie de l'autorité familiale, de fréquenter l'Église, sans jamais s'attacher cependant à une dénomination particulière mais recherchant plutôt les rencontres qui l'arracheraient aux banalités de ce de ce monde.

N'y avait-il pas plus de place à l'air libre pour le Dieu qui « se trouvait bien à l'étroit à l'église » ? Dans la grande nature, « il était comme une grande respiration parmi les arbres [. . .], il *était*, tout simplement, et remplissait tout l'univers[4] ». Ces paroles sont celles d'une personne mûre, consciente et sûre de sa foi. Déjà, quand elle était enfant, les expériences intimes de la nature — tout ce qu'elle sentait, voyait, touchait et ressentait — lui procuraient une grande

félicité. Dès l'enfance, de telles expériences s'accordaient avec sa nature foncièrement religieuse qui avait aussi besoin de certains rites pour s'épanouir. Ce caractère religieux a probablement marqué toutes les étapes qui l'ont menée à son ultime expression artistique, bien que le premier lien conscient entre son art et sa religion n'allait être établi qu'en novembre 1927, lors d'une rencontre capitale avec Lawren Harris et le Groupe des Sept. Cette date marque le début de la rédaction des souvenirs qu'elle a publiés et qui traitent avec abondance de sa vie spirituelle et de son rapport à l'art; elle marque aussi le début de changements majeurs que Carr apporte à sa vie et à son art pour les réorienter et en rehausser la qualité. Les Sept jouèrent un rôle primordial dans son nouveau départ en lui fournissant les assises philosophico-spirituelles qui devaient permettre à sa peinture de parvenir à maturité.

Certains des membres du Groupe s'intéressaient davantage que d'autres à la philosophie. Tous étaient familiers, par contre, avec les écrits de Ralph Waldo Emerson, le transcendantaliste américain, et de ses disciples Walt Whitman et Henry David Thoreau. La croyance en une réalité spirituelle idéale qui transcende l'expérience sensible, que l'intuition peut saisir et qui pénètre toute chose, est sous-jacente à la spiritualité du Groupe et aux relations que l'art entretient avec elle. Si chacun des membres avait aussi une forte orientation spiri-tuelle, et si chacun restait fidèle à son propre credo, tous professaient que l'art et la religion étaient liés. Bertram Brooker, un autre artiste canadien bien en vue de l'époque, citait Whitman dans son introduc-tion à l'édition de 1928–1929 du *Yearbook of the Arts in Canada*. Tous les membres du Groupe durent souscrire à ce texte : « L'attitude de la littérature et de la poésie [appliquons donc le terme de poésie à toute forme d'art] a toujours été religieuse et le sera toujours. [. . .] La tonalité religieuse, la conscience du mystère, le discernement du futur, de l'inconnu, de la Déité sur tout et en tout, et du dessein divin, ne sont jamais absentes, mais donnent indirectement une tona-lité à tout[5]. »

Quand Frederick Housser a raconté l'histoire du Groupe dans son ouvrage intitulé *A Canadian Art Movement*, publié en 1926, il visait davantage, comme il l'a dit lui-même, à édifier qu'à informer. Lui et son épouse Bess, qui était peintre (et allait devenir la deuxième femme de Lawren Harris), étaient proches des membres du Groupe. Un adepte de la théosophie, Housser aida les Sept à formuler leurs théories. Son ouvrage, au ton à la fois prêcheur et dithyrambique,

montre bien l'enthousiasme des membres du Groupe en quête d'un art profondément nationaliste fondé sur l'accomplissement du potentiel psychique de leur immense pays. « Quand se rencontrent l'âme d'un homme et l'âme de son peuple et de son milieu », écrit Housser, « le génie créateur d'un peuple jaillit comme une flamme. [. . .] Le mouvement du Groupe des Sept lance un message à cette génération : ici, au Nord, a surgi une jeune nation qui a foi en son propre génie créateur[6]. » Il précise que la « conscience canadienne » où s'enracinent la foi du Groupe n'a rien à voir avec la « conscience politique » de la pensée nationaliste courante[7].

Carr venait de lire le livre de Housser lorsqu'elle le rencontra à Toronto en compagnie des membres du Groupe et qu'elle put contempler quelques peintures qui attestaient la parenté de leurs sentiments. Elle était disposée à recevoir leur message tant par tempérament que parce qu'elle avait lu le livre. Plus encore, et ce malgré que l'âge, les antécédents et les expériences différaient, des similitudes rapprochaient la pensée et les réalisations de Carr et des Sept. Comme eux, elle avait trouvé que les théories et conventions picturales traditionnelles de son milieu n'exprimaient plus ce qu'elle vivait sur la côte ouest du Canada; elle avait donc cherché autre chose. Dans ses œuvres amérindiennes, elle était, comme eux, en quête de sujets authentiquement canadiens que n'abordaient pas les peintres de son entourage. Animée, comme les Sept, d'un esprit d'aventure et de découverte, elle avait visité les régions inhabitées du pays. En fait, sans le savoir, elle avait suivi les consignes de Housser pour qui l'artiste doit « quitter l'habit de velours pour revêtir la tenue du bûcheron et du prospecteur[8] ». Carr était profondément attachée à la nature — plus peut-être que certains du Groupe — par des liens intenses qui remontaient jusqu'à l'enfance. Qui plus est, le thème de la nature, chez Carr, se développerait et engloberait la culture amérindienne. Par tempérament, elle était aussi intuitive et spontanée, bien qu'elle ne considérait pas encore ces qualités comme des valeurs. Enfin, et surtout, sans prôner quelque orthodoxie que ce soit, comme eux mais à sa façon, elle était profondément religieuse et jugeait que la dimension spirituelle était essentielle.

La peinture de ces artistes de l'Est du Canada l'enthousiasma d'emblée. « Si je pouvais prier », écrit-elle, « si je savais où trouver un dieu à prier, je dirais : Dieu bénisse le Groupe des Sept ». Cette déclaration donne à entendre qu'elle n'avait pas encore trouvé un credo qui réponde à ses besoins d'adulte. Du coup, elle sentit qu'elle

pourrait trouver Dieu dans leurs œuvres, « le Dieu que j'ai tant désiré et cherché et que je n'ai pas trouvé[9] ».

Ni intellectuelle ni théoricienne, Carr avait cependant besoin de quelques vérités qui lui permettent de se former une vie intérieure et une foi solides. Et de vérités qui soient énoncées en un langage simple qu'elle pouvait interpréter, adapter et développer à sa façon terre-à-terre et naïve. De ces vérités qui allaient être répercutées, enforcées et concrétisées dans ce qu'elle lira, verra et entendra au début des années 1930. Le Groupe des Sept n'est pas apparu dans un vide culturel total, mais c'est par son intermédiaire que Carr allait enfin reconnaître ces vérités comme *siennes*. L'équation, dont elle connaissait déjà les termes, était posée : *Dieu* (soit ce vocable, qui était le sien, soit l'expression plus neutre de « force vitale universelle »), la *Nature* (les choses non créées par l'homme et que nous pouvons connaître par nos seuls sens), et l'*Art* qui révèle la présence de Dieu dans la Nature. Les réflexions, les écrits et la peinture des Sept établissaient comme principe que l'art est investi d'un sens spirituel et moral, et donc digne des plus hautes aspirations humaines. Un tel concept pouvait convenir au formidable dynamisme artistique et spirituel de Carr et redonner vie à ses forces dormantes.

Harris et Housser, comme d'autres personnes proches du Groupe, étaient théosophes. Or, les principes théosophiques, transposés dans un contexte canadien, jouèrent un rôle important dans la formation de la pensée du Groupe. Dans le passage du livre de Housser cité ci-dessus, on trouve par exemple deux idées d'inspiration théosophique. D'une part, le Nord austère et accidenté — plus particulièrement la partie septentrionale de l'Amérique du Nord — est un important élément dans la formation d'une synthèse des peuples, des religions et des sectes, réalisant ainsi l'un des buts de la théosophie. D'autre part, ce n'est que par la connaissance d'un milieu particulier, en ce cas-ci canadien, qu'on peut atteindre une spiritualité globale plus élevée.

Lawren Harris était le chef reconnu du Groupe, le plus versé aussi dans les choses de la philosophie et du mysticisme, un homme dont la chaleur et la jovialité ne laissaient pas toujours deviner dès l'abord la profondeur de pensée et l'intense spiritualité. Jeune encore, et d'une famille torontoise aisée, on l'avait envoyé étudier en Allemagne. Il y avait connu la pensée antimatérialiste défendue par les mouvements romantique et symboliste allemands et s'était intéressé à l'étude comparée des religions. S'étant remis à la peinture dès

son retour à Toronto, il fut aussi attiré par la théosophie dont la position spiritualiste et la volonté de donner un rôle à l'art dans l'expression de la vie spirituelle étaient partagées par d'autres artistes que les conséquences déshumanisantes de la révolution industrielle avaient désillusionnés. En 1923, Harris devient membre de la Société théosophique et écrit des articles pour le *Canadian Theosophist* et d'autres publications; il y présente ses opinions sur l'art canadien qu'il interprète à la lumière de la doctrine théosophique.

Aux yeux de Carr, c'est Harris qui, de tout le Groupe, était le plus ouvert et le plus généreux. Il l'attirait le plus en tant qu'homme et en tant qu'artiste. Lors d'une deuxième visite dans son atelier torontois, elle fut convaincue que « sa religion, quelle qu'elle soit, et sa peinture sont une seule et même chose[10] ». Tandis qu'elle retournait à Victoria, elle se rappelait encore avec précision ses peintures : « Elles sont en moi à demeure. [. . .] Mes pensées et ma vie s'en trouvent renouvellées. Leur souvenir est une joie qui ne faiblit pas. De tout mon voyage dans l'Est, c'est la partie la plus importante et la plus intense. C'est comme si une porte s'était ouverte, une porte conduisant à de calmes espaces inconnus. [. . .] Pour moi, leur langage est plus clair que celui des autres. Pourquoi ? Je me le demande. Je n'ai jamais étudié la théosophie et toutes ces choses, et je ne crois pas que je m'y mette. Mais il y a là quelque chose qui me parle. Et si c'est la théosophie qui donne ce quelque chose, je veux qu'on m'en parle. Ce qui a inspiré ces tableaux ne peut être mauvais[11]. » Harris devint son défenseur et son ami. De 1928 à 1934, ils échangèrent une abondante correspondance. C'étaient là les premiers véritables échanges qu'elle avait sur ce qui lui importait le plus.

Les peintures de Harris qui parlaient le plus à Carr à l'époque peuvent effectivement être considérées comme une manifestation des principes théosophiques. L'importance qu'elles donnent à la lumière comme moyen d'expression primordial est certes liée à la claire lumière blanche du symbolisme théosophique qui représente la vérité éternelle avant sa division en couleurs autonomes. Harris trouvait ses sujets dans l'inaccessible nord du continent nord-américain, cette partie du monde d'où les théosophes (en particulier Helena P. Blavatsky, fondatrice et chef de la Société théosophique) attendaient la venue d'un flux d'énergie spirituelle. Sa peinture s'inspirait de sa propre expérience et de son propre pays. Sans s'arrêter aux accidents superficiels, il créait des formes abstraites simplifiées pour faire ressortir l'esprit universel qui les animait, s'accordant ainsi à la

pensée théosophique.

À la suggestion de Harris, Carr acheta un exemplaire du *Tertium Organum* du Russe Peter Ouspensky. Dans les décennies qui suivirent sa publication en 1911, cet ouvrage, apprécié des théosophes, exerça une grande influence sur les artistes et théoriciens européens et américains qui croyaient trouver des réponses à leurs questions dans les doctrines mystico-occultes. Il s'agit d'un traité hautement théorique décrivant le développement spirituel en quatre étapes auquel correspond la capacité de percevoir quatre dimensions spatiales. Mais ce n'est pas dans ce livre que Carr allait découvrir les arcanes de la théosophie. Elle le lut dans le train qui la ramenait à Victoria : « Je perçois des lueurs ici et là, mais tant de parties restent dans l'ombre », admit-elle. « Il ne faut pas s'en étonner, puisque je ne connaissais pas ces concepts auparavant. [. . .] Je vais persévérer et essayer de les comprendre, car je suis certaine que cela m'aidera dans mon travail. Ils sont à l'origine de cette belle ampleur des tableaux de M. Harris qui me fait défaut[12] ».

Bess Housser envoya un jour à Carr un ouvrage de Madame Blavatsky. (Il devait s'agir de *La clé de la théosophie*, un livre avec questions et réponses que Harris lui avait recommandé dans une lettre de 1931.) Carr commença ainsi à se colleter avec la doctrine théosophique. La théosophie n'est pas une religion mais plutôt une « synthèse de la science, de la religion et de la philosophie » (c'est là le sous-titre de *La doctrine secrète*, un ouvrage de Blavatsky publié en 1888). Elle puise dans les traditions occultes et spirituelles de l'Orient et de l'Occident et dans diverses théories de l'évolution. Carr ne put aisément concilier de tels enseignements avec sa foi chrétienne; elle eut des entretiens utiles avec Harris à l'occasion de deux séjours à Toronto, de même qu'avec les Housser. À l'automne de 1933, après sa dernière visite, elle fut persuadée qu'« ils [surtout Lawren, Bess et Fred] s'échappent dans un monde plus vaste pour aller se perdre dans le tout divin. Rendre Dieu plus personnel, c'est le rendre petit, fini, et non pas infini. Je veux le grand Dieu[13]. » Tout compte fait, la nature ésotérique et abstraite de la théosophie s'avéra incompatible avec l'expérience de sa propre vie. Carr avait besoin d'un « vrai Dieu, et non du Dieu distant et mécanique des théosophes[14] », d'un Dieu personnel qu'elle pouvait prier et qui lui répondait. C'est ce Dieu personnel dont parle abondamment le journal; il est comme un père surnaturel toujours présent, divin mais réel.

Carr décida donc de suivre sa propre voie. Elle assista à une série

de conférences de Raja Singh, un Indien de foi chrétienne lié au
Mahatma Gandhi. Sa « foi d'enfant simple — pas de secte, ni de
credo, ni d'attaches, uniquement Dieu et le Christ[15] » la toucha
profondément. Elle écrivit à Harris en décembre 1933 pour lui dire,
une première fois, qu'elle ne pouvait se rallier à certains concepts de
la théosophie. Elle lui annonce en janvier 1934 qu'elle a « rompu le
lien théosophique ». C'est, dit-elle, après avoir lu l'ouvrage de
Madame Blavatsky, Carr n'acceptant pas « son intolérance et en
particulier son attitude envers le christianisme. Les théosophes disent
qu'un de leurs buts est l'étude comparée des religions, et du même
souffle ils affirment que la théosophie est la *seule* voie. C'est cette
omniscience pédante qui m'irrite[16]. »

Carr avait fort à propos pris conscience que, dans l'impossibilité
où elle était d'adhérer à tous les dogmes théosophiques, « la subs-
tance [de cette doctrine] est identique à mes croyances plus simples;
Dieu est en tout. Toujours chercher la face de Dieu, toujours écouter
la voix de Dieu dans la Nature. La Nature, c'est Dieu qui se révèle,
qui manifeste ses merveilles et son amour. La Nature revêtue de la
beauté et de la sainteté de Dieu[17]. » Carr craignit de devoir mettre un
terme à sa fertile association avec Harris et d'autres artistes de l'Est
du Canada, où s'entremêlaient leur soutien à son art et leur secours
spirituel. Cette crainte avait sans doute contribué à étirer son combat
avec la théosophie. Mais elle avait tort de penser que Harris mettrait
fin à leur amitié sous prétexte qu'elle était revenue au christianisme.
Il est vrai cependant que la période fondamentale de leur relation était
terminée, puisque Carr elle-même, alors que grandissaient son assu-
rance et sa force, devenait plus autonome.

Les lettres de Harris étaient néanmoins essentielles pour elle.
D'abord, elles lui apportaient un appui moral et véhiculaient une vive
émotion. D'autre part, elles répondaient à ses interrogations et
l'encourageaient en schématisant diverses doctrines. En lisant les
lettres de Harris où ce dernier défendait ses positions artistiques et
philosophiques imprégnées de théosophie, Carr ne faisait qu'absor-
ber lentement certaines des théories qui prenaient là leur origine.
Dans une lettre écrite au cours de l'année qui suivit leur rencontre, il
avait ainsi exposé un principe théosophique fondamental : la néces-
sité d'aller au-delà de sa propre personnalité, qui n'est que le « lieu
d'un combat sans fin, la scène de la montée et du déclin de forces
beaucoup plus grandes qu'elle-même ». Il ajoutait que « l'imagina-
tion créatrice n'est créatrice et imaginative que quand elle transcende

ce qui est personnel[18] ». Plusieurs années plus tard, en 1932, il revenait sur le même sujet : « L'âme a une vie différente de la personnalité — un courant de conscience plus profond — plus proche de l'immortel — elle seule est touchée par la beauté, la noblesse et les motifs plus profonds et plus durables de l'homme et de l'esprit qui anime la nature », tandis que la personnalité n'existe qu'à la surface de la vie[19]. Carr devait revenir souvent à cette pensée, même après avoir rejeté la théosophie : « Au lieu d'essayer d'imposer notre personnalité à notre sujet », écrit-elle dans *Hundreds and Thousands*, « nous devons demeurer calmes, silencieux et laisser le sujet nous avaler et nous absorber[20]. »

Réagissant à la modestie de Carr et à l'incertitude qu'elle manifeste face à son œuvre, et qu'il se croyait peut-être obligé de secouer, Harris rétorque : « Le véritable artiste n'attend pas de reconnaissance sociale. Il se situe à l'extérieur, sinon il ne peut travailler. Son point de vue est opposé à l'attitude de la société[21]. » Il était lui-même sur le point de se tourner vers l'abstraction, mais il continuait de professer, comme les autres membres du Groupe, que l'œuvre doit être le produit d'un long attachement de l'artiste à un lieu, le fruit de l'imprégnation des caractères du lieu — « les arbres, les ciels, la terre et le roc *de notre propre lieu*[22] » — l'une des positions les plus importantes de Carr elle-même et l'une de celles qu'elle réaffirmera le plus souvent. Cette théorie et bien d'autres sur la fonction et le rôle de l'artiste, qu'on peut rattacher à la théosophie mais qui ne lui sont pas propres, imprègnent peu à peu les réflexions de Carr. Elle les intègre dans ses écrits et dans les deux conférences qu'elle prononça, la première en 1930, l'autre en 1935. Comme nous ne savons rien des opinions de Carr sur l'art ou la religion jusqu'en 1928[23], il nous est difficile de dire si ce sont là les idées de Harris, qu'elle avait absorbées et répétées, ou si ce sont des conceptions personnelles, mais qu'il avait contribué à faire naître. Il y a cependant tant de points communs dans leurs croyances, hors de toute théorie, et les liens personnels qui les unissaient sont si puissants à l'époque, qu'on en conclut que la pensée de Harris — et donc celle du Groupe — était devenue en grande partie celle de Carr.

Il est un principe théosophique qui a des rapports directs avec l'art d'Emily Carr : la croyance que rien dans la vie ou la nature n'est accidentel, que tout fait partie d'un plan divin selon lequel les formes naturelles suivent des règles immuables empruntées à la géométrie et au dessin. Les écrits de Blavatsky attribuaient un symbolisme

religieux aux formes géométriques transposées sous forme de diagrammes; le triangle, par exemple, était associé à la « divinité trine universelle et aux côtés de la pyramide[24] ». La croyance en une réalité spirituelle supérieure au-delà des apparences avait des conséquences pratiques pour l'artiste, puisqu'elle conduisait à souligner le dessin et la forme abstraite qui étaient sous-jacents aux accidents naturels. Harris, pour qui l'élément abstrait était important, conseillait à sa correspondante d'accentuer cet aspect dans son œuvre personnelle. La période où leurs relations furent le plus intenses est aussi celle où le dessin occupa le plus de place dans les toiles de Carr.

La conception de la vie comme une continuité, à laquelle Harris a souvent fait allusion et qui a influencé l'œuvre de maturité de Carr, est liée, en théosophie, à la croyance dans le karma et la réincarnation. Le cycle sans fin de la nature — jeunesse, maturité, vieillesse et décomposition — est un thème fréquent dans les œuvres de Carr sur la nature, qu'elle traitait à cette époque en donnant toute leur importance à la forme et au dessin. Dans FORÊT ANCIENNE ET NOUVELLE, différents groupes d'âge, composés d'arbres aux lignes simples qui concentrent en eux leur énergie, sont placés en rangées de bas en haut, puis en profondeur, en plans ordonnés qui se chevauchent parallèlement à celui de la surface du tableau. La plupart des toiles de ces quelques années obéissent d'ailleurs à cette règle fondamentale : les grandes composantes de l'œuvre sont alignées parallèlement au plan de l'image. Dans ÉGLISE AMÉRINDIENNE, qu'on peut interpréter à la lumière des principes théosophiques et que Harris a beaucoup admirée, on trouve une façade d'église en position frontale et, derrière, une épaisse toile de fond qui traverse l'œuvre d'un bord à l'autre. Dans FORÊT, COLOMBIE-BRITANNIQUE, plus dynamique sur le plan spatial, Carr contrebalance le recul de la diagonale au moyen de strates au net parallélisme frontal. Carr admet qu'elle a gardé ce lien pictural avec les théosophes, sinon avec leur doctrine, quand, après avoir « rompu le lien théosophique » en 1934, elle dit sentir qu'elle investit davantage de choses dans ses peintures « qu'il y a environ un an, lorsque je pensais en termes de dessin et de motif et que je peignais plus ou moins de mémoire ce que j'avais vu. Je peins maintenant ma nouvelle vision, sans référence à qui que ce soit d'autre[25]. »

Certaines de ses œuvres les plus puissantes appartiennent à cette période. Pendant tout le temps où elle suivit les conseils de Harris et essayait de « penser en termes de dessin », sa spontanéité luttait

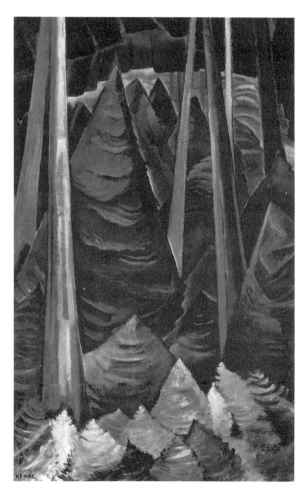

FORÊT ANCIENNE ET NOUVELLE 1931–1932
Huile sur toile; 112,2 x 69,8 cm
Vancouver Art Gallery, 42.3.23

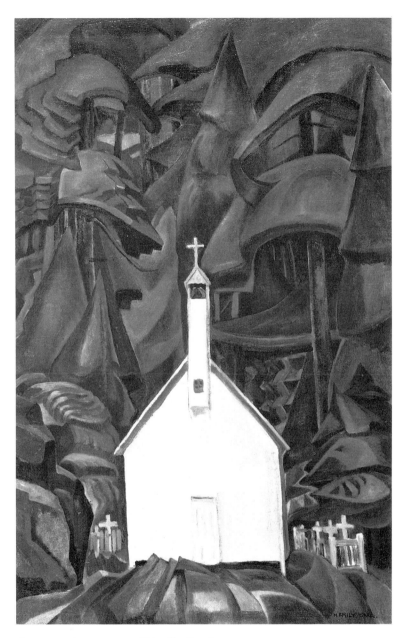

ÉGLISE AMÉRINDIENNE (Friendly Cove) 1929
Huile sur toile; 108,6 x 68,9 cm
Musée des beaux-arts de l'Ontario, Toronto
Legs Charles S. Band

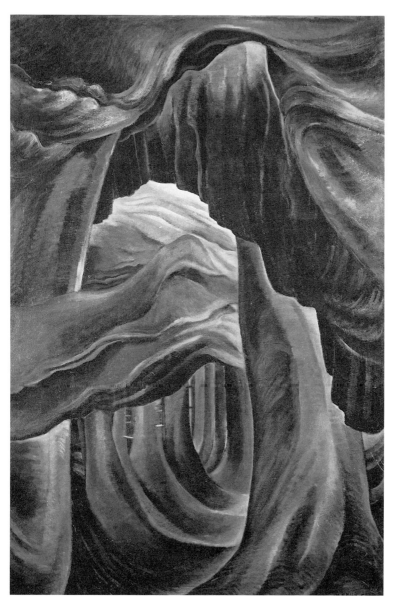

FORÊT, COLOMBIE-BRITANNIQUE 1931–1932
Huile sur toile; 130 x 86,8 cm
Vancouver Art Gallery, 42.3.9

pour se faire jour. « Ils » [les gens de l'Est] parlaient de dessin tandis qu'elle noircissait les pages de son journal de propos sur Dieu et sur la vie qui fuse et palpite dans tout ce qui croît[26]. L'obscurité dans laquelle s'enferment ces tableaux qu'habitent pourtant de faibles lueurs exprime, d'une part, une nouvelle conception voulant que les mâts totémiques soient porteurs de sentiments subjectifs faits à la fois de mystère et de menace, et que Carr transpose en images de forêts pleines de sympathie expressive. Mais cette conception ne pourrait-elle pas aussi refléter cette tension créatrice fondée sur les efforts de l'artiste pour suivre les conseils pressants de ses amis concernant le dessin, et pour voir dans la théosophie autre chose qu'une « horreur statique et glacée, une sorte de chambre froide pour les belles pensées, sans ce lien avec Dieu par le Christ[27] » ?

Carr ne s'identifia jamais vraiment à la théosophie, ni n'en comprit-elle les concepts. Bien sûr, dans l'intérêt de sa peinture et pour s'assurer le soutien moral de ses mentors de l'Est, elle avait fourni un long effort pour découvrir l'atmosphère, glaciale selon elle, de cette doctrine. « Il y a un tel galimatias, vague, bizarre et artificiel sur la roue du destin, etc. J'en ai le vertige. J'ai tellement admiré l'œuvre de Lawren. [. . .] Je voulais avoir un nouveau point de vue qui puisse m'aider, et j'ai donc écouté et pensé, et j'ai discuté avec eux[28] », écrivit Carr à propos de cette période.

Bien que cela fût douloureux, elle en retira d'énormes bénéfices. Elle adopterait dorénavant une attitude plus stable face à son art qu'elle envisageait sous un nouvel angle. Son Dieu chrétien, terre-à-terre et joyeux, serait le principe de vie universel qui était immanent dans tout ce qui vit. Par tempérament, une telle interprétation spirituelle lui était nécessaire pour faire redémarrer sa peinture à plein régime. Certes, elle aurait bien d'autres périodes de doute et de découragement, mais elle était motivée et avait trouvé dans quelle direction elle allait. D'ailleurs, déjà, elle peignait.

Carr ne pouvait peut-être pas préciser quels effets avait eus la philosophie de Harris sur sa propre pensée. Elle reconnut pourtant l'importance que Harris lui-même avait eue dans sa vie au début de leur amitié, lorsque, par ses lettres, il lui ouvrait « les riches recoins de son cœur où était accumulé tout un savoir sur l'art [. . .] enrichi de sa propre vision, de ses luttes intérieures, de sa grandeur, [. . .] de ses espoirs et de ses grands desseins[29] ». Son influence, à laquelle s'ajoutait celle du Groupe, fut capitale dans la formation, chez Carr, d'une pensée artistique qui puisse fonder son œuvre. Sa bibliothèque

personnelle contenait plusieurs livres professant ouvertement le transcendantalisme, sinon ouverts à cette philosophie, et dont les épais soulignements indiquent qu'ils lui permirent d'approfondir les messages reçus. Tous ces ouvrages attribuent à l'art le rôle central d'un catalyseur de la nature spirituelle de l'univers.

Dans l'ouvrage de Ralph Pearson, *How to see Modern Pictures*, dont Carr avait un exemplaire en mains en septembre 1928, à l'époque où sa correspondance avec Harris devenait régulière, on trouve ce qui suit : « C'est en exprimant la *nature* d'une chose telle qu'il la ressent que l'artiste devient le porte-parole de l'univers dont il fait partie, et qu'il révèle à l'homme, par le "petit quelque chose en plus" d'un tableau, la nature autant que les aspects de la vie et les formes qui le concernent. Ce "petit quelque chose en plus" concerne justement la vie. Il naît de la tentative de l'artiste d'exprimer la force sous-jacente à toutes choses — la montée de la sève au printemps, la tension et le relâchement des muscles, le désir d'amour qui conduit à la fusion et à la naissance d'une nouvelle vie, l'amour qui conduit à protéger le vieillard et l'enfant[30]. »

Carr donna une conférence, en 1935, aux élèves et aux professeurs de l'École normale de Victoria, dont le titre, « Something Plus in a Work of Art » (Un petit quelque chose en plus dans l'œuvre d'art), est emprunté à Pearson et s'inspire en grande partie de ce dernier. Carr s'intéresse particulièrement au concept de « *nature* ressentie de la chose » à peindre, le *sei do*, un principe que Pearson avait trouvé dans une théorie japonaise sur la peinture. Dans une conférence intitulée « Fresh Seeing » (Nouveau regard), donnée en mars 1930 à l'occasion d'une exposition de ses œuvres aux Crystal Gardens de Victoria, elle souligne le principe de la déformation qui « soulève la chose hors de son ordinaire, la transporte dans une sphère spirituelle, l'esprit dominant alors la matière du sujet[31] ». Carr emprunte cet argument à un autre livre, *Painters of the Modern Mind*, de Mary Cecil Allen, dont elle a d'ailleurs déjà tiré plusieurs pages de notes[32].

Carr possédait aussi un ouvrage de Katherine Dreier, *Western Art and the New Era : An Introduction to Modern Art*, qu'elle avait acheté au moment de son séjour à New York en avril 1930, lors de sa rencontre avec l'auteure. Cette dernière, comme Harris, était une adepte de la théosophie. Son ouvrage, composé de ses conférences passionnées pour la cause de l'art moderne, se fonde sur une connaissance complète des mouvements modernes en Europe et aux États-Unis. Le concept d'« art moderne » s'y trouve ainsi placé dans un contexte

global bien différent du contexte purement canadien du Groupe des Sept. Publié en 1923, cet « art moderne », dont il est question dans le sous-titre, inclut le cubisme (France et Espagne), l'expressionnisme (Allemagne et Russie), le futurisme (Italie), le vorticisme (Angleterre), ainsi que l'« art moderne en Amérique », « une expression plutôt vague », selon Dreier, « étant donné que tous ces divers mouvements nous sont tombés dessus d'un seul coup[33] ». Ses passages extatiques sur Kandinsky (son ouvrage, *Du spirituel dans l'art*, publié en 1910, fut un document-clé pour plusieurs générations d'artistes qui avaient un penchant mystique) étaient accompagnés d'un survol de l'histoire démontrant que l'art est issu des « grandes forces spirituelles qui permettent à l'esprit de l'homme de s'épanouir et de se développer[34] ». Cette démonstration et d'autres affirmations générales sur l'art — par exemple la nécessité d'être fidèle à sa vie intérieure tout en allant au-delà de l'individualité — ainsi que le ton moral élevé et la fréquence d'expressions courantes à l'époque dans les discussions teintées de transcendantalisme — âme, esprit, sentiment, forces intérieures, manifestation spirituelle et ainsi de suite — devaient puiser aux mêmes sources que les paroles de Harris. Ce sont ces mots mêmes dont les écrits de Carr sont parsemés.

Deux autres notions exposées par Dreier ont peut-être frappé Carr d'une façon particulière. L'importance fondamentale de l'imagination et la nécessité de développer les sens, « les véritables responsables de l'épanouissement de l'âme[35] », renforçaient chez Carr le côté sensuel et créateur de l'enfant. Dreier réaffirmait aussi constamment que la « force dynamique » était la clé de la vie et de la nouvelle vision artistique. Or, ces paroles semblaient coïncider avec l'orientation plus dynamique que l'œuvre de Carr devait prendre à partir de l'année suivante.

Housser avait introduit Carr à la poésie de Walt Whitman, et peut-être aussi aux écrits d'Emerson (elle possédait un exemplaire de *Nature*). *Les Feuilles d'herbe* de Whitman et d'autres de ses recueils poétiques seront ses livres de chevet jusqu'à la fin de ses jours; ils la suivaient dans ses déplacements. Elle les cite souvent dans son journal, où leur lyrisme imprègne ses propres sentiments et pensées. En feuilletant les écrits de Carr au hasard, on sentira dans quelle extase la nature la transportait :

> « Les secrets sont dévoilés. Les fougères se sont déroulées et les oisillons braillent et battent des ailes dans l'épais feuillage. Les arbres ont

revêtu toute leur parure, ils rutilent dans ces habits neufs qu'ils ont endossés dans un geste imperceptible et silencieux. Rien n'est plus fort que la croissance. Rien ne peut étouffer cette force qui fend les rocs et les pavements et se répand dans les champs. On ne peut la contenir que si on se bat et transpire; mais elle n'est jamais anéantie. L'homme peut la modeler, la modifier et la transformer; mais dès qu'on l'abandonne ne serait-ce qu'un instant, elle repart, libre, se moquant de nos maladresses. Qu'on l'écrase ou la tue, rien n'y fait. La vie est dans la terre. Que l'air et la lumière s'y mettent, et elle jaillira comme la flamme d'une allumette. Rien n'est mort, pas même le cadavre. Il se fond dans les éléments quand l'esprit l'a quitté; même avec le départ de l'esprit, il y a la vie, une vie sans limite, irrésistible et merveilleuse, fraîche et propre : Dieu[36]. »

De tels passages reproduisent le chant houleux et dithyrambique de Whitman, sa recherche permanente pour s'unir aux forces primordiales et à toute la nature. Cette même quête, cette même ardeur ont animé les œuvres de Carr sur la nature et y ont trouvé leur expression.

La vision qu'avait Carr du monde et du rôle de l'artiste, étayée par ses lectures, s'avère très proche de celle des transcendantalistes américains dont elle avait hérité la vision par l'intermédiaire du Groupe des Sept, surtout de Harris. Le transcendantalisme n'était cependant qu'une branche d'un grand arbre, celui des philosophies et croyances qui prônent l'intériorité (et dont certaines ont un credo, comme la théosophie) et qui, depuis le tournant du siècle, attiraient les artistes déçus par le matérialisme déshumanisant engendré par la révolution industrielle. La recherche spirituelle de Harris devait le conduire à l'abstraction; Carr ne devait pas le suivre dans cette voie, aussi secrète pour elle que l'avait été la théosophie[37].

Carr eut ainsi des liens spirituels avec une foule d'artistes, dont la plupart lui étaient inconnus ou dont elle avait vu rapidement les œuvres à New York. Parmi eux, on compte Arthur Dove et Georgia O'Keeffe, dont l'œuvre était imprégnée de littérature occulte et de mysticisme[38]. Carr n'aurait pas reconnu ce lien spirituel si elle n'avait vu leurs œuvres (comme elle l'avait fait d'emblée pour Harris). Elle le sentit chez William Blake, dont elle était allée voir deux fois les dessins à l'Art Institute of Chicago lors d'un séjour là-bas en 1933[39]. Décela-t-elle tout de suite ce lien chez Kandinsky, Dove et O'Keeffe à New York en 1930 ?

L'on peut reconnaître dans les œuvres d'Emily Carr son intention mystique qui est d'exprimer cette unité de l'univers immanente dans

la nature. C'est qu'elle a su traduire l'intensité de ses sentiments — ce que tous les artistes tournés vers le spirituel n'arrivent pas à faire. Carr n'aurait pu parvenir à ce résultat si elle n'avait d'abord clarifié sa vision grâce à la parole, et à l'œuvre, d'autres artistes. Dans la formulation de son système personnel de croyances, comme dans son art, Carr a puisé ce dont elle avait besoin chez les autres, faisant fi de toute leur infrastructure historique, théorique ou doctrinale.

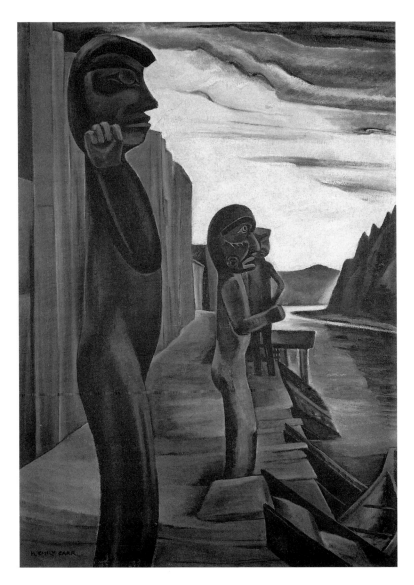

BLUNDEN HARBOUR 1931–1932
Huile sur toile; 129,5 x 94 cm
Musée des beaux-arts du Canada, Ottawa

5 La thématique amérindienne

Durant sa jeunesse, Carr s'en tient aux sujets traditionnels de son époque : natures mortes, bouquets, paysages, études de personnages. Elle s'essaie un temps au portrait au cours des hivers de 1931, 1932, 1938 et peut-être au début de 1941. Le magnifique autoportrait où Carr, à soixante-sept ans, le visage austère, est une vieille femme à lunettes drapée dans l'indescriptible « uniforme » de son âge mûr, en est le plus bel exemple. Mais les arbres sont de loin son sujet préféré. Dès qu'elle aura trouvé sa voie, elle n'aura plus que deux sujets, ou plutôt deux sources thématiques : la nature et le patrimoine amérindien de la côte ouest canadienne.

Les images et réminiscences de la culture autochtone de la côte nord-ouest de l'Amérique du Nord sont un thème constant et puissant dans l'œuvre d'Emily Carr. Le thème amérindien, apparu tôt dans sa carrière artistique, dominera pendant toute la période de ses grandes toiles formelles. Bien qu'il ait pratiquement disparu de ses œuvres des dix dernières années, alors qu'elle se consacre à l'exploration de la nature, il resurgit pendant les toutes dernières années de sa vie artistique tel un courant souterrain mais toujours présent. Plus qu'un thème récurrent, le patrimoine amérindien a contribué à l'évolution artistique de Carr et lui a permis d'approfondir sa démarche. En fait, l'esprit qui caractérise les peintures de la maturité sur le thème de la nature — ce sentiment de l'existence d'une force vitale universelle et unificatrice qui anime les forêts, les bois, les plages et le

ciel — vient, du moins en partie, de cette immersion prolongée de
l'artiste dans l'art et la culture autochtones de sa partie du monde.

La culture amérindienne ancestrale

La culture des peuples autochtones de la région côtière du nord-ouest
de notre continent est considérée aujourd'hui comme l'une des plus
riches et des plus originales au monde. Nombreux sont les objets du
temps de son apogée qui ont pris le chemin de collections particu-
lières ou publiques, aux quatre coins du monde, bien avant que la
reconnaissance tardive de la valeur de ce patrimoine n'incite le
Canada à adopter des mesures pour le protéger, avant même que les
Autochtones, prenant rapidement conscience de la disparition de leur
héritage, ne tentent d'en rescaper ce qu'ils pouvaient. Aujourd'hui, la
culture des Amérindiens de la côte ouest est en train de renaître, non
seulement sous l'impulsion de facteurs extérieurs qui touchent toutes
les cultures autochtones du monde, mais aussi grâce à la résurgence
du sens de l'identité et de la profonde ténacité qui caractérisaient leurs
ancêtres.

L'époque des traditions anciennes est certes révolue. Elles ont
atteint leur apogée au XIX^e siècle lorsqu'après plusieurs milliers d'an-
nées d'une lente évolution, elle fut, pendant un temps, considéra-
blement enrichie par l'arrivée des Blancs qui, quoiqu'étant les enva-
hisseurs, leur ouvraient un marché et leur offraient des outils et des
matériaux. C'est alors que furent créés les immenses mâts toté-
miques et les autres sculptures qui, pour la plupart des Blancs, sont
l'emblème de cette culture, et qui ont fait l'objet des peintures de
Carr. Objets sacrés, ils appartiennent au cérémonial des Amérindiens
de la côte nord-ouest qui affirment, à travers ces sculptures, leur
identité culturelle et leur place dans l'ordre cosmique tout en assurant
la pérennité de leur culture elle-même. Selon la riche mythologie
dont ils ont hérité, les Amérindiens symbolisent leur union avec la
nature et l'univers entier par certains animaux choisis, leurs esprits
ancestraux eux-mêmes, et dont certains sont des animaux embléma-
tiques et servent à légitimer les prétentions héréditaires de leurs pos-
sesseurs. C'est dans cette mythologie que l'artiste puise ses figures,
terrestres, marines et célestes, auxquelles s'ajoutent d'autres créatures
mythiques. Ce sont ces figures que l'artiste sculpte sur les mâts toté-
miques et que sa tribu, bien au courant des codes ancestraux, recon-
naît facilement, que ce soit l'ours, le loup, l'aigle ou le corbeau. Ceux

qui ne possèdent pas la clé iconographique de ces figures ne voient en ces créatures sculptées que des amalgames d'éléments stylisés, composés d'attributs humains et animaux, au lieu d'animaux nettement identifiés. Il s'agit d'un art extrêmement codifié où s'inscrit en profondeur la vision que l'Autochtone a de l'univers — une structure formelle complexe à plusieurs niveaux qui exprime sa dépendance envers le milieu naturel et sa croyance dans les puissances surnaturelles qui habitent ce milieu. Cette structure mêle des croyances et des notions cachées à ceux qui n'appartiennent pas à cette tradition et que ne peuvent qu'entrevoir ceux qui l'étudient.

Il n'en reste pas moins que, pour le spectateur bien intentionné, ces figures totémiques dégagent une grande force d'évocation et un message qui dépasse les frontières de l'art. Les créatures affirment vigoureusement leur présence. On en voit qui s'élèvent les unes au-dessus des autres tout le long du mât de cèdre, entassées dans l'étroite colonne verticale, figées dans un hiératisme éternel selon d'anciennes règles de représentation. On voit, démesurés, d'énormes yeux globuleux, des langues et de puissantes rangées de dents, d'oreilles, de pattes qui enserrent et de gueules souvent en train d'engloutir une autre créature. On peut lire un message d'une force étrange et envoûtante à travers notre inconsciente communion avec ces corps qui partagent les mêmes conditions d'existence des êtres — la peur, l'angoisse, le besoin d'être constamment en éveil et la contrainte, notamment. Ce message est inscrit dans la raideur et la crispation des postures, et dans l'expression sévère et rébarbative que l'artiste a donnée aux personnages. C'est donc un art qui décrit un monde obscur de tensions où les puissances chargées de les maîtriser et de les contenir peuvent à peine retenir les esprits démoniaques et agités qui tentent de s'échapper. Cette dichotomie s'exprime également dans les usages cérémoniels de certaines tribus du nord où l'esprit sauvage de l'homme, qui appartient aux forces obscures de son univers, est apprivoisé grâce aux danses et aux cérémonies rituelles. On peut voir là un parallèle curieux avec la situation de Carr (et de certaines de ses peintures) au cours des années 1928-1930, où ses élans vers une plus grande liberté d'expression seront refrénés par les contraintes à la fois du dessin et de la théosophie. L'art autochtone exprime aussi d'autres états d'âme, comme cet état de mystérieuse tranquillité lorsque les esprits sommeillent et rêvent dans leur prison sculptée, et que Carr traduira également dans ses œuvres.

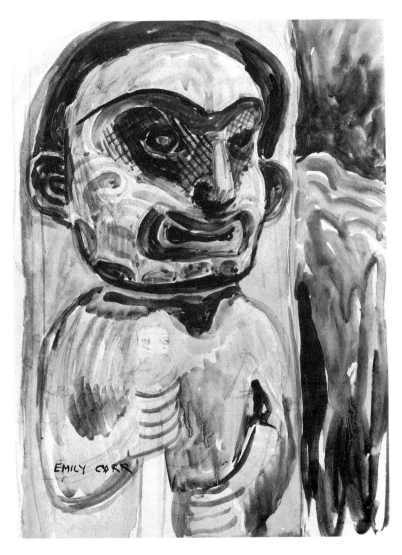

MÂT TOTÉMIQUE TERRIFIANT, KOSKIMO 1930
Aquarelle; 36,8 x 26,7 cm
Archives de la Colombie-Britannique, PDP 609

Le projet amérindien

La présence autochtone était familière pour les habitants de Victoria durant la jeunesse de l'artiste. Elle enrichissait d'une pointe d'exotisme local le répertoire de sujets et de motifs susceptibles d'inspirer Carr et ses contemporains. Ses premiers carnets contiennent quelques petites esquisses à l'aquarelle montrant des canots amérindiens tirés sur le rivage ou traversant la baie. Bientôt, à l'intérêt qu'elle éprouve pour ces sujets, s'ajoute sa sympathie pour les Autochtones eux-mêmes. Son mépris pour tout ce qui ressemble à de la prétention l'amène à rechercher le contact des petites gens dont l'attachement aux valeurs humaines essentielles n'est pas déformé par un accès de cérébralité ou de conventions mondaines. Carr a certaines affinités avec les Amérindiens. Ne vivent-ils pas à l'écart de cette classe de la société dont elle a très tôt rejeté les valeurs étriquées et à laquelle elle se sent en quelque sorte « étrangère » ? Elle se lie avec Sophie, une Autochtone qui habite la réserve de North Vancouver, d'une amitié qui durera toute sa vie; elle reconnaît généralement aux Amérindiens qu'elle rencontre au cours de ses déplacements de belles qualités d'honnêteté et de franchise. Et lorsqu'elle a l'occasion de découvrir leurs sculptures monumentales du nord, elle associe ces dernières aux êtres humains qui les ont créées et qui, pense-t-elle, y ont transposé leurs admirables qualités. Selon Carr, les mâts totémiques et les sculptures qu'elle peint ne sont pas que de simples œuvres d'art isolées dont on pourrait tirer des leçons esthétiques.

L'artiste crée ses premières œuvres véritablement amérindiennes — des aquarelles et des dessins croqués sur le vif — en 1899, au cours d'un séjour à Ucluelet, sur la côte ouest de l'île de Vancouver, qui est alors une réserve éloignée occupée par les Nootkas (comme on les appelait à l'époque). Elle y passe une semaine ou deux avec sa sœur aînée Lizzie, à l'invitation d'une amie de celle-ci qui enseigne à l'école de la mission presbytérienne et qui pense, non sans raison, qu'Emily trouvera là peut-être des sujets de dessins intéressants. Les petits tableaux soignés — MAISON DE CEDAR CANIM, UCLUELET, par exemple — n'ont rien de remarquable pour cette femme de vingt-huit ans qui a déjà étudié pendant plusieurs années en Californie. Mais le choix du sujet laisse présager l'avenir.

Au cours de ce séjour, elle a la fierté de rencontrer un vieux chef plein de noblesse qui, après avoir longuement plongé son regard dans le sien[1], l'accepte telle qu'elle est, même si tous deux ne peuvent communiquer par des mots, et lui fait donner par les habitants du vil-

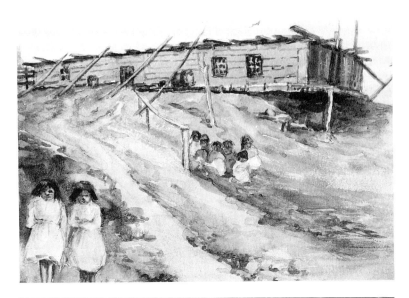

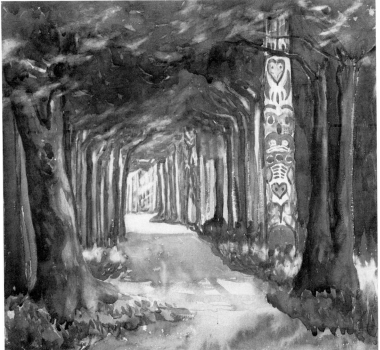

MAISON DE CEDAR CANIM, UCLUELET 1899 (en haut)
Aquarelle; 17,9 x 26,5 cm
Archives de la Colombie-Britannique, PDP 2158

ALLÉE DES MÂTS TOTÉMIQUES À SITKA 1907
Aquarelle; 38,5 x 38,5 cm
Collection particulière
Destinée à l'Art Gallery of Greater Victoria
Legs Thomas Gardiner Keir

lage le nom amérindien de Klee Wyck, Celle qui rit[2]. Peut-être aussi, au cours de ce séjour, prend-elle conscience pour la première fois de cette vérité qui allait influencer sa vie et son art : les Autochtones n'ont pas rompu leur lien très ancien avec la nature; ils n'ignorent pas qu'ils ne forment qu'un simple rouage dans le grand cycle de la nature, qui est fait à la fois de changement et de continuité.

Bien que Carr ait fait de nombreux croquis chez les Amérindiens de Victoria et du nord de l'île, elle date de 1907 sa décision de se consacrer au thème autochtone. Elle fait cette année-là un voyage en Alaska au cours de l'été avec sa sœur Alice et visite Skagway et Sitka. Ce dernier endroit, qui était au moment de leur séjour une base navale américaine, était un ancien village tlingit et un poste de traite russe. Il restait cependant encore des Autochtones et quelques mâts — haïdas-kaiganis et non tlingits-sitkans[3] — avaient été déplacés pour former la célèbre allée des mâts totémiques. C'était la première fois qu'elle voyait les splendides sculptures monumentales des tribus autochtones du Nord; elle devait en apercevoir d'autres dans différents villages sur le chemin du retour. Elle fit quelques croquis à Sitka qu'elle montra à l'artiste américain T. J. Richardson, qui passait ses étés en Alaska et vendait ensuite ses œuvres à New York. Il trouva que les dessins de Carr avaient un caractère amérindien authentique. Sur le bateau qui la ramène, elle a réfléchi : « Les Amérindiens et leur art me touchaient profondément. [. . .] Lorsque je suis arrivée chez moi, ma décision était prise. J'allais peindre une collection aussi complète que possible de mâts totémiques, dans les villages mêmes où ils s'élevaient[4]. » Au cours des quatre ou cinq années suivantes, Carr allait tenir sa promesse.

Une soixantaine d'années auparavant, l'artiste canadien Paul Kane avait décrit dans une œuvre picturale monumentale la vie des Amérindiens, des Grands Lacs au Pacifique. En Colombie-Britannique, des topographes ou des illustrateurs voyageant à bord d'un navire d'exploration avaient représenté des sujets amérindiens. Mais personne — et certainement aucune femme — n'avait entrepris une étude de l'envergure de celle que projetait Emily Carr.

La population amérindienne de toute cette région de la Colombie-Britannique se compose de sept grands groupes linguistiques. Les tribus du sud — les plus accessibles pour Carr — étaient les *Nootkas* de la côte nord-ouest de l'île de Vancouver (aujourd'hui les West-coast), les *Kwakiutls du sud*, dont le territoire couvrait la partie nord de l'île et s'étendait, par-delà le bras de mer, jusqu'à la côte con-

tinentale et les *Salish* de la partie inférieure du continent. Les groupes du nord — que la plupart des anthropologues mettent dans une classe à part — comprennent les *Haïdas* des îles de la Reine-Charlotte, les *Tlingits* de la région du golfe d'Alaska, les *Tsimshians* de la région des rivières Nass et Skeena et les *Kwakiutls du nord* (ou Bella-Bellas) qui vivaient au sud du territoire tsimshian. Bien que l'art amérindien de la côte ouest provienne d'un fond culturel commun, chaque groupe a élaboré son propre style et son mode d'expression particulier. Il s'agissait d'un territoire beaucoup plus vaste que ce que Carr imaginait sans doute, mais elle réussit à se rendre au moins une fois dans chacune des régions, et plusieurs fois même dans quelques-unes d'entre elles.

Carr a trente-six ans en 1907 au moment de son voyage en Alaska. Les petites peintures qu'elle fait depuis son retour d'Angleterre et qu'elle présente dans diverses expositions à Victoria plaisent à son public; elles constituent aussi d'excellents cadeaux à offrir à la famille et aux amis. Mais cela ne satisfait pourtant pas les ambitions artistiques qu'elle nourrit. Jusque-là, bien qu'ayant reçu une bonne formation suivant les canons de son époque, Carr n'a ni une perception originale du monde extérieur, ni cette intériorité profonde qui lui permettrait de créer une œuvre puissante. En se fixant un projet — la représentation des villages dans leur milieu naturel — Carr trouve la détermination sociale et morale dont elle a besoin. Bien que, à l'origine, ce projet ne soit pas d'ordre esthétique, il lui donne d'accéder à la maturité artistique. Les huit séjours qu'elle effectue dans des villages autochtones à partir de 1908, et qui s'échelonnent sur vingt ans, lui permettront de se familiariser avec l'art des Amérindiens. Il en résulte un corpus riche et substantiel d'œuvres où l'on retrouve même des mâts totémiques qui n'avaient pas encore été recensés par les premiers photographes. Or, non seulement beaucoup de ces œuvres de Carr ont-elles une incontestable valeur artistique, mais ensemble elles témoignent du sérieux de sa démarche et nous éclairent sur sa méthode de travail. Elles sont également à l'origine des nombreuses peintures sur le thème amérindien que réalisera l'artiste au cours de sa vie.

1899–1927 : les premières œuvres amérindiennes

Les Blancs, dont les outils et les matériaux avaient incité les artistes autochtones à produire leurs œuvres les plus impressionnantes, avaient aussi apporté avec eux des maladies qui décimèrent les tribus.

De plus, les comportements sociaux, les structures juridiques et les croyances religieuses qu'imposaient aux Amérindiens les agents du gouvernement et les missionnaires avaient sonné le glas des anciennes traditions autochtones. Cette disparition était nécessairement plus lente dans les communautés les plus éloignées. À mesure que la culture se désagrégeait, les villages les plus accessibles devenaient des victimes faciles pour les prédateurs qui apparurent vers 1875. Dans les années 1920, selon Douglas Cole, « le mât totémique[5] de la Colombie-Britannique était menacé de disparition par suite des achats des musées et des particuliers, de la détérioration naturelle et des destructions gratuites occasionnelles. Les groupes de sculptures les plus importants encore debout se trouvaient dans des villages isolés et abandonnés, sur les îles de la Reine-Charlotte et le long des rivières Nass et Skeena. Or, l'accès à ces derniers villages ne fut possible qu'après le parachèvement, au cours de la guerre, de la ligne de chemin de fer reliant Edmonton à Prince-Rupert[6]. »

À l'époque des premiers voyages de Carr, beaucoup des villages étaient déjà désertés et ceux qui étaient encore habités n'étaient plus qu'un pâle reflet de ce qu'ils avaient été. Néanmoins, si plus personne ne sculptait de mâts totémiques, il s'en trouvait encore plusieurs près des impressionnantes maisons de bois qui jouaient également un rôle important dans la structure mythique de la culture amérindienne. En plus ou moins bon état, ces mâts s'élevaient encore tous dans leur cadre naturel — criques ou anses protégées, rives des cours d'eau — que les premiers habitants, dans leur grande sagesse, avaient choisi pour eux.

Revenant plus tard sur ces voyages, Carr raconte que « les villages étaient d'accès difficiles et que le logement était un véritable problème. » « J'ai dormi dans des tentes, dans les cabanes à outils des cantonniers, dans des missions et chez les Amérindiens. J'ai voyagé sur tout ce qui peut flotter sur l'eau, tout ce qui peut se mouvoir sur terre[7]. » Les voyages n'étaient jamais aisés, surtout dans les endroits les plus éloignés. Mais Carr a tendance à exagérer, dans ses écrits, l'isolement auquel elle était confinée lors de ces déplacements. Il était pourtant fréquent que des missionnaires, ou leurs amis, ou encore les agents des compagnies de chemin de fer ou de navigation l'aident dans ses correspondances ou fassent avec elle une partie du trajet. D'ailleurs, elle-même établissait facilement le contact avec les Autochtones qui pouvaient l'héberger ou la transporter en bateau de pêche ou autrement jusqu'à l'étape suivante. Mais cela ne diminue en

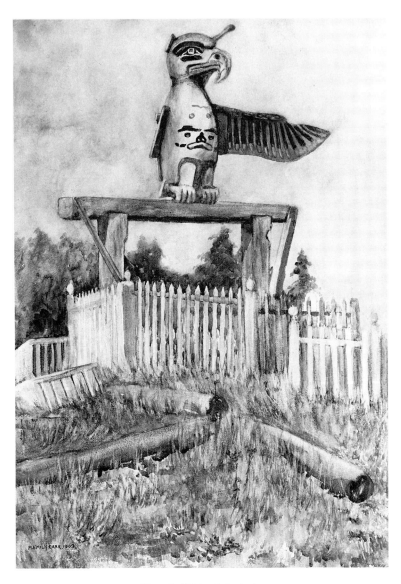

LE VEILLEUR SOLITAIRE (Campbell River) datée de 1909
Aquarelle; 54,6 x 36,2 cm
Collection David Gooding, Vancouver

ALERT BAY (incorrectement datée de 1910) 1909 ou 1912 (à droite, **en haut**)
Aquarelle; 76,7 x 55,3 cm
Vancouver Art Gallery, 42.3.109

POTEAU SCULPTÉ, TSATSISNUKOMI 1912 (à droite, **en bas**)
Aquarelle sur mine de plomb; 55,4 x 76,6 cm
Musée des beaux-arts du Canada, Ottawa

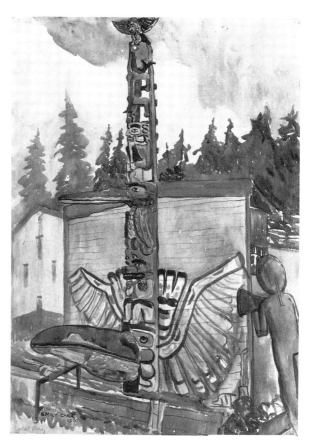

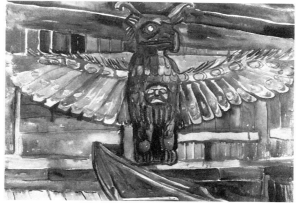

rien la détermination et le courage qu'il fallait à une femme seule, et de son milieu, pour entreprendre pareille aventure.

Pendant les étés 1908 et 1909, Carr se rend dans les établissements côtiers du nord de l'île de Vancouver — particulièrement à Alert Bay, qui sert de cadre à beaucoup de ses esquisses et de ses peintures, et à Campbell River. LE VEILLEUR SOLITAIRE, une aquarelle de 1909 représentant Campbell River, est l'une des nombreuses œuvres réalisées au cours de ces premières excursions qui donneront lieu à des toiles en 1912. Une aquarelle bien connue, exécutée en atelier, ÉCOLE, LYTTON, aujourd'hui au Musée McCord à Montréal et datée de 1910, est un souvenir du périple qui l'amène dans plusieurs villages de l'intérieur de la province — Lytton, Hope et Yale — où il n'y a pas de sculpture mais où elle peut s'imprégner de l'atmosphère des villages. Deux aquarelles appartenant à la Vancouver Art Gallery, représentant Alert Bay et Tsatsisnukomi, et qui sont datées de 1910, laisseraient croire que Carr se rendit dans cette région cette même année. Mais il s'agit probablement d'une erreur de datation, puisque l'artiste fut sérieusement malade au printemps et partit pour la France en juillet.

Son séjour français lui ouvre certes de nouveaux horizons picturaux, mais Carr demeure toujours déterminée à poursuivre son projet de peindre des mâts totémiques. A son retour, en 1912, elle entreprend un premier, long et ambitieux voyage dans des villages du nord, où elle peut contempler des œuvres magnifiques exécutées à l'époque où la culture traditionnelle était à son apogée (voir la carte A p. 228). En juillet, elle quitte Vancouver (où elle a de nouveau loué un atelier) et se dirige vers le nord. En cours de route, elle fait étape dans des villages des Kwakiutls du sud, sur la côte est de l'île de Vancouver, et sur la côte continentale, de l'autre côté du détroit de Georgie. Il est heureux pour nous que Carr ait presque toujours inscrit, au moins sur les croquis les plus importants, la date et le nom de l'endroit (quelques fois orthographié de façon fantaisiste), notant ainsi les lieux où elle s'arrête et travaille : Alert Bay, Mimquimlees, Tsatsisnukomi, Karlukwees, le cap Mudge et Gwayasdums. Deux aquarelles représentant des paires de poteaux pour l'intérieur des maisons ont été réalisées dans le village kwakiutl de Tsatsisnukomi; une autre, exécutée en atelier à son retour, montre des canots tirés sur le rivage devant la rangée de maisons de ce même village. Son périple la pousse plus au nord sur la côte, puis la mène le long de la tumultueuse rivière Skeena jusqu'à un groupe de villages

disséminés autour de la ville minière de Hazelton, territoire intérieur traditionnel des Gitksans. Elle y fait des croquis des villages de Kitsegukla, Kispiox, Kitwanga et Hagwilget.

En août, elle se met en route pour les îles de la Reine-Charlotte, pays des célèbres Haïdas, dont les immenses canots de guerre, les longues maisons en cèdre et les œuvres d'art raffinées sont devenus légendaires. Ces Amérindiens ont pourtant été particulièrement éprouvés par leurs contacts avec les Blancs. Dans les années 1860, une épidémie de variole les avait décimés à tel point qu'il en restait moins de six cents en 1915. Tous les villages, à l'exception de Skidegate et de Masset où les survivants de l'épidémie s'étaient regroupés, étaient abandonnés à la fin du XIXe siècle; aucun mât totémique n'avait été sculpté depuis les années 1880. Après avoir visité Skidegate et Masset Carr se rendit dans tous les autres principaux villages haïdas, sauf à Ninstints (aujourd'hui un site du patrimoine mondial). Ces villages n'étaient accessibles que par la mer souvent démontée. L'artiste fut profondément émue, comme elle le raconte dans *Klee Wyck*, par les villages abandonnés des îles de la Reine-Charlotte et par la présence fantomatique des anciennes sculptures, témoins muets de la vie passée : Haina, Cumshewa, Skedans, Tanoo, Cha-atl, Yan et Ka-Yang. Des aquarelles comme SKEDANS SOUS LA PLUIE non seulement montrent ce qu'elle a vu, mais témoignent du lyrisme naturel de sa peinture. Seize ans plus tard, une toile sur le même sujet traduira encore l'émotion ressentie au cours de ces voyages. Somme toute, le périple de 1912 fut une réussite si l'on considère la quantité de travail qu'elle réussit à faire, l'abondante richesse de la culture matérielle amérindienne encore existante qu'elle découvre et l'impression indélébile qu'allait lui laisser sa première expérience dans les villages du nord.

En plus de leur authenticité, les aquarelles de 1912 exécutées au cours de ce voyage ou en atelier à partir des matériaux qu'elle avait réunis, ont cette sûreté d'exécution et cette spontanéité qu'elle avait acquise durant son séjour en France. Dans ESCALIER D'UNE MAISON DE CÈDRE ET ÉCHAPPÉE DE SOLEIL, une aquarelle exécutée au village kwakiutl de Mimquimlees, dans l'île Village, le traitement est direct et sûr et la couleur est d'une grande vitalité. Dans une aquarelle de Tanoo, MÂTS TOTÉMIQUES HAÏDAS, Î.R.-C., les trois mâts totémiques qui constituent les éléments stables de la composition sont enfermés par des courbes Art nouveau, tandis que le profil tourmenté de la forêt à l'arrière-plan se détache nettement sur le ciel.

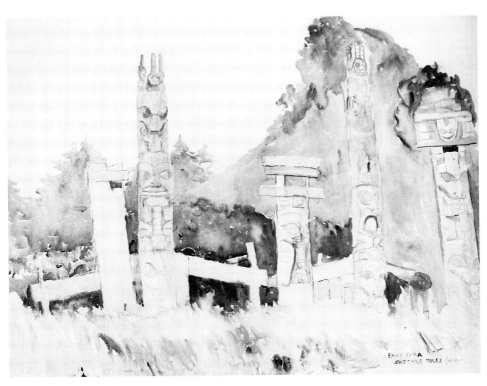

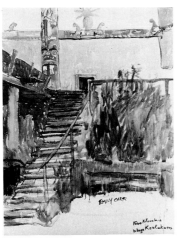

SKEDANS SOUS LA PLUIE 1912
Aquarelle; 55,9 x 76,5 cm
Archives de la Colombie-Britannique, PDP 2311

ESCALIER D'UNE MAISON DE CÈDRE ET ÉCHAPPÉE DE SOLEIL
(Mimquimlees) 1912 (à gauche)
Aquarelle; 69,2 x 54 cm
Archives de la Colombie-Britannique, PDP 2810

L'intensité des bleus et des jaunes et les touches de vermillon sont une réminiscence de l'expérience française. L'influence de l'Art nouveau est également visible dans l'aquarelle pleine de lyrisme intitulée CUM-SHEWA, avec son élégant décor d'arabesques au premier plan, tout comme dans d'autres aquarelles réalisées en atelier en 1912.

Même s'il existe une ou deux ébauches antérieures de peintures à l'huile sur des sujets amérindiens, c'est en 1912 que Carr, pour la première fois, commence à exécuter des peintures à partir des croquis que ce thème lui a inspirés. Dans ces peintures, elle expérimente des variantes de sa nouvelle façon de voir, « moderne », ses sujets autochtones. Elle exécute plusieurs toiles éclatantes (MÂT TOTÉ-MIQUE DE L'ÎLE MAUDE par exemple) où la fragmentation de la lumière en petites taches de pigments colorés montre bien ce que le postimpressionnisme a hérité des impressionnistes. Il existe un ensemble de peintures d'une étroite verticalité, où sont représentées des parties d'un mât totémique dont les teintes de gris opaques — gris-bleu, gris-rose, gris-vert — aplatissent l'espace pictural. Cet aplatissement est à la fois horizontal, grâce aux frises décoratives que forment le ciel, le feuillage et la clôture à l'arrière-plan et qui ferment l'espace, et aussi vertical, à cause du mât tronqué. SKIDEGATE cons-titue un exemple de ces peintures où Carr trouve une solution au problème que posent les mâts totémiques aux peintres : comment peut-on représenter une forme mince comme une aiguille, dont le rapport au sol change à mesure qu'elle s'élève sur un arrière-plan d'espace ouvert ? Dans plusieurs peintures de dimensions moyennes, par exemple ANCIEN VILLAGE DE GWAYASDUMS, elle utilise les larges façades plates des maisons amérindiennes pour structurer sa composition et mettre l'accent sur le plan du tableau. Ici et là (par exemple dans ALERT BAY), on trouve une vague réminiscence de l'un des postimpressionnistes dont elle s'inspire indirectement, que ce soit Gauguin ou Cézanne. Que la couleur soit crayeuse et grise, ou vive et éclatante, ces peintures amérindiennes de 1912 ont en général la même spontanéité que ses peintures françaises à cause des touches pailletées et de l'affirmation des pigments et des couleurs. Tous ces tableaux peints en atelier témoignent, par leurs rythmes décoratifs, par l'application de la couleur jusqu'à la limite de formes aplaties, par l'insistance sur l'espace négatif, par le sens aigu du dessin, d'une maî-trise plus grande chez l'artiste. Plusieurs grandes toiles illustrent la mesure de son ambition et de son assurance à cette époque :

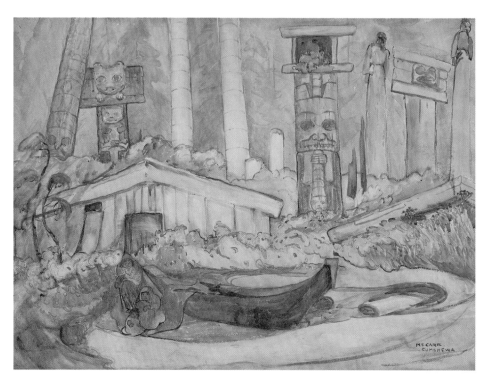

CUMSHEWA 1912
Aquarelle avec mine de plomb et gouache, collée sur panneau; 55,8 x 75,4 cm
Collection Alan G. Wilkinson, Toronto

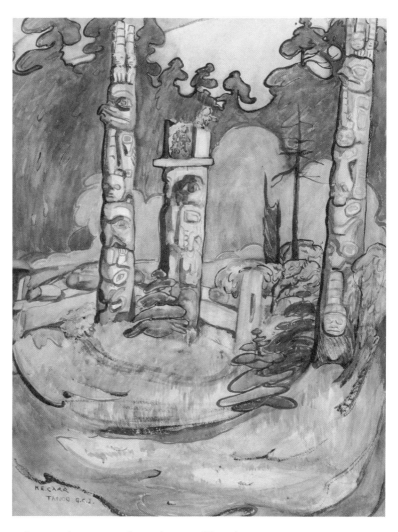

MÂTS TOTÉMIQUES HAÏDAS, Î.R.-C. (Tanoo) 1912
Aquarelle; 76,2 x 55,9 cm
Paul Kastel, Galerie Kastel, Montréal

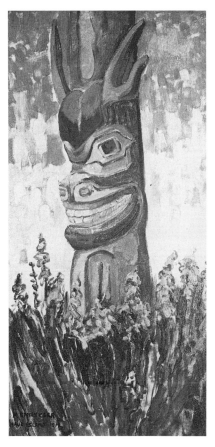

MÂT TOTÉMIQUE DE L'ÎLE MAUDE datée de 1912
Huile sur carton; 58,7 x 30,8 cm
Collection particulière

SKIDEGATE (mât au requin) datée de 1912 (ci-
dessous)
Huile sur carton; 63,4 x 30 cm
Vancouver Art Gallery, 42.3.73

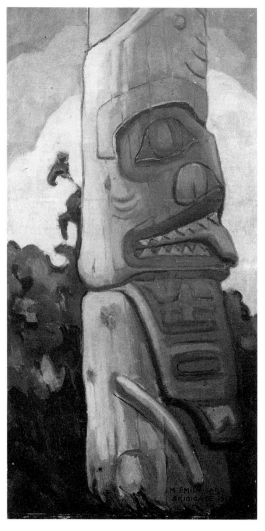

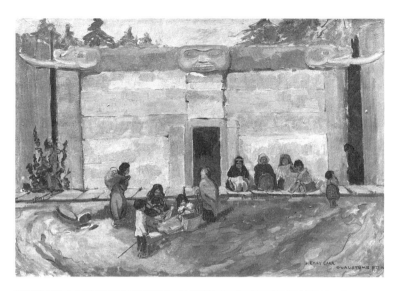

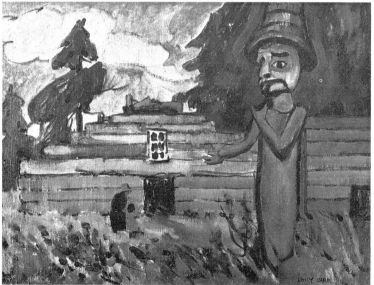

FIGURE DE POTLATCH (Mimquimlees) 1912
Huile sur toile; 44,5 x 59,7 cm
Galerie Dominion, Montréal

ANCIEN VILLAGE DE GWAYASDUMS datée de 1912 (en haut)
Huile sur carton; 66,4 x 96,9 cm
Vancouver Art Gallery, 42.3.52

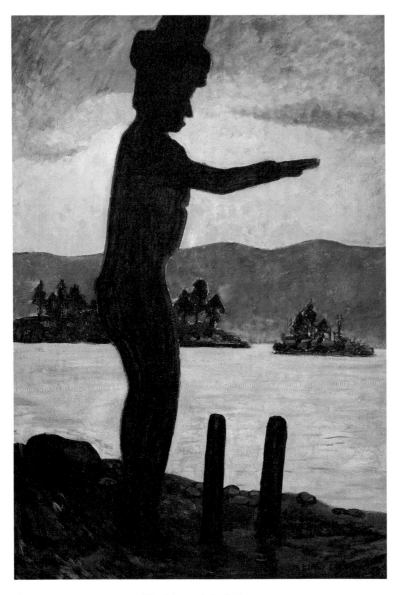

L'HOMME DE BIENVENUE (Karlukwees) datée de 1913
Huile sur carton collé sur masonite; 95,3 x 64,8 cm
Collection particulière

ALERT BAY 1912
Huile sur toile; 61 x 92,3 cm
Collection particulière

VILLAGE DE YAN, Î.R.-C. datée de 1912 (en bas)
Huile sur toile; 98,4 x 151,8 cm
Collection particulière

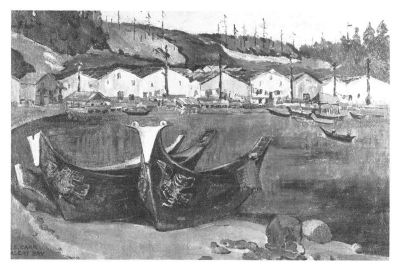

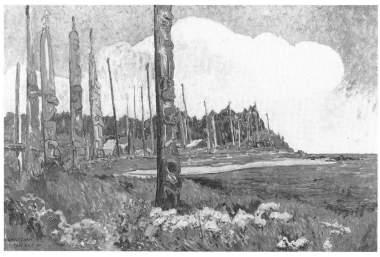

INTÉRIEUR D'UNE MAISON AMÉRINDIENNE (Tsatsisnukomi), dé-
pouillée (et sans doute inachevée), de même qu'une œuvre de Yan,
vivement colorée, et une autre de Tanoo, datée de 1913.

Certains de ces tableaux doivent avoir été peints très peu de temps
avant avril 1913, alors que Carr loue le Drummond Hall, à Van-
couver, pour y organiser une exposition publique de près de deux
cents peintures amérindiennes qu'elle a exécutées au cours des
quatorze années précédentes. Cherchant manifestement à com-
prendre la culture dont cet art est l'une des manifestations et à
éduquer son public, elle prépare un long exposé sur les mâts toté-
miques. S'appuyant sur une lecture consciencieuse de documents
anthropologiques[8], elle décrit la structure sociale des Amérindiens,
leur mode de vie, leurs rites et leurs cérémonies, et les différences
entre plusieurs genres de mâts sculptés. Elle aborde ensuite son
expérience personnelle, parle de certains villages qu'elle a visités ainsi
que des difficultés et des joies éprouvées en faisant des croquis. Elle
revient constamment sur les belles qualités morales des Autochtones
— leur honnêteté, leur tranquille dignité, leur poésie — en com-
paraison des Blancs. Carr a mis tant d'espoir et d'énergie dans son
œuvre amérindienne qu'elle en arrive à vaincre le malaise que lui
cause la parole publique. La conférence qu'elle prononce deux fois
pendant l'exposition se termine par une déclaration d'une haute
portée morale : « Je suis fière de notre merveilleuse région de
l'Ouest et j'espère laisser derrière moi quelques vestiges de sa
première grandeur. Ces derniers devraient être pour nous, Cana-
diens, ce que sont, pour les Anglais, les vestiges des anciens Celtes.
Dans quelques années à peine ils auront disparu à jamais dans le
silence et le néant et je veux réunir à temps ma collection[9]. »

Au cours de l'automne précédent de 1912, Carr avait demandé au
gouvernement provincial de se porter acquéreur de sa collection de
peintures amérindiennes, ce qui aurait constitué une reconnaissance
publique de ses années de labeur et lui aurait fourni l'argent néces-
saire pour se rendre de nouveau dans des villages autochtones du
nord. À sa grande déception, sa proposition est rejetée sur les con-
seils de C.F. Newcombe (anthropologue amateur mais averti et col-
lectionneur pour différents musées) à qui le gouvernement a deman-
dé son avis en tant qu'expert. Newcombe admirait les œuvres de
Carr mais, selon lui, les vives couleurs et autres qualités de ses
œuvres en atténuaient la valeur documentaire. Malgré son rapport
négatif et bien qu'il eût joué un rôle dans le déplacement des mâts

qu'elle aimait tant (une opération qu'elle n'aurait peut-être pas comprise), Newcombe devint plus tard son ami, lui achetant plusieurs toiles et l'aidant d'autres façons.

Quelque fâcheuse qu'ait été l'opinion de Newcombe pour Carr à l'époque, elle n'en est pas moins juste, du moins en ce qui concerne ses peintures des années 1912–1913. Le nouveau style qu'elle avait adopté en France avait jusqu'à un certain point perverti son projet documentaire originel, ses préoccupations devenant davantage picturales. Non seulement ses peintures étaient-elles des documents approximatifs du point de vue muséal, mais elles n'étaient pas toujours non plus réussies du point de vue artistique. Lorsqu'un style de peinture lié à l'aspect perceptif de la vision, comme dans certaines des œuvres postimpressionnistes de cette époque, est appliqué à des sujets aussi profondément investis de significations et d'évocations que le sont les mâts totémiques et les villages autochtones, le résultat peut paraître étrange — une incompatibilité entre le sujet et le style. Carr éprouvait donc quelque difficulté. Ainsi, la nécessité de respecter les détails significatifs des sculptures d'un mât l'empêchait de les traiter en suivant son goût pour la palette et la technique postimpressionnistes. Mais le problème ne se posait pas quand elle peignait les formes amples des canots, ou seulement une section de mât en gros plan, ni même simplement quand elle se laissait aller par pur plaisir à la séduction du fauvisme comme dans un petit tableau éclatant intitulé ALERT BAY. C'est par contre un problème que Carr fut incapable de résoudre dans plusieurs toiles où la masse des mâts est réduite par rapport aux dimensions de l'espace pictural, et où elle a eu recours à des contours en noir pour conserver le détail de l'iconographie complexe des sculptures.

Une prise de conscience de l'ambivalence de sa démarche à ce moment est sans nul doute à l'origine du sentiment d'échec qui l'accable entre 1913 et 1927. Au cours de cette période difficile, elle fait bien quelques peintures d'après nature mais abandonne ses sujets amérindiens. Cependant, pour augmenter ses revenus, elle utilise des motifs autochtones, qu'elle a reproduits à partir de livres ou d'objets exposés au musée provincial, pour réaliser des tapis crochetés (à compter de 1915 environ) et décorer de petits objets en poterie (dans les années 1920) : cendriers, amulettes et bols. Les poteries qu'elle fabriquera jusqu'en 1930 sont de simples biscuits façonnés à la main et non émaillés que recherchent les touristes de passage à Victoria durant l'été. Carr avoue qu'elle est gênée à l'idée d'exploiter les

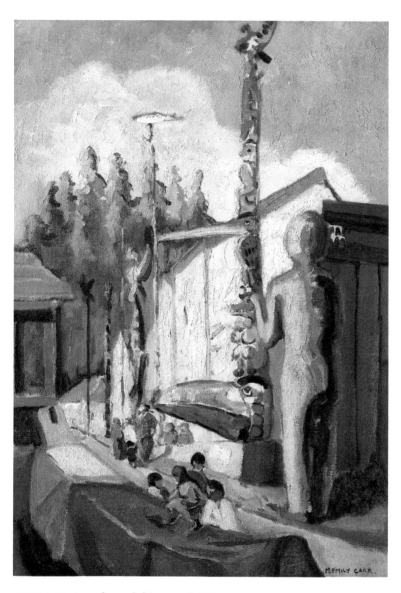

ALERT BAY (avec figure de bienvenue) 1912
Huile sur toile; 65,1 x 47,9 cm
Collection particulière

richesses artistiques autochtones à des fins commerciales, mais elle se
console en se disant qu'elle reproduit fidèlement les motifs origi-
naux. L'intérêt profond qu'elle portait aux grands thèmes amérin-
diens est loin d'être émoussé, cependant, et elle s'y remet avec une
ardeur nouvelle en 1928, à son retour du voyage décisif qu'elle fait
dans l'Est du Canada et qui la confirme dans son engagement.

1928–1931 : nouvel objectif, nouvelle approche

Au cours des années 1920, un certain nombre d'artistes canadiens qui
avaient adhéré au courant nationaliste lancé par les peintures du
Groupe des Sept, s'étaient rendus dans l'Ouest du pays pour y nourir
leur vision d'un pays vaste et vigoureux. A. Y. Jackson, W. J. Phil-
lips, Anne Savage et Edwin Holgate comptaient parmi ces nom-
breux artistes, reconnus dans l'Est, qui considéraient que l'Ouest
était un territoire vraiment représentatif du Canada, et pour qui l'art
amérindien faisait partie de la réalité canadienne. Tout comme leur
prédécesseur Paul Kane, l'américain Langdon Kihn et Emily Carr,
les Sept figurent au cataloque de l'*Exhibition of Canadian West Coast
Art, Antique and Modern* organisée par le Musée des beaux-arts du
Canada et le Musée national à Ottawa à l'automne 1927. Grâce à
cette exposition, où des objets amérindiens côtoyaient des œuvres
d'artistes Blancs contemporains qui s'en étaient inspiré, la reconnais-
sance grandissante de la valeur artistique de tels objets reçut en
quelque sorte une confirmation officielle. De plus, Carr, qui y était
abondamment représentée, trouva à cette occasion la justification de
la démarche qu'elle poursuivait depuis si longtemps. Dans l'intro-
duction au catalogue, Marius Barbeau et Eric Brown insistaient sur
l'importance de l'art amérindien. Brown, un fervent partisan du
Groupe des Sept et qui avait été fortement influencé par sa pensée, en
soulignait le caractère canadien : « [L'art de l'Amérindien] atteignait
sa perfection lorsqu'il était profondément enraciné dans sa conscience
nationale, comme ne l'a jamais été notre art traditionnel; dans ses
armes, son architecture et ses ornements, ainsi que dans les ustensiles
qu'il a produits avec les matériaux qu'il avait sous la main, nous
pouvons admirer le talent et reconnaître avec quelle détermination il
y est resté fidèle aussi longtemps qu'il est resté conscient de son
appartenance et qu'il a gardé son indépendance. » Abondant dans le
même sens dans un article intitulé « Modern and Indian Art of the
West Coast », paru dans le supplément du *McGill News* de juin
1929, Carr affirmait que « l'art des Amérindiens de la côte ouest du

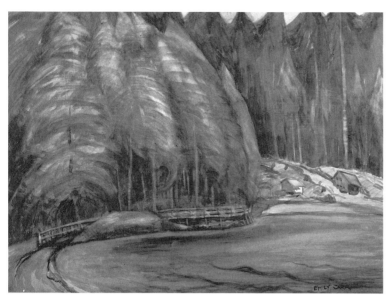

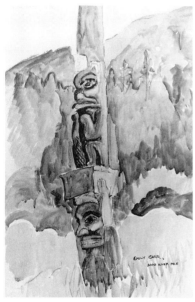

MÂT TOTÉMIQUE DE LA RIVIÈRE NASS (Gitiks) 1928
Aquarelle; 76,2 x 48,6 cm
Archives de la Colombie-Britannique, PDP 935

SOUTH BAY (Îles de la Reine-Charlotte) 1928 (ci-dessus)
Aquarelle; 55,9 x 73,7 cm
Compagnie Trust Central Guaranty, Toronto

Canada peut véritablement être qualifié de "canadien", car il est l'essence même du Canada dans son inspiration, sa production et ses matériaux[10] ». Dans son ouvrage intitulé *Art* (un des livres que Harris avait recommandé à Carr), Clive Bell loue dans l'art primitif la franchise de sa recherche et l'absence de finalité descriptive, une opinion que Carr fait sienne dans son article.

D'autres signes apparaissent qui manifestent un intérêt croissant pour l'art autochtone d'où n'est pas absente une certaine volonté d'attirer les touristes. Tout cela joue un grand rôle dans la création d'un programme lancé au milieu des années 1920 pour restaurer les mâts totémiques de la vallée de la Skeena, le long de la voie ferrée du Canadien National. Dans une lettre écrite en 1928 à Eric Brown, Carr déplore la méthode de restauration utilisée qui consiste à retirer les mâts de leur emplacement originel pour qu'ils soient plus visibles de la gare et à les enduire d'une couche uniforme de peinture grise qui les prive de leur « intérêt et de leur raffinement ». La salle consacrée aux mâts totémiques, telle que l'imagine Edwin Holgate en 1929 pour le Château Laurier d'Ottawa, l'un des hôtels du Canadien National, témoigne également de l'engouement croissant pour le « bon sauvage ».

Si le jugement que portent les Canadiens sur le patrimoine matériel des Amérindiens du Canada s'est modifié depuis que Carr a cessé, en 1913, de s'inspirer de thèmes autochtones, la propre vision du monde de l'artiste et ses conceptions de l'art évolueront encore plus radicalement à la suite de sa participation à l'exposition de 1927 et de sa rencontre avec ses collègues de l'Est du Canada. Son projet initial de créer une œuvre documentaire — projet qui avait pendant longtemps alimenté son art — était de plus en plus remis en question depuis que la peinture française lui avait ouvert de nouveaux horizons. Carr avait maintenant un nouvel objectif : produire des œuvres d'une grande expressivité.

À la fin de juin 1928, elle entame son deuxième périple dans le Nord, périple qui doit être encore plus ambitieux et fructueux que celui de 1912 (voir la carte B p. 229). Après s'être arrêtée à Alert Bay, Fort Rupert et dans d'autres villages kwakiutls de l'île de Vancouver, elle visite la région de la rivière Skeena où elle constate non seulement que les mâts totémiques se sont profondément détériorés depuis son dernier passage, mais que ceux de Gitwanga ont perdu de leur authenticité suite à leur restauration. Kitwancool, qu'elle n'avait pu atteindre en 1912, et où s'élèvent des mâts d'une grande splendeur

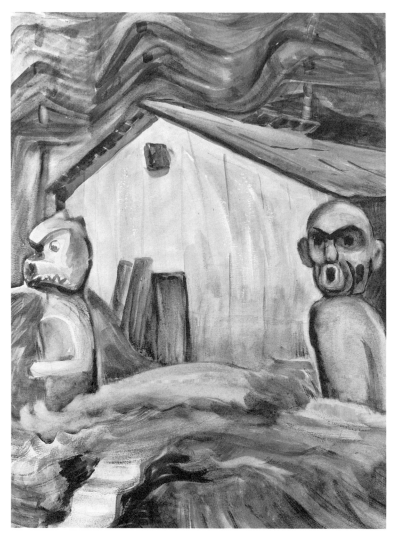

UNE MAISON AMÉRINDIENNE, VILLAGE DE KOSKIMO 1930
Aquarelle; 45,7 x 33 cm
Collection particulière

est toujours très difficile d'accès, à quelques kilomètres de la nouvelle ligne du chemin de fer du Canadien National qui relie maintenant Edmonton à Prince Rupert. Carr réussit cependant à s'y rendre et à tirer profit de cette magnifique découverte. Pour la première fois aussi, elle atteint les villages nishgas d'Angida et de Gitiks le long de la rivière Nass, sur la recommandation de Marius Barbeau. Elle prévoit aussi retourner aux sites des îles de la Reine-Charlotte où elle a puisé une inspiration abondante lors de son voyage de 1912, et y travailler d'arrache-pied; malheureusement, le mauvais temps qui persiste l'oblige à couper ses plans. Les croquis qu'elle parviendra malgré tout à réaliser à Skidegate, à South Bay de l'autre côté de l'anse, face à Skidegate, puis sur l'île Maude et dans le village abandonné de Skedans lui permettront d'accumuler suffisamment de matériaux pour réaliser plusieurs grandes toiles dont ANCIEN VIL-LAGE CÔTIER (South Bay) et VAINCU (Skedans). Le 11 août, quelques jours avant son retour à Victoria, Carr écrit à Eric Brown, le directeur du Musée des beaux-arts du Canada. Elle lui relate avec verve les péripéties et les difficultés du voyage, les problèmes d'hébergement et une sortie en bateau au large de Skedans au cours d'une tempête qui faillit avoir une issue fatale. Sa lettre montre bien qu'elle était toujours déterminée à s'inspirer de la culture matérielle amérindienne et témoigne du grand élan intérieur qui l'anime.

Ce fut le dernier long périple de Carr en terre autochtone. Elle fera encore, bien sûr, plusieurs courtes expéditions qui s'avéreront néan-moins importantes. Au début du printemps de 1929, elle se rend d'abord à Nootka, un village situé sur une île au large de la côte ouest de l'île de Vancouver et où se trouve une conserverie, puis, tout près de là, à Friendly Cove, d'où elle rapporte notamment les aquarelles et dessins dont s'inspirera sa célèbre toile ÉGLISE AMÉRINDIENNE. En août de la même année, elle va faire une moisson de superbes dessins à Port Renfrew; à la mi-août 1930, après un arrêt à Alert Bay, elle contourne la pointe de l'île de Vancouver pour parvenir aux villages de la baie de Quatsino, ultime voyage chez les Amérindiens dont Carr tirera une toile bien connue sur l'un des villages où vivaient de nombreux chats, ainsi qu'une aquarelle et un dessin sur le même sujet aujourd'hui à la Vancouver Art Gallery, de même qu'un récit de *Klee Wyck*, « D'Sonoqua ».

La collection Newcombe de Victoria, où l'on trouve plus de trois cents dessins et aquarelles (tous ne s'inspirent pas cependant du thème amérindien), donne une idée du travail prodigieux que Carr a

KITWANCOOL 1928
Mine de plomb sur papier; 14,9 x 22,4 cm
Archives de la Colombie-Britannique, PDP 5779

accompli dans de nombreux villages autochtones et lors des voyages de 1908 à 1930. Des carnets contiennent de petits dessins à la mine de plomb où l'artiste saisit les composantes essentielles d'une « scène », celle par exemple d'un village dont les mâts totémiques chancelants sont vus sous différents angles, parfois accompagnées de notes pour la couleur. Il y a des croquis à l'aquarelle représentant un mât entier, une section de mât ou son faîte, et souvent plusieurs esquisses sur la même feuille. Les études d'un même mât sont multiples, l'une portant sur son aspect général, une autre l'examinant sous un angle différent, d'autres encore où l'artiste dessine ou peint avec soin quelques détails iconographiques du mât. Ces œuvres nous révèlent non pas une artiste du dimanche, une excursionniste en quête d'images rapides, mais une élève consciencieuse qui multiplie ses croquis (quand le temps et les conditions d'accès le permettent), accumulant information et expérience. Si parfois l'œuvre trahit la hâte imposée par les circonstances, toujours elle respecte le caractère des formes, sculptées ou naturelles, qu'elle capte. De ces études multipliées et prolongées pourra naître une toile qui sera la somme des expériences accumulées lors de plusieurs séjours au même endroit. Outre les croquis réalisés sur le vif ou les œuvres exécutées en atelier. Carr accumule des dizaines de dessins faits à partir d'objets exposés dans les musées : canots, chapeaux tressés, hochets et masques. Certains de ces dessins devaient, sans aucun doute, servir de modèles pour la décoration des poteries qu'elle a fabriquées dans les années 1920; mais ce travail lui permet de graver plus profondément encore dans sa mémoire les formes essentielles de l'art autochtone et quelque chose de leur sens profond. Plusieurs dessins montrent que, pour compléter ses informations, elle travaille à l'occasion à partir de photographies. Si une telle démarche est normale chez les chercheurs contemporains, elle confirme, rétrospectivement, le souci de véracité de Carr lorsqu'elle ne peut avoir accès à l'original. Toutefois, on peut signaler que plusieurs de ses toiles sur le thème amérindien s'inspirent directement de photographies. L'artiste niera pourtant énergiquement, dans sa conférence publique de 1913, s'être servie de supports photographiques, ce qui se comprend parfaitement à une époque où un tel procédé aurait été considéré comme une forme de tricherie. Les commentateurs auraient aussi mis en doute ses paroles, puisqu'elle affirmait avoir étudié ses sujets sur place. Il est en fait établi que FAÇADE DE MAISON, GOLD HARBOUR (1913), HAINA et VILLAGE AUX MÂTS TOTÉMIQUES (1928) ainsi que BLUNDEN HAR-

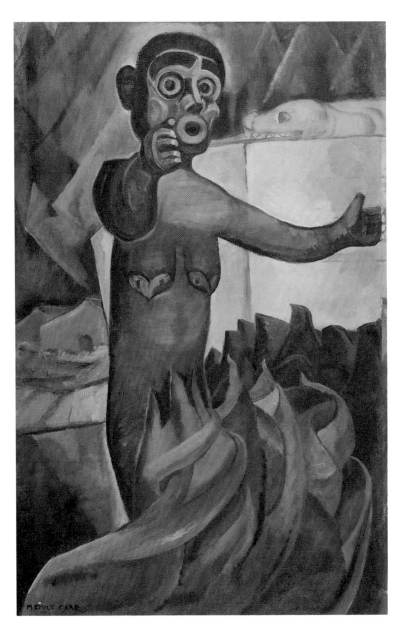

D'SONOQUA DE GWAYASDUMS vers 1930
Huile sur toile; 100,3 x 65,4 cm
Musée des beaux-arts de l'Ontario, Toronto
Fonds commémoratif Albert H. Robson

BOUR (1930-1932), entre autres, ont été réalisées à partir de photographies. Dans son ensemble, la collection Newcombe témoigne du sérieux et de la pérennité de l'engagement pris par Carr, ainsi que de la complexité et de la minutie de sa méthode de travail.

Après 1930, elle n'aura plus de contacts directs avec le monde autochtone. De toute façon, au cours des vingt et quelques années qui se sont écoulées depuis qu'elle a commencé sa cueillette, la culture autochtone s'est tellement dégradée aux points de vue moral et matériel que de nouveaux voyages — pour autant que son âge avancé le lui aurait permis — n'auraient pas ajouté grand-chose à toutes les notes et croquis qu'elle avait accumulés. S'ajoutant à ses souvenirs, ces documents lui suffisaient amplement désormais pour alimenter sa thématique amérindienne.

De tels souvenirs constituent une part importante de l'énorme bagage d'émotions que Carr a conservé de son projet amérindien; il sera bientôt réinvesti dans son œuvre, puisque l'artiste reste vivement pénétrée des sensations particulières qu'elle a jadis éprouvées. N'a-t-elle pas esquissé ses mâts dans leur emplacement habituellement isolé, souvent d'accès difficile? N'était-elle pas toujours seule au moment de sa confrontation avec des sujets aussi étranges et exotiques? N'était-elle pas extrêmement sensible à l'humeur du temps et du lieu? Un jour, raconte-t-elle après s'être frayé un chemin à travers les orties, elle perdit l'équilibre en glissant sur une planche et se retrouva soudain au pied de la sculpture de D'Sonoqua, la légendaire « femme sauvage des bois » du mythe kwakiutl, dont l'immensité l'écrasa.

> Elle semblait faire partie de l'arbre même; c'était comme si elle avait poussé en son cœur et que le sculpteur s'était contenté de faire sauter la gangue extérieure pour la révéler. [. . .] Maintenant, je voyais son visage. Ses yeux étaient deux sphères noires enserrées par deux sphères blanches au fond d'orbites caverneuses surmontées de vastes sourcils noirs. Le regard fixe s'enfonçait en moi comme si c'était la vie même du vieux cèdre qui me contemplait; on aurait dit que la voix de l'arbre allait s'échapper de cette vaste cavité ronde aux lèvres protubérantes qu'était sa bouche. Ses oreilles rondes étaient écartées, à l'affût de tous les sons. L'air salin n'avait pas estompé le rouge appuyé de son tronc, de ses bras et de ses cuisses. Ses mains étaient noires et l'extrémité rude de ses doigts peinte d'un blanc éclatant. Je restai longtemps à la contempler. [. . .] La pluie cessa, une brume blanchâtre s'éleva de la mer, confondant de nouveau la sculpture avec la forêt.

C'était comme si c'était là son lieu, et que la brume la ramenait douce-
ment chez elle. Bientôt toute la forêt fut également drapée dans la
brume, et toutes deux enveloppées, elles disparurent à mes yeux[11].

Dans de tels passages, à l'intensité et à l'émotion de la narration per-
sonnelle s'ajoute une perception de la sculpture comme puissance
expressive, une vision de la sculpture comme objet d'art. Or, Carr a
découvert ce nouveau regard chez Harris et d'autres artistes de l'Est
qui ont légitimé son intérêt pour l'art autochtone et lui ont permis
d'y déceler des vertus qui faisaient écho à sa propre vision artistique.
Dans un article publié en juin 1929 dans le supplément au *McGill
News*, Carr parle de l'art autochtone et situe la démarche créatrice de
l'artiste amérindien par rapport à la sienne. Situant l'art autochtone
dans ce qu'elle considère être sa juste perspective morale, elle sou-
ligne qu'il est « ce qu'il y a de plus "moderne" d'esprit au
Canada ». Et les artistes « ont cherché, sous la surface des choses,
cette chose cachée qu'on sent plutôt qu'on ne la voit, la "réalité"
[. . .] qui sous-tend toute chose[12] ». Lors d'une conférence à l'école
normale de Victoria en 1935, Carr revient sur cette idée : « [Les ar-
tistes amérindiens] avaient un sens admirable du dessin; l'originalité
et la puissance de leur art étaient d'une telle vigueur, d'une telle
majesté, [. . .] puisées au cœur même de la vie[13] ». En essayant de
traduire en paroles les intentions de l'artiste autochtone, Carr s'est
parfois égarée. Quand elle parle, par exemple, du « profond désir
d'expression individuelle » du sculpteur amérindien, elle oublie que
les canons de cet art sont fixés par la tradition et que les sentiments
personnels de l'artiste qui s'y conforme sont négligeables. Mais
l'erreur est sans importance, Carr ne faisant en réalité que donner
plus d'ampleur à ses propres intentions, comme le révèlent les grands
tableaux amérindiens de cette période.

Avec les tableaux de 1928 à 1931, Carr n'est plus simplement une
observatrice ou une peintre. Elle contemple dorénavant les sculp-
tures sous l'angle à la fois romantique et dramatique que lui suggère
l'expérience intense qu'elle en a eue; elle y voit les créations boulever-
santes d'un peuple dont elle imagine le noble passé, non pas dans l'at-
mosphère artificielle d'une salle de musée, mais au cœur même de
leur cadre naturel évocateur. Elle met à profit les leçons picturales
apprises en France et les techniques pertinentes que lui ont enseignées
Harris, Tobey et ses lectures, pour en renforcer l'expressivité. Les
citations rapportées ci-dessus comme toute la recherche et la
démarche mises en branle dans les tableaux réalisés à partir de 1928

trouvent leur explication dans un passage du livre de Ralph Pearson soigneusement souligné dans l'exemplaire de Carr. Imaginant le cas d'un artiste qui fait poser son modèle pour exprimer le chagrin, Pearson écrit :

> L'artiste créateur [. . .] commence à dessiner en plongeant son regard conceptuel au cœur des ressouces intérieures emmagasinées dans son esprit. Elles sont légion, car il a multiplié les études préliminaires, il a probablement dessiné avec précision le modèle pour s'assurer d'en connaître tous les détails. Il est maintenant prêt à se servir de sa matière pour créer une image. Le feu intérieur le brûle. Il s'approche de sa toile bouillonnant d'une énergie contenue qui fait jaillir de sa main l'expression vitale. Sent-il la courbure pesante du chagrin ? Sa main trace alors d'un trait la courbe du chagrin. Oublié le détail, c'est à peine s'il a un regard pour le modèle. La *sensation* du chagrin devient forme ! Le problème n'est plus que de contrôler l'exubérance de l'esprit, de le contraindre au lent et laborieux travail d'organisation, de conserver la force de son énergie en ne la dégageant que progressivement, heure après heure, jour après jour et semaine après semaine peut-être. [. . .] Ce qui était en lui est maintenant passé dans l'œuvre où, "si son pouvoir a été suffisamment grand", il vivra éternellement. Ainsi le sentiment d'une chose est-il éternisé par la création de l'artiste[14].

Ces paroles, que Carr lit probablement pour la première fois lors du séjour de Mark Tobey en 1928, sont parfaitement représentatives de sa propre attitude vis-à-vis de l'art telle qu'elle l'exprime dans ses conférences et ses écrits de l'époque et dans les nouveaux tableaux qu'elle commence à peindre à partir de 1928.

L'apogée amérindienne

Par rapport aux œuvres des quinze années précédentes, les aquarelles réalisées lors de ce voyage de 1928 ou après — et qui servent de base aux tableaux qu'elle va peindre au cours des trois ou quatre années suivantes — font appel à un talent insuffisamment exploité et reflètent une nouvelle orientation. Parfois, elles traduisent déjà l'esprit d'expérimentation formelle caractéristique de cette époque où l'artiste cherche à répondre à ses nouvelles exigences en matière d'expression. Dans MÂT TOTÉMIQUE DES ÎLES DE LA REINE-CHAR-LOTTE, le grand castor s'impose puissamment, emplissant la majorité de l'espace pictural et centré comme une icône, monumental et plaqué sur la surface, avec rien au premier plan; dans KISPIOX, le loup

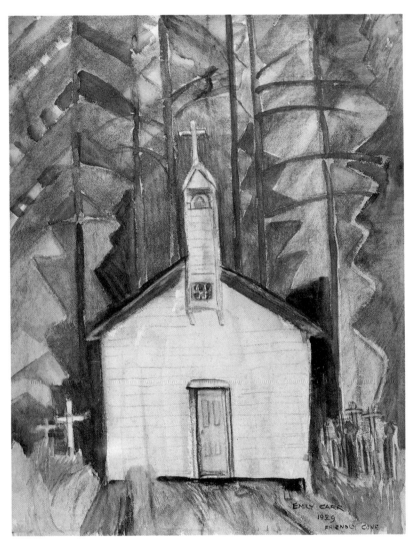

L'ÉGLISE AMÉRINDIENNE, FRIENDLY COVE 1929
Aquarelle et fusain; 59,1 x 45,1 cm
Collection particulière

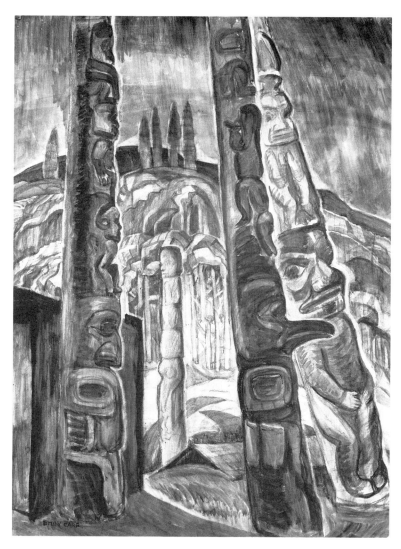

KITWANCOOL 1928
Aquarelle; 75,4 x 56,3 cm
Vancouver Art Gallery, 42.3.100

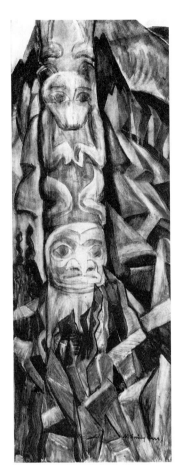

Sans titre (Angida) 1928
Aquarelle; 75,3 x 27,8 cm
Vancouver Art Gallery, 42.3.99

MÂT TOTÉMIQUE DES ÎLES DE LA REINE-CHARLOTTE
(Haina) datée de 1928 (ci-dessous)
Aquarelle; 75,8 x 53,3 cm
Vancouver Art Gallery, 42.3.97

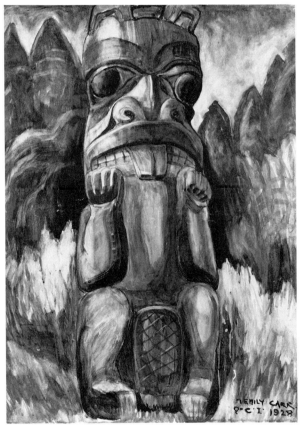

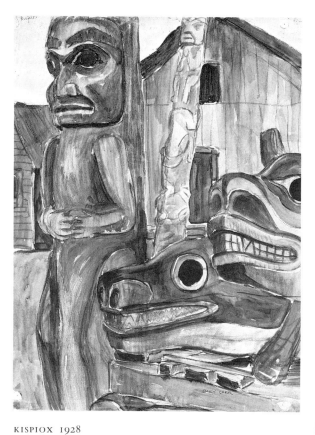

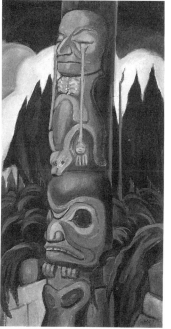

KISPIOX 1928
Aquarelle; 75,4 x 56,5 cm
Vancouver Art Gallery, 42.3.105

LE MÂT TOTÉMIQUE PLEURANT (Tanoo) 1928 (à droite)
Huile sur toile; 75,3 x 38,8 cm
Vancouver Art Gallery, 42.3.53

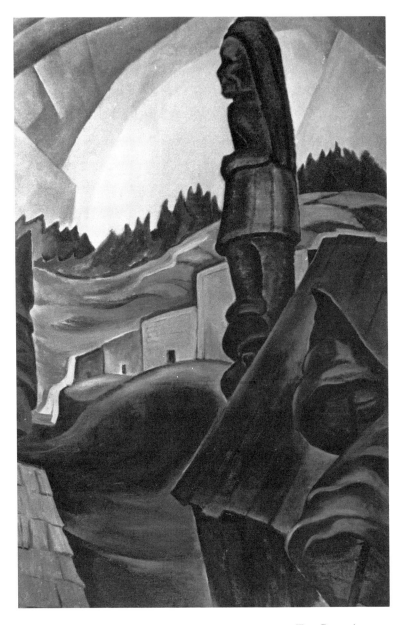

VILLAGE AMÉRINDIEN DE LA COLOMBIE-BRITANNIQUE (Fort Rupert) 1930
Huile sur toile; 111,9 x 70,1 cm
Vancouver Art Gallery, 42.3.24

et l'ours projettent agressivement dans l'espace pictural leurs grandes têtes qui se chevauchent. L'ÉGLISE AMÉRINDIENNE, FRIENDLY COVE, une des trois aquarelles connues qui aboutiront à la célèbre toile, et une aquarelle sans titre représentant un mât totémique d'Angida, s'appuient fortement sur un croquis qui en souligne la recherche formelle. Dans la seconde, une végétation envahissante et presque vorace s'élance et s'agite en une matrice formelle qui répond aux créatures crispées du mât, bien que la correspondance plastique soit quelque peu brouillonne. Par quel mode de formalisation et de représentation Carr pourra-t-elle intégrer les mâts totémiques à une forme picturale? Ses recherches sont plus complexes qu'avant. Elle doit donner aux mâts une nouvelle expression tout en sauvegardant leur caractère propre. Dans l'aquarelle intitulée KITWANCOOL, l'artiste trouve une solution brillante : dans un style à facettes — légèrement évocateur de Cézanne, mais jouant sur les tonalités plus que sur les couleurs — elle intègre les mâts, le ciel toujours problématique, les bâtiments et le milieu naturel dans une même structure picturale. Dans ces aquarelles, Carr révèle qu'elle est déjà presque en pleine possession du style et de la richesse d'évocation des grandes toiles conceptuelles qui vont apparaître peu après le voyage de 1928.

LE MÂT TOTÉMIQUE PLEURANT fait partie des quelques toiles de transition réalisées au début de 1928 (comme SKIDEGATE, dont il a été question ci-dessus), à l'époque où elle est déjà détachée de sa manière postimpressionniste mais n'a pas encore acquis, comme ce sera le cas sous l'influence de Tobey, la pleine maîtrise de son style. Après la visite de ce dernier, elle entreprendra la célèbre série de toiles méditatives où d'immenses motifs amérindiens s'inscrivent dans un milieu naturel qui les met en évidence ou menace parfois de les étouffer. Maintenant qu'elle suit une démarche conceptuelle et non plus perceptive, elle trouve de nouvelles solutions pour transposer sur sa toile le désordre du monde extérieur. Les sculptures des Amérindiens se présentent à elle comme des œuvres complètes, le processus de leur création remontant aux temps lointains. Mais par quel mode de transformation simplificatrice peut-elle fixer sur la toile l'abondante végétation de la côte ouest?

Les influences stylistiques de Carr — par exemple la formalisation du ciel ou de la végétation en masses aux évocations cubo-futuristes — ayant déjà été traitées, nous nous pencherons plus particulièrement, ici, sur les buts de Carr elle-même, dont les idées se

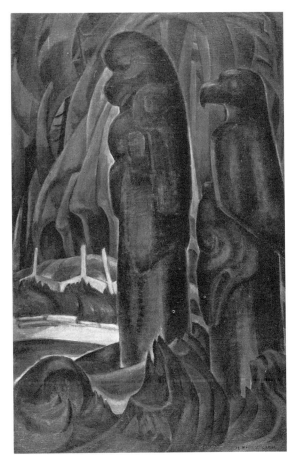

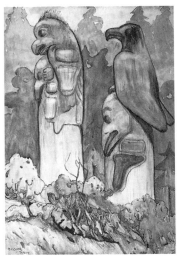

NIRVANA (Tanoo) 1929–1930
Huile sur toile; 108,6 x 69,3 cm
Collection particulière

TANOO 1912 (à droite)
Aquarelle; 74,9 x 52,7 cm
La Collection McMichael d'art canadien, Kleinburg, Ont.
Don de M. et M^{me} Max Stern

rapprochent davantage de l'expression psychologique que de la recherche plastique pure.

Il y a essentiellement deux types de milieux autochtones pour lesquels Carr doit trouver des solutions picturales : ceux qui lui permettent, en toute logique, d'adosser les établissements côtiers sur la masse dense de l'arrière-plan forestier et ceux, plus ouverts, comme dans la vallée de la Skeena, qui l'obligent à représenter une plus vaste étendue de ciel et une végétation moins luxuriante. Quelle que soit la solution, l'évocation devait être puissante et dramatique, conformément à son souci accru de fidélité à l'art amérindien dont elle a perçu le caractère expressif. Dans plusieurs de ses représentations de la voûte céleste, elle utilise une construction dynamique de la forme, comme dans GRAND CORBEAU de 1931 par exemple, où elle donne aux nuages suspendus et aux rayons de lumière un volume et une densité, un modelé puissant et des tonalités contrastantes. Elle songe probablement à GRAND CORBEAU et à VILLAGE AMÉRINDIEN DE LA COLOMBIE-BRITANNIQUE (peint quelques mois plus tôt) lorsqu'elle écrit dans son journal du 19 mars 1931 : « Je veux peindre des ciels qui aient l'air spacieux, mouvants et mystérieux et qui planent au-dessus de la terre, en différencier la présence dans l'horizon lointain ou la proximité en surplomb[15]. » Bien que peint en 1930, VAINCU correspond aussi à cette description : les diagonales appuyées du ciel et les sombres nuages en suspens font écho aux angles des mâts inclinés et aux ondulations légères du terrain herbeux.

Quand c'est la forêt humide qui sert de cadre aux tableaux, le dynamisme du ciel fait place à une microstructure feuillue qu'on dirait composée d'épaisses coulées de dense matière verte qu'on peut sculpter et disposer en sections plus petites — comme dans ÉGLISE AMÉRINDIENNE — ou mouler en langues de feu d'un vert soutenu — comme dans D'SONOQUA DE GWAYASDUMS.

Le potentiel de transparence du cubo-futurisme, que d'autres artistes avaient exploré, ne devait présenter pour Carr qu'un intérêt limité. Elle savait par expérience que l'atmosphère sombre et dramatique des formes amérindiennes exigeait la densité, le poids, l'enfermement et l'opacité. En pleine possession de ses moyens, elle organise ses tableaux et l'environnement de ses mâts en fonction de leur valeur expressive et non de leur exactitude documentaire. On peut le constater en comparant diverses toiles aux croquis ou aux aquarelles d'origine. Dans NIRVANA (1920-1930), elle exprime la doctrine du bouddhisme pour qui le désir et les passions sont apaisés

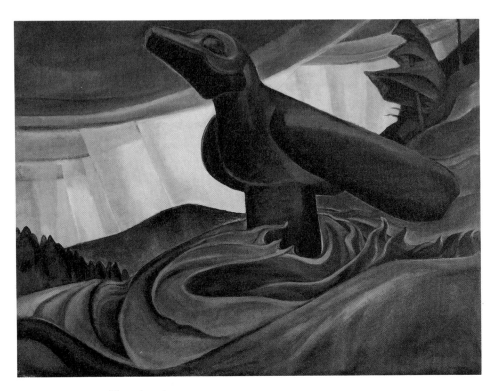

GRAND CORBEAU (Cumshewa) 1931
Huile sur toile; 87,3 x 114,4 cm
Vancouver Art Gallery, 42.3.11

et l'âme est assimilée à l'esprit suprême; Carr est fidèle en cela à l'élément bouddhique de la doctrine théosophique qu'elle tente de comprendre durant ces années-là. La comparaison de cette toile avec l'aquarelle TANOO, exécutée en atelier environ dix-huit ans auparavant, montre une intensification de l'aspect dramatique : le ciel est envahi, un détail disparaît (la mousse sur la tête du corbeau, telle particularité du feuillage), de même que les touches de couleurs vives. Dans le monde enfermé et blafard de la toile, les mâts se trouvent ainsi investis de leur sens nouveau.

Les groupes de mâts totémiques plantés dans un vaste espace que Carr a peints au cours de sa période postimpressionniste disparaissent après 1928 (sauf si on considère que la toile VAINCU appartient à cette série) pour faire place à des figures sculptées qui ont toute leur autonomie, comme les figures de bienvenue, les représentations de D'Sonoqua ou les poteaux commémoratifs qui envahissent l'espace pictural. D'une iconographie moins complexe que celle des mâts héraldiques, sur lesquels s'entasse une multitude de créatures diverses, ces sculptures offrent généralement à Carr de réelles possibilités expressives, comme dans LA BIENVENUE AU POTLACH ou D'SONOQUA DE GWAYASDUMS. GRAND CORBEAU est tiré des études qu'elle a ramenées de son voyage de 1912 à Cumshewa, où une monumentale sculpture de corbeau marquait encore l'emplacement d'une maison mortuaire élevée à la mémoire des Haïdas victimes de la grande épidémie de variole des années 1860. Dans *Klee Wyck*, Carr évoque ces instants de 1912 où elle traça son premier croquis du « vieux corbeau délabré » resté seul à veiller sur un ossuaire amérindien; elle a gardé le souvenir d'une « extrême solitude étouffée dans le flou de la pluie[16] ». La toile présente non seulement le mât mais tous les éléments de l'expérience, la présence monumentale de l'oiseau qui surgit, la perception qu'a l'artiste de sa vigile solitaire mais grandiose, le ciel menaçant comme il se doit et le tournoiement végétal autour de la base du mât. Une aquarelle peinte en atelier sur le même sujet en 1912, CUMSHEWA, démontre une grande similitude de composition et recèle déjà une certaine intensité dramatique. Mais on constate que les courbes Art nouveau des taillis, visibles au premier plan de l'aquarelle, font place, dans la toile, à un raz-de-marée menaçant de verdure, et que tous les éléments y sont en fait traduits avec un maximum d'intensité sans toutefois sombrer dans le mélodrame.

Carr exploite toute la densité de l'huile pour produire les effets pic-

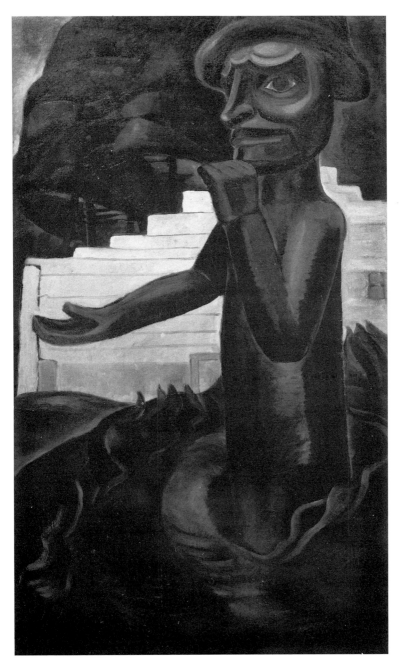

LA BIENVENUE AU POTLATCH (Mimquimlees) 1930
Huile sur toile; 110,3 x 67,2 cm
Musée des beaux-arts de l'Ontario, Toronto
Legs Charles S. Band

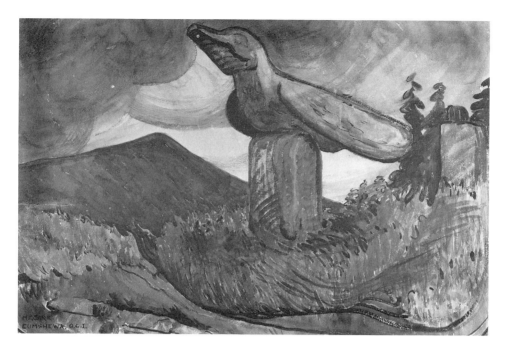

CUMSHEWA 1912
Aquarelle; 52 x 75, 5 cm
Musée des beaux-arts du Canada, Ottawa

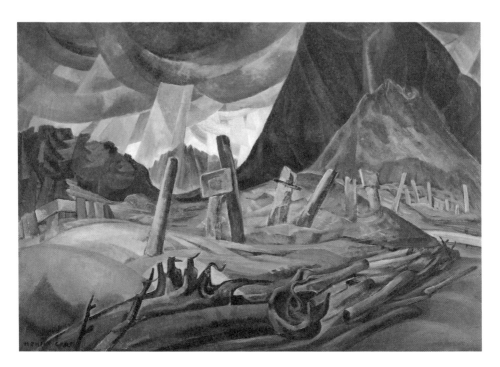

VAINCU (Skedans) 1930
Huile sur toile; 92 x 129 cm
Vancouver Art Gallery, 42.3.6

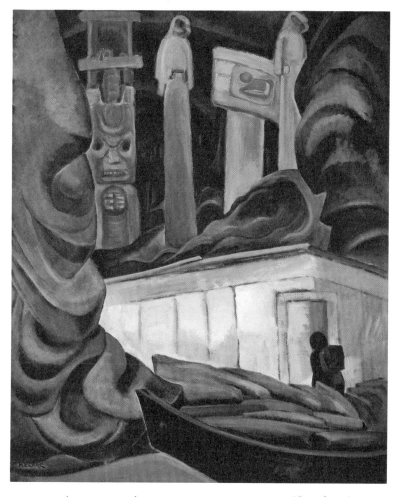

HUTTE AMÉRINDIENNE, ÎLES DE LA REINE-CHARLOTTE (Cumshewa) 1930
Huile sur toile; 101,6 x 81,9 cm
Musée des beaux-arts du Canada, Ottawa
Legs Vincent Massey

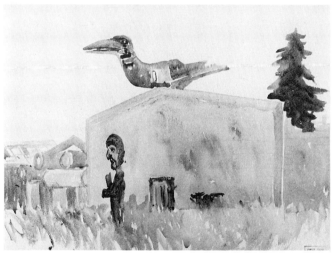

MAISON COMMUNE (Mimquimlees) 1908–1909
Aquarelle; 25,4 x 33,7 cm
Archives de la Colombie-Britannique, PDP 920

SKEDANS 1928 (en haut)
Mine de plomb sur papier; 15,1 x 50,4 cm
Archives de la Colombie-Britannique, PDP 8936

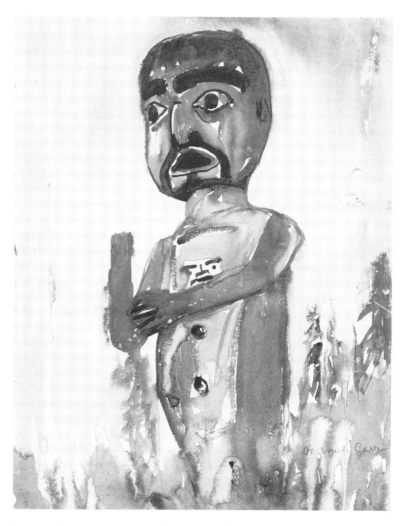

Sans titre (figure de bienvenue, Mimquimlees) vers 1912
Aquarelle; 34,3 x 25,4 cm
Collection particulière

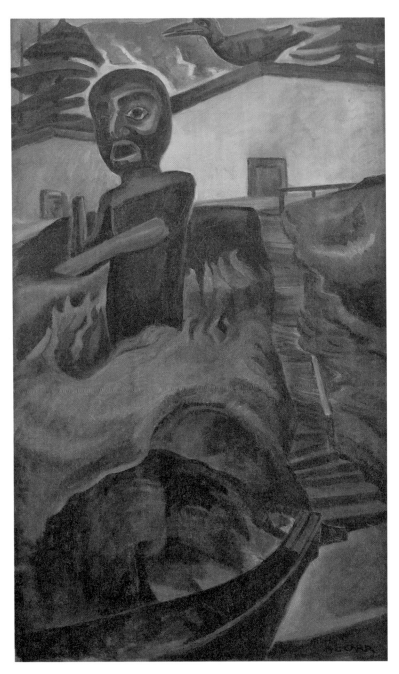

L'ESCALIER TORTUEUX (Mimquimlees) 1928–1930
Huile sur toile; 109,2 x 66,7 cm
The Vancouver Club, Vancouver
Don de H.R. MacMillan

turaux et affectifs qu'exige sa nouvelle vision. Certaines des toiles amérindiennes de cette courte période découlent d'une série d'aquarelles et de croquis récents, alors que d'autres sont l'aboutissement d'une longue maturation d'un même thème que l'artiste a enrichi au fil de sa propre expérience. L'une de ces grandes toiles, VAINCU, est le résultat d'une longue familiarité avec le site amérindien de Skedans. C'est en 1912 que Carr visite pour la première fois ce village abandonné, avec son unique maison encore debout et sa riche collection de mâts totémiques plantés le long d'une baie, au sud d'une péninsule étroite que termine un promontoire rocheux caractéristique des tableaux de l'artiste. Elle nous raconte dans *Klee Wick* que, les conditions atmosphériques étant favorables, elle avait multiplié croquis et aquarelles dont elle s'inspirera ensuite pour réaliser des aquarelles en atelier et au moins deux belles toiles dont l'une figurera à l'exposition d'Ottawa en 1927. « La douceur mêlée d'amertume et l'écrasante solitude » des villages des îles de la Reine-Charlotte la pousse à y retourner en 1928. Mais cette fois elle découvre, à Skedans, que toute trace humaine disparaît rapidement sous une végétation sauvage : « Il ne reste plus, moussues et gauchies, que quelques planches et solives de cèdre équarries à la main — et quelques mâts totémiques, décolorés et fendus[17]. » Malgré la pluie, la tempête et les doutes sur la sécurité de l'embarcation autochtone qui l'a conduit jusque-là, elle réussit en quelques heures à tracer les esquisses dont elle tirera une aquarelle et la grande toile intitulée VAINCU, qui récapitule avec force toute l'expérience de Skedans. L'histoire de L'ESCALIER TORTUEUX est semblable. Carr avait découvert son sujet à Mimquimlees, sur l'île Village, où une statue de bienvenue dans une pose théâtrale et une maison dont le toit à pignon était surmonté d'un grand corbeau sculpté, avaient attiré son attention pour la première fois en 1908 ou 1909, comme l'atteste une petite aquarelle des archives provinciales de la Colombie-Britannique. Elle en tirera, en 1912, une toile postimpressionniste aux couleurs vives. Ces deux œuvres, ainsi qu'un dessin à l'aquarelle représentant cette sculpture (qu'elle donne à Mark Tobey dans les années 1920) et une esquisse sommaire du même sujet dans un calepin, sont le fruit d'une lente maturation dans l'imaginaire qui va culminer dans la dernière grande toile.

Dans ses œuvres amérindiennes les mieux réussies — ÉGLISE AMÉRINDIENNE, GRAND CORBEAU, NIRVANA, D'SONOQUA DE GWAYASDUMS notamment — Carr a surmonté toutes les hésitations

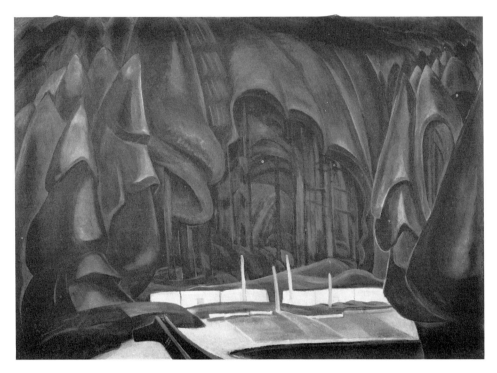

ANCIEN VILLAGE CÔTIER (South Bay) 1929–1930
Huile sur toile; 91,3 x 128,7 cm
Vancouver Art Gallery, 42.3.4

du passé et combiné en une puissante vision personnelle toutes les influences qui l'ont marquée. Que l'on songe, ici, au Groupe des Sept pour l'ampleur et l'audace de la conception, à Lawren Harris pour la simplicité du style et l'importance donnée au dessin, ou à Mark Tobey pour l'approche structurelle dont a su s'accommoder la nouvelle vision personnelle d'Emily Carr. Que l'on se rappelle aussi sa lecture d'ouvrages dont les théories et les figures lui ont permis d'évoluer vers une peinture symbolique.

Pourquoi Carr abandonne-t-elle le thème amérindien à partir de 1931 ? Ce pourrait être, tout simplement, que Harris le lui suggère. Dans une lettre non datée, mais probablement écrite vers la fin de l'automne de 1929, il lui conseille d'abandonner les mâts pendant au moins un an : « Le mât totémique est une œuvre d'art à part entière, très difficile à intégrer à une autre forme d'art. Mais pourquoi ne pas en chercher l'équivalent dans les paysages exotiques de l'île et de la côte, et élaborer vos propres formes à partir de cette forme supérieure[18]. » Tobey lui donne un avis similaire en lui suggérant de laisser de côté les Amérindiens et les mâts et de chercher l'inspiration en elle-même. Il est certain que Carr allait se laisser influencer par un tel conseil.

Des tableaux comme MÂT TOTÉMIQUE ET FORÊT, ÉGLISE AMÉRINDIENNE et ANCIEN VILLAGE CÔTIER, où les thèmes de la nature et de l'univers amérindien s'équilibrent et qui ont été réalisés en même temps qu'une magnifique série de toiles consacrées à l'exploration de la forêt, suggèrent que Carr aurait eu d'autres raisons, moins évidentes, d'abandonner la thématique amérindienne. N'a-t-elle pas reconnu qu'au début, elle avait représenté ses sujets autochtones de façon un peu frivole, juste pour le plaisir[19] » ? Elle a maintenant pris conscience, grâce à son expérience personnelle, du sens profond de tels sujets — non à partir des arguments empruntés aux anthropologues, mais en se fondant sur son étude prolongée des formes et sur les affinités qu'elle a développées avec elles, et ce dans leur propre environnement et pendant plusieurs années. Elle avait découvert le caractère expressif de l'art autochtone, sa rigidité, sa réserve, sa tension interne, son esprit mystérieux, sobre et obscur, tantôt démoniaque, tantôt paisible. Elle transfert alors les ténèbres de l'univers amérindien dans ses toiles, les emprisonnant sous de lourds ciels sombres ou dans des forêts oppressantes, même si la fidélité à son sujet ne l'exige pas. À force de chercher les mâts totémiques dans des lieux abandonnés qu'a envahis la végétation, et de créer sur sa

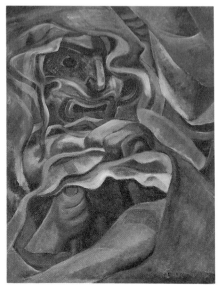

ÉTOUFFÉE PAR LA VIE (Koskimo) 1931
Huile sur toile; 64 x 48,6 cm
Vancouver Art Gallery, 42.3.42

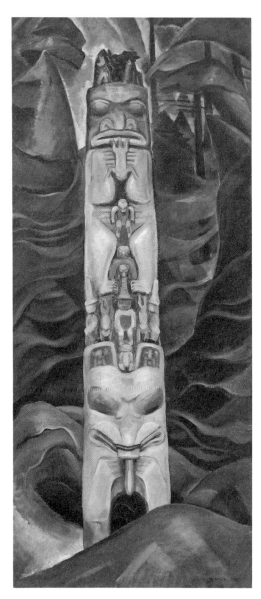

MÂT TOTÉMIQUE ET FORÊT (mât de Tow Hill, Î.R.-C.) 1931
Huile sur toile; 129,3 x 56,2 cm
Vancouver Art Gallery, 42.3.1

toile un cadre qui vibre à l'unisson des lieux, Carr est plongée au cœur des ténèbres naturelles. En explorant si intensément celles-ci, c'est toute une vision de la nature qui s'offre à elle et lui fait embrasser tous les états d'âme — une possibilité qu'elle n'avait pas encore envisagée. À un certain moment, ce sont ses tableaux eux-mêmes qui nous disent que, suite à sa longue fréquentation de l'art amérindien et grâce à sa propre activité créatrice qui lui faisait peindre des cadres naturels correspondants, elle a intuitivement compris en quoi l'art amérindien exprime le rapport qu'entretient l'Autochtone avec les mondes naturel et surnaturel tels qu'il les interprète et avec son milieu dont il est un élément. Il y a ici une métaphore. En façonnant une nature qui fasse écho à l'art autochtone, Carr fait cette autre découverte, plus importante : longtemps avant elle, l'Amérindien avait créé son art à partir de la « nature ». Reconnaître la démarche symbolique de l'art ainsi qu'elle y est parvenue instinctivement fut pour elle une libération; c'était là le plus profond des secrets que puisse receler l'art amérindien (ou tout autre forme d'art). À ce stade, Carr en a terminé en quelque sorte avec l'art autochtone; ayant pénétré son secret, elle n'en a plus besoin. Il lui a montré que la voie qu'elle avait choisie était la bonne, celle qui conduit à la nature.

Ces découvertes de Carr, exprimées ou non, sont implicites dans plusieurs œuvres de cette période. Il serait futile d'y rechercher une évolution séquentielle; c'est une période brève et concentrée, et chez elle comme chez la plupart des artistes, l'émergence ou la disparition temporaire d'idées importantes est liée à la démarche même de l'imagination. Carr n'a peut-être pas vu le mât de MÂT TOTÉMIQUE ET FORÊT dans le cadre forestier même où elle le situe, évoquant un rapport symbolique plutôt que littéral entre ses composantes. Elle assimile la forêt au mât par sa composition (deux étroites sections verticales de forêt semblables aux mâts par la forme et la taille), par sa correspondance des tonalités et des couleurs, et par son imagerie, car la forêt — parcourue de courants sous-marins aux yeux inquisiteurs et aux bouches grimaçantes — semble n'être qu'une transposition poétique sylvestre de la vie mystérieuse du mât. Dans cet échange de figuration entre la forêt et le mât, l'activité de transformation qui, dans la mythologie autochtone, permet aux créatures de revêtir une nouvelle identité en se glissant dans la peau d'un autre, trouve ici son équivalent. Dans le petit tableau ÉTOUFFÉE PAR LA VIE, l'esprit sauvage de l'homme tel que l'illustre la mythique D'Sonoqua, qui appartient aux forces obscures de l'univers amérindien, jette un

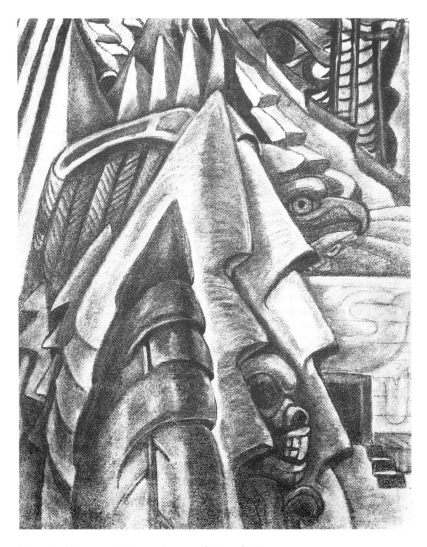

Sans titre (figures totémiques dans une forêt stylisée) 1929–1930
Fusain sur papier; 62,7 x 47,8 cm
Vancouver Art Gallery, 42.3.129

Sans titre (formes arboricoles stylisées
avec éléments totémiques) 1929–1930
Fusain sur papier; 62,6 x 47,9 cm
Vancouver Art Gallery, 42.3.123

GRIS 1929–1930
Huile sur toile; 106,7 x 68,9 cm
Collection particulière

regard menaçant à travers les masses enchevêtrées d'une végétation impénétrable, réaffirmant ainsi la tension retenue mais inhérente à l'art amérindien de la côte nord-ouest. Dans cette toile intense, l'Amérindien et la nature sont, une fois de plus, unis dans le même esprit.

La rencontre, autrefois, de Carr et d'un vieux chef amérindien, avec lequel elle n'avait pu communiquer que par un échange de regards, trouve un écho singulier dans quelques-unes de ses dernières œuvres sur le thème autochtone. Les yeux, dans l'art amérindien, sont « toujours exagérés car les êtres surnaturels pouvaient tout voir, et plus de choses que nous », observe-t-elle dans sa conférence publique de 1935[20]. Les yeux fixes et éteints qui constituent une caractéristique majeure de l'art autochtone indiquent un état de vigile intérieur et muet qui trouve son équivalent métaphorique dans les profondeurs ténébreuses des forêts silencieuses. Ce pourrait d'ailleurs être aussi bien l'inverse, et c'est cette découverte frappante que Carr transpose maintenant dans son œuvre. Dans un dessin au fusain sans titre, daté de 1929, des parties d'un ou de plusieurs mâts (la tête d'un aigle et celle d'un castor) se dégagent de formes arboricoles touffues et hautement abstraites. Dans un second dessin, la sculpture a perdu son intégrité d'objet et ses détails — la tête et le bec du corbeau, la forme ovoïde générale du motif autochtone, l'œil — cœxistent avec la forêt. L'œil amérindien surnaturel est devenu « l'œil » mythique de la forêt. On pourrait dire que Carr, empruntant l'œil amérindien, s'est retrouvée dans la forêt, dans la nature.

Un témoin de l'aboutissement de ce rite interne de passage est le tableau intitulé GRIS, où le lieu de la « présence vigilante » devient la forêt elle-même. On n'y trouvera aucune forme autochtone, bien que l'esprit amérindien soit abondamment présent : monde drapé dans une lueur blafarde, silence iconique hostile, œil symbolique, vision fugitive du cœur secret de la forêt intemporelle et sans lieu. Aucune autre œuvre de Carr n'affirme avec plus de force, ou de poésie, la participation mystique de l'artiste à l'esprit ténébreux qui hante la forêt et que l'Amérindien lui a révélé. L'artiste est maintenant libre d'orienter son art vers d'autres domaines d'expression de la nature avec un sens approfondi de l'identification.

Carr devait ajouter un dernier chapitre à cette longue liaison avec l'Amérindien. En 1937, à l'âge de soixante-six ans, une grave attaque cardiaque l'oblige à faire un séjour à l'hôpital suivi d'une longue convalescence. Devant renoncer temporairement à la peinture, elle

OURS RIANT (Angida) 1941
Huile sur papier; 76,6 x 55,3 cm
Collection particulière

revient à l'écriture à laquelle elle s'adonne d'ailleurs depuis un certain nombre d'années. En relisant ses histoires autochtones, elle en revit toutes les expériences et dès qu'elle reprendra ses pinceaux, elle exécutera une série de toiles sur le thème amérindien : «J'ai peint toute la journée, note-t-elle à peine sortie de l'hôpital; je travaille sur quatre toiles à la fois - un mât dans un sous-bois de la région de la Nass, Koskimo, un ours de Massett et une forêt exhubérante[21]. » En mai 1941, elle écrit encore à une amie : « En reprenant mes esquisses amérindiennes [il s'agit ici des récits], j'ai été prise d'une nostalgie de l'Amérindien[22]. » Le mât totémique de la rivière Nass dont elle parle est certainement le tableau bien connu, intitulé ABANDONNÉ, de la collection de la Vancouver Art Gallery (qui comprend aussi une toile tardive sur Masset). En 1941, lorsqu'elle prépare la publication de ses récits amérindiens pour son premier livre, *Klee Wyck*, elle envisage d'organiser une exposition parallèle de ses tableaux. Celle-ci n'eut pas lieu, mais Carr peignit néanmoins pour son éditeur l'un des tableaux que lui inspira son livre, OURS RIANT, reproduit sur la couverture de la première édition en format de poche. Comme ses autres toiles amérindiennes tardives, celle-ci est réalisée à partir d'une documentation réunie antérieurement. Lors d'une visite à Gitiks en 1928, dans ce cas-ci, Carr n'avait pu voir que le dos d'un ours à cause d'une végétation luxuriante, mais en avait néanmoins capturé l'expression «joyeuse[23] ».

L'une de deux peintures tardives, datées de 1941–1942 — et dont il sera question dans le chapitre suivant — où Carr opère à nouveau la fusion entre la nature et l'art amérindien, non plus dans l'ambiance ténébreuse et pesante d'autrefois mais dans l'énergie rayonnante qui anime son œuvre ultérieure, conclut avec bonheur cette longue histoire d'amour avec l'Amérindien.

ARBRES DANS LE CIEL vers 1939
Huile sur toile; 111,76 x 68,48 cm
Collection particulière

6 Au-delà du paysage, la transcendance

Les définitions du terme « paysage » varient suivant les dictionnaires, mais toutes supposent deux conditions : un spectateur debout ou assis (quelque part ici) et un spectacle naturel qu'il contemple (quelque part là-bas). Il y a toujours « regard », c'est-à-dire attitude consciente d'observation de la part du sujet, plutôt que simple mention générale de ce que peuvent voir des yeux distraits. Il y a toujours aussi la présence passive des collines, des nuages, des bosquets ou autres choses qui s'offrent à la contemplation de l'observateur. Le terme évoque une certaine distance ou un certain détachement, tant dans l'espace que dans l'attitude, entre le regard et l'objet du regard. En art, on peut évidemment élargir la signification du mot. Et on l'a étirée jusqu'au point de rupture pour englober des conceptions déformées de la nature et toutes les variantes possibles du rapport entre l'observateur (l'artiste) et l'objet perçu. Pour ce qui est de l'œuvre de Carr, nous garderons à l'esprit la définition conventionnelle et plus étroite de « paysage » pour distinguer son attitude initiale vis-à-vis de la nature et ses œuvres tardives où le détachement entre observateur et observé se transforme en une association intime et finalement une identification.

Les premiers paysages; l'expression de la nature
Même si Carr n'avait pas eu une attirance innée pour la nature, il était prévisible qu'une grande partie de ses premiers tableaux soient des paysages; c'était, chez les artistes, une convention de l'époque. Par le

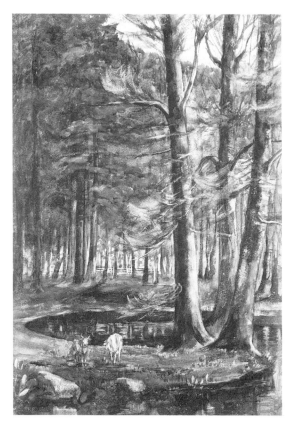

Sans titre (forêt, mare et bêtes) datée de 1909
Aquarelle; 54 x 36,8 cm
Collection particulière

ARBRES GÉANTS, PARC STANLEY (Vancouver) 1909 (à droite)
Aquarelle sur papier collé sur masonite; 63,5 x 47,6 cm
Collection particulière

choix de ses sujets, Carr se pliait généralement aux goûts des habitants de Victoria amateurs des terrains boisés, à la manière des parcs, qui abondaient dans la ville — les scènes bucoliques et paisibles où le spectateur est invité à s'intégrer et d'où ont été soigneusement gommés les aspects les plus âpres de la nature : prairies fleuries, cours d'eau qui serpentent, paysages avec une pièce d'eau à l'avant-plan. Si la scène exigeait des montagnes, on prenait soin de les reléguer dans les lointains ou de les représenter sur une échelle réduite pour ne pas effaroucher un public conformiste.

Pourtant, certains des premiers tableaux de Carr présentent des décors sauvages (grands arbres, chemins forestiers) qui laissent deviner chez elle un sens inné de la nature, qui est bien plus qu'un belle scène d'extérieur mais une force qui projette son propre éventail d'émotions et d'expressions. Dans une aquarelle de 1909, Carr humanise de façon caractéristique le paysage en y représentant au premier plan deux vaches qui broutent près d'une mare, tandis qu'une barrière traverse le bouquet d'arbres à l'arrière-plan. Mais elle a introduit une note de grandeur à ce tableau relativement petit qui présente une scène ordinaire par la façon dont elle a traité l'échelle intérieure de son œuvre : de minuscules formes d'animaux qui contrastent avec l'image que nous nous faisons de grosses bêtes lourdaudes, et des arbres dans toute leur splendeur géante et massive. Plusieurs tableaux de la même période (1909 ou 1910), peints à Vancouver où elle enseigne avant son séjour en France, sont plus nettement annonciateurs de ses œuvres à venir. Il existe au moins trois aquarelles et une huile qui ont été peintes dans ce qui était alors la forêt vierge du célèbre parc Stanley de Vancouver sur le thème de la pénombre intérieure qui prend la forme d'une « cathédrale » où filtrent seulement quelques rais de lumière à travers les cimes d'une haute futaie. Ce thème, fréquent dans ses tableaux, se prête au sentimentalisme et des peintres médiocres du monde entier l'ont effectivement rendu totalement banal. Mais ce serait une erreur de passer à côté d'une œuvre comme ARBRES GÉANTS, STANLEY PARK. Bien qu'elle soit peinte avec le naturalisme sans détour qui nous intéresse moins que sa démarche inventive ultérieure, on y trouve la même observation pénétrante et la même réponse directe à une expression donnée de la nature que dans ses meilleurs scènes naturelles. Si l'artiste charge son tableau d'une atmosphère propre, elle s'abstient pourtant d'évoquer quelque sentiment que ce soit en évitant d'y ajouter, comme elle s'en rend parfois coupable, un com-

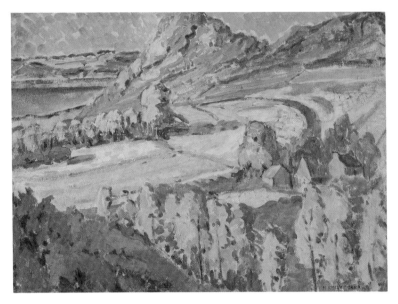

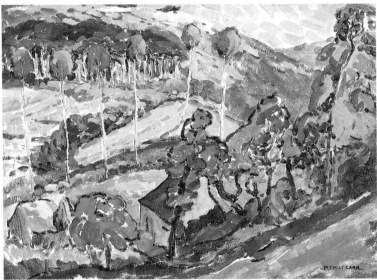

PAYSAGE BRETON 1911
Huile sur carton; 44,1 x 61,3 cm
Collection particulière

UN AUTOMNE EN FRANCE 1911 (en haut)
Huile sur carton; 49 x 65,9 cm
Musée des beaux-arts du Canada, Ottawa

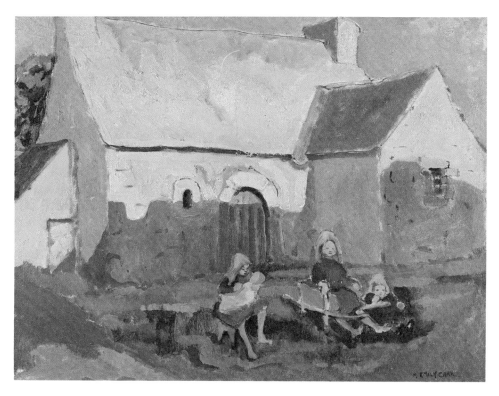

BRETAGNE, FRANCE 1911
Huile sur toile; 46,8 x 61,8 cm
La Collection McMichael d'art canadien,
Kleinburg, Ont.

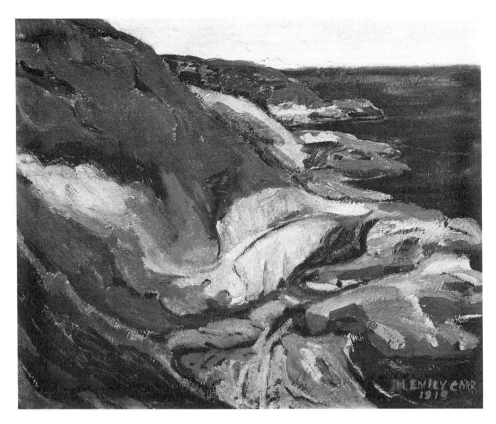

LE LONG DE LA FALAISE, BEACON HILL (Victoria) datée de 1919
Huile sur carton; 37,6 x 45,3 cm
Collection particulière

mentaire personnel gratuit. Elle évoque aussi la plénitude de ce moment dans *Growing Pains* : « Seule, je me rendis en cet endroit pour dessiner — j'adorais sa solitude. Il n'y avait pas un seul être vivant en dehors de mon chien Billie et de moi, noyés dans un océan de broussailles. D'immenses branches de pin et de cèdre en surplomb, aucun public pour nous déranger, aucun badeau. D'étroits sentiers serpentaient à l'occasion à travers les fougères et les arbrisseaux enchevêtrés. On piétinait des rondins pourrissants, profondément enfouis dans la mousse, la fougère, les déchets de la forêt. On ne savait jamais jusqu'où le pied allait s'enfoncer[1]. » Les tableaux du parc Stanley annoncent aussi le sentiment de solitude dans la nature mais aussi d'intimité avec elle qui caractérisera une grande partie des œuvres ultérieures.

Les paysages bretons peints en France ne représentent qu'une fraction de la richesse des nouveaux sujets qui s'offrent à ses yeux scrutateurs; s'y ajoutent des scènes tirées de l'activité humaine dans des chaumières ou des cours de fermes, des églises de campagne, ou tout autre sujet, car elle est là pour apprendre une nouvelle façon de peindre et pour se départir de son ancienne vision du monde, et non pour approfondir ou clarifier le contenu. Si les paysages comme UN AUTOMNE EN FRANCE OU PAYSAGE BRETON, exposés au Salon d'automne de Paris en 1911, disent l'exubérance et la maîtrise dont l'artiste est dorénavant capable, le rapport à la nature demeure cependant celui d'un paysagiste. Ce sont de beaux tableaux très achevés. Mais ce qui nous intéresse davantage ici, c'est la spontanéité et la liberté du pinceau, et le rythme de la composition. Dans UN AUTOMNE EN FRANCE, brillamment éclairé de notes de rouge sous le vert, le jaune, le violet, le bleu et l'orange, de brèves touches nerveuses épousent les courbes du champ, de la colline, de la falaise et du ciel, faisant vibrer la lumière et organisant en même temps l'espace pictural en mouvements plus vastes dont les ondulations se répondent. Ses œuvres tardives retrouveront cette franchise et ce rythme.

Les tableaux qu'elle peint au cours des quinze ans de découragement et de production au ralenti qui suivent l'année passée en France, sont tous des paysages, bien qu'ils marquent le passage de la peinture de paysage à celle de la nature. On en connaît une vingtaine — il n'y en a peut-être pas eu beaucoup plus — une moyenne vraisemblable de moins de deux peintures par année. L'artiste n'y a rien perdu de sa maîtrise, mais la petite dimension des œuvres laisse entendre que ses

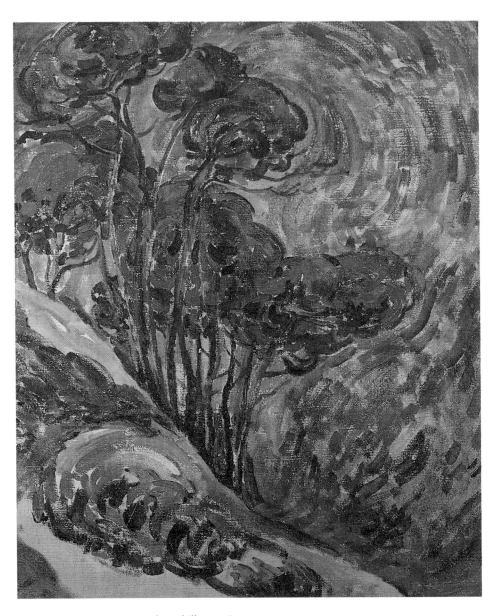

Sans titre (arbres contre un ciel tourbillonnant) 1913–1915
Huile sur toile; 57,2 x 48,3 cm
Collection particulière

ambitions sont plus modestes; trop peu d'entre elles sont datées pour permettre de délimiter clairement les étapes d'un changement ou d'une évolution. L'artiste s'y démarque toutefois nettement du style qu'elle a utilisé pour peindre les paysages «domestiqués» de la France, maintenant qu'elle a retrouvé l'air doux et humide de la côte ouest du Canada et qu'elle commence à vibrer au paysage qu'elle aime tant. Souvent peints dans le parc de Beacon Hill, ces tableaux représentent les falaises au pied desquelles s'accumule le bois flotté, des bosquets, ou un arbre seul — dans plusieurs des œuvres, Carr fait une étude en gros plan de l'arbousier à tronc orange de la côte ouest, cramponné quelques fois au rebord de la falaise et se détachant sur la mer et le ciel. La facture et la couleur d'une brillante petite étude sans titre représentant des arboursiers sur un ciel lumineux — œuvre saccadée, intense, aux couleurs vives — évoquent plutôt le début de cette décennie où elle est encore fortement imprégnée de son expérience française. Et le tourbillonnement extatique du ciel, l'agitation des arbres et l'éruption de la colline traduisent une animation de la nature qui va se retrouver dans les œuvres qu'elle peindra une vingtaine d'années plus tard. Trois tableaux analogues représentant la falaise et le rivage, et dont l'un, daté de 1919, s'intitule LE LONG DE LA FALAISE, BEACON HILL, poursuivent la même démarche picturale; la touche orientée et brisée y fait place, cependant, à des masses tourbillonnantes de couleurs riches mais légèrement étouffées. Dans ARBOUSIER, daté de 1922, et dans plusieurs autres études d'arbres isolés — le chêne au puissant massif ou l'un des conifères de la côte ouest — les espaces négatifs ornés et découpés par les contours puissants des troncs, des branches et des grappes de feuillage, s'emplissent de fragments de couleurs qui aplatissent l'image en une riche tapisserie de pigments. Dans une peinture sans titre représentant un arbre sur un rocher, l'exubérance avec laquelle Carr exprime la rudesse du sujet — la simplification et la hardiesse des formes, la fougue du tableau, le profil escarpé de la falaise et la masse des blocs qui la composent — traduit une affinité frappante avec les œuvres du Groupe des Sept dix ans plus tôt, bien que Carr ne les découvrira qu'à la fin des années 1920. Dans tous ces tableaux, elle progresse, avec hésitation, d'une variante du langage postimpressionniste à une autre, tout en continuant de peindre avec vigueur et d'être toujours sensible au caractère de son sujet, au lieu de lui imposer telle manière ou d'adopter telle vision stylistique.

Au cours des quelque quatre années de production intensive qui

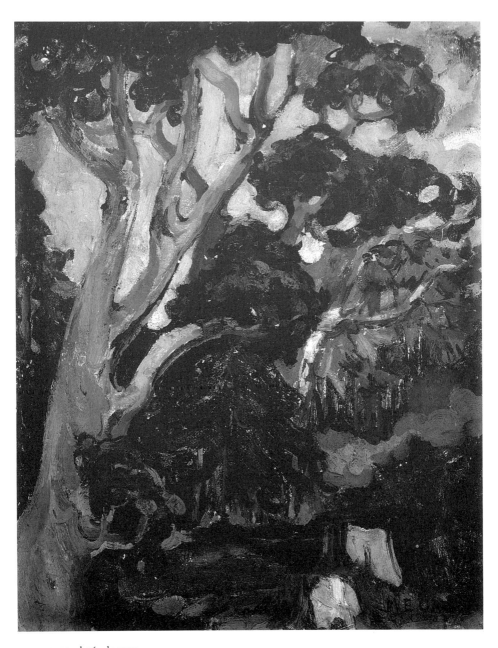

ARBOUSIER datée de 1922
Huile sur toile; 45,9 x 35,6 cm
Collection particulière
Destinée au Musée des beaux-arts du Canada, Ottawa
Legs Thomas Gardiner Keir

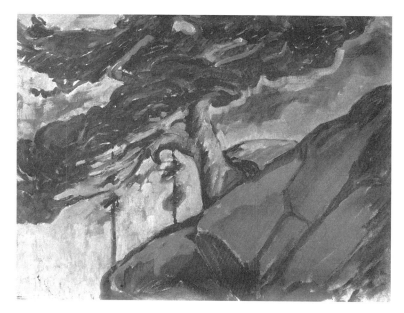

Sans titre (arbre sur un rocher) 1922–1927
Huile sur toile; 41 x 56,2 cm
Collection particulière

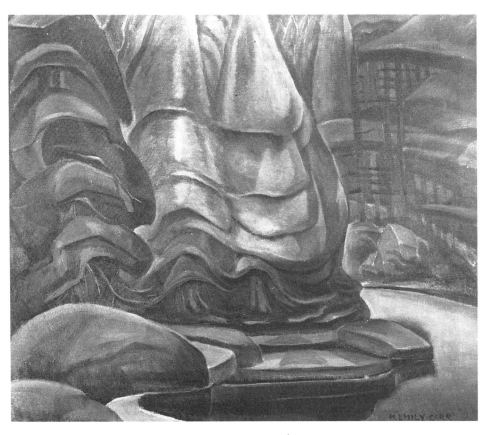

Sans titre (South Bay, Î.R.-C.) vers 1929
Huile sur toile; 58,4 x 68,6 cm
Collection particulière

BOIS FLOTTÉ PRÈS DE LA FORÊT vers 1931 (à gauche)
Huile sur toile; 112,4 x 68,9 cm
Vancouver Art Gallery, 42.3.25

suivent sa régénération morale et artistique, provoquée par ses contacts avec le Groupe des Sept et Mark Tobey, Carr privilégie l'élément amérindien, bien que la nature joue dans sa démarche, comme on l'a déjà vu, un rôle de soutien fondamental. Même lorsque les formes amérindiennes se dissolvent dans la nature — retournant en quelque sorte à leur élément comme c'est le cas aux environs de 1930 — l'ambiance et l'aspect de la nature que ces formes lui ont révélés continuent pendant un certain temps d'imprégner ses scènes naturelles. La comparaison de l'aquarelle de 1928 intitulée SOUTH BAY avec l'huile sans titre qu'elle en tire par la suite montre que Carr a complètement transformé l'expérience de l'aquarelle pour créer un style sombre et mélancolique, donnant de la rigidité et de la consistance au feuillage, empêchant toute fuite psychologique vers le ciel et comprimant l'espace : l'artiste expressive qui pensait encore en termes amérindiens, adoptait la perspective plus détachée de l'artiste spectatrice qui avait tracé la scène d'après nature. Dans cette toile, elle fait aussi pencher la balance amérindianité-nature du côté de la nature, éliminant pratiquement tout signe d'habitation autochtone, les quelques petits bâtiments à la droite se fondant dans la tonalité et la coloration d'ensemble. L'intérieur sombre et touffu de la forêt ou les murailles menaçantes de la dense végétation, d'où se dégage une impression de claustration et de gravité sinistre, se retrouvent dans FORÊT DE L'OUEST, FORÊT, COLOMBIE–BRITANNIQUE, et BOIS FLOTTÉ PRÈS DE LA FORÊT. Si l'on exclut l'influence extérieure de Tobey ou de qui que ce soit d'autre, il est clair que c'est à partir de son exploration sans relâche des formes de la nature qu'elle tire son inventivité et sa maîtrise de la forme picturale au service d'un objectif précis; et la multitude des croquis qu'elle accumule en 1929 et 1930 révèle la nature et l'ampleur des recherches qui sous-tendent de telles œuvres.

Le dessin est une activité naturelle chez Carr, et elle croque tous les sujets qui l'intéressent, y compris, dans les premiers temps, ses animaux familiers ou sa propre personne, généralement dans une attitude comique. Toute sa vie, elle multipliera les dessins d'après nature à la mine de plomb, au fusain ou au pinceau, depuis les petites esquisses dans un carnet et les croquis sur de simples bouts de papier où elle approfondit un détail du feuillage, le mouvement d'un arbre ou un rapport quelconque entre des formes, jusqu'aux compositions plus élaborées. La collection Newcombe à Victoria couvre toute la gamme de ses dessins (de même que celle des sujets amérindiens),

Sans titre (« rythme, poids, espace, force ») vers 1930
Mine de plomb sur papier; 14,9 x 22,5 cm
Archives de la Colombie-Britannique, PDP 8794

Sans titre (arbre, branches tombantes) 1929–1930
(à gauche)
Mine de plomb sur papier; 22,5 x 14,9 cm
Archives de la Colombie-Britannique, PDP 5709

Sans titre (rythmes arboricoles) vers 1929 (en haut)
Mine de plomb sur papier; 22,5 x 14,9 cm
Archives de la Colombie-Britannique, PDP 5842

cependant que la collection de la Vancouver Art Gallery recèle un certain nombre de ceux qui ont été soigneusement élaborés et achevés. Au total, ces dessins constituent un pan important mais assez peu connu de l'œuvre de Carr.

L'œuvre de Carr aborde de front les deux thèmes — les Amérindiens et la nature — passant alternativement de l'un à l'autre ou maintenant un juste équilibre entre eux, au cours de ses trois derniers périples dans les régions autochtones de la côte océanique accidentée du nord-ouest de l'île de Vancouver : à Nootka, Friendly Cove (où se trouve l'église amérindienne) et Port Renfrew en 1929, et à la baie de Quatsino en 1930. Bien qu'elle rapporte de ces voyages de belles images amérindiennes, c'est davantage pour l'expérience qu'elle y fait de la nature que l'artiste vibre. Dans un passage inédit de son journal, Carr évoque avec enthousiasme les moments qu'elle a passés dans les forêts de Port Renfrew qui lui inspirent un poème passionné. Elle décrit ainsi les forêts de Quatsino : « Qu'éprouve-t-on dans ces forêts ? Leur poids et leur densité, leur grouillement ordonné. [. . .] C'est à peine s'il y a de la place pour un arbre de plus, et pourtant il y a de l'espace autour de chacun d'entre eux. Ils sont profondément solennels mais ils vous font exulter. [. . .] Le suc et l'essence de la vie sont en eux, la vie, la croissance et l'expansion grouillent en eux, ils sont le havre de salut d'une myriade de créatures vivantes[2]. »

Les nombreux et admirables dessins qu'elle tire de ces tardives excursions sont exécutés pendant les deux années qui suivent immédiatement le renouveau d'inspiration venu de Harris et les leçons pratiques données par Tobey, inspiration et leçons dont Carr doit tirer parti seule et dans ses propres peintures. Les dessins sont remarquables en eux-mêmes mais aussi pour ce qu'ils nous révèlent de l'artiste réfléchie, intelligente, toujours curieuse et inventive qu'on ne soupçonne pas toujours derrière la spontanéité passionnée des œuvres tardives. Il y a tout d'abord les dessins des carnets de croquis, par dizaines, généralement à la mine de plomb, jetés sur les feuilles de papier grossier de carnets de dessin brochés à couverture souple. Le petit format des pages convient parfaitement à leur vision concentrée et synoptique et à leur affirmation catégorique des intentions artistiques de Carr. Ce sont des dessins « pensés », l'esprit triant et organisant les images enchevêtrées de la nature que l'œil a enregistrées, et dirigeant la main docile qui donne aux arbres leur forme, leur orientation et leur masse, les transforme en motifs de composition ou les fond en de plus vastes agencements. C'est la cas-

Sans titre (structures arboricoles) vers 1929
Mine de plomb sur papier; 22,5 x 14,9 cm
Archives de la Colombie-Britannique, PDP 5853

Sans titre (plage et mer) vers 1930 (en haut)
Mine de plomb sur papier; 14,9 x 22,5 cm
Archives de la Colombie-Britannique, PDP 5633

Sans titre (île stylisée en cartouche) vers 1929 (à gauche)
Mine de plomb sur papier; 22,5 x 14,9 cm
Archives de la Colombie-Britannique, PDP 5739

cade du feuillage épais d'un bosquet reformulée par quelques traits de crayon en un zigzag presque abstrait. C'est une simple ligne reliant d'un tracé léger mais précis tel point stratégique d'une configuration géométrique simple à un autre pour exprimer la totalité d'un thème structurel. Dans un dessin saisissant, une vingtaine de courbes fluides délimitent une anse profonde qu'enferment le moutonnement des collines et le flot du ciel, ou plus exactement et à un niveau différent de représentation, selon les mots que Carr a griffonnées au haut de la page, ces courbes sont « rythme, poids, espace, force ». Un autre dessin montre une île que l'artiste aurait saisie à travers un objectif à 180°, les contours de la côte, la fuite des rochers, les bouquets d'arbres qui se chevauchent et les bandes de ciel qui leur répondent s'intégrant au cartouche dessiné qui « insularise » l'image sur la page. Comme bien d'autres, ce dessin prouve que Carr a découvert par elle-même le concept de la nature comme sculpture, concept auquel Harris, Tobey et Pearson l'avaient introduite.

Telles sont les recherches de Carr sur la riche architecture visuelle de l'environnement naturel et sur ses modèles, petits et grands, de structuration, d'énergie et de mouvement, des recherches aussi assidues que celles de tout autre chercheur et qu'elle conduit avec toute la puissance de son imagination artistique. Son étude des mâts totémiques amérindiens est également soigneuse et progressive. Mais comme ils représentaient une matière déjà ordonnée et façonnée, les problèmes qu'ils posaient étaient d'ordre différent.

Ces petits croquis jetés sur des carnets en 1929 et 1930 sont à l'origine d'une série de dessins d'atelier réalisés à la même époque, mais de plus grande dimension, sur des pages entières ou des demi-pages, mais d'un papier en général de meilleure qualité. Soigneusement composés pour tenir compte de tout l'espace pictural, au fini poussé et à l'extrême clarté conceptuelle, ils constituent des œuvres accomplies qui forment un groupe distinct dans l'œuvre de Carr. Que celle-ci ait été poussée à une expression aussi élaborée par la découverte palpitante de la richesse des innombrables motifs inscrits dans la nature, ou qu'elle ait éprouvé le besoin de consolider ses idées avant de les transposer sur la toile, il reste que ses dessins nous donnent un aperçu révélateur de sa méthode de travail et de sa démarche créatrice.

Carr est toujours sous le charme de la présence amérindienne, et dans plusieurs des dessins que nous avons déjà abordés, elle évoque la correspondance souterraine qu'elle a découverte entre l'environne-

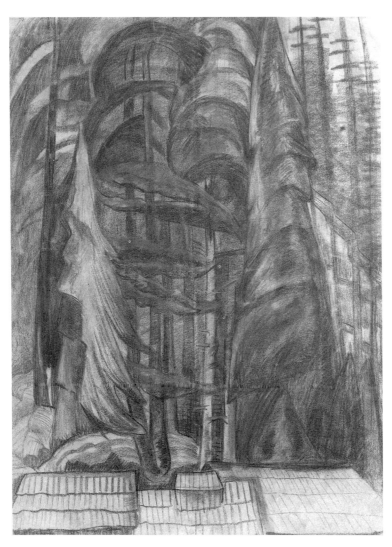

NOOTKA 1929
Fusain sur papier; 72,1 x 53,8 cm
Vancouver Art Gallery, 42.3.118

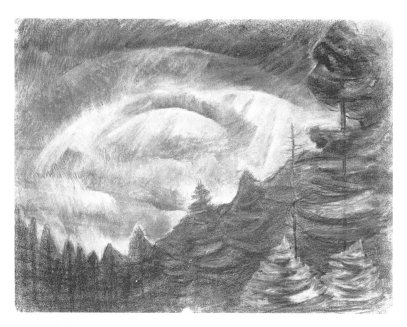

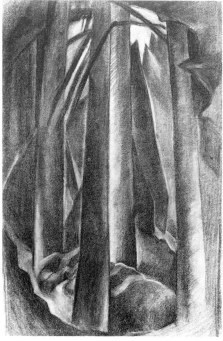

Sans titre (paysage avec un « œil » dans le ciel) 1930
Fusain sur papier; 48,3 x 63,2 cm
Vancouver Art Gallery, 42.3.136

PORT RENFREW 1929 (à gauche)
Fusain sur papier; 64,6 x 50,8 cm
Vancouver Art Gallery, 42.3.120

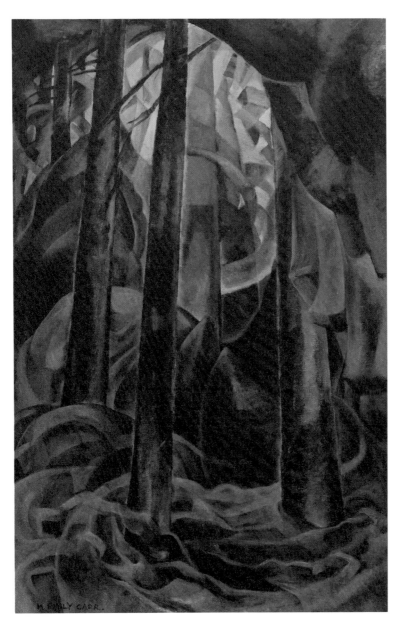

INTÉRIEUR DE FORÊT 1929–1930
Huile sur toile; 106,68 x 69,9 cm
Robert McLaughlin Gallery, Oshawa, Ont.
Don d'Isabel McLaughlin

ment naturel et les sculptures autochtones, où des yeux, ou des formes occulaires, apparaissent entre des pans de feuillage évoquant des mâts totémiques. Comme elle le dira en 1933, lorsqu'elle dessine dans le parc de Goldstream Flats au pied de majestueux cèdres anciens, « on devine la présence de l'Amérindien et de nobles et subtiles choses spirituelles[3]. » Était-elle consciente de « l'œil » qu'elle avait tracé dans tel paysage sans titre (VAG 42.3.136), ou du « masque » étendu à la base des troncs d'un intérieur de forêt dans PORT RENFREW, dessin dont elle s'est inspiré pour sa toile lyrique INTÉRIEUR DE FORÊT ?

Les œuvres de ces deux années — petits croquis faits sur place et vastes esquisses au fusain — servent simplement à « approvisionner son esprit », suivant le conseil de Pearson. Elle y développe les prototypes de nombreuses idées et de nombreux « thèmes » de la nature qui vont désormais peupler son œuvre : l'arbre, élément vertical stable dont les volutes de branches montent en spirale ou d'où tombe le drapé du feuillage comme dans les dessins de 1931 représentant des cèdres, la spirale tourbillonnante d'un jeune conifère, le tronc nu, la souche contorsionnée, le mur vivant de la jungle et l'ouverture dans les bois.

Le mouvement et l'espace

ÉTOUFFÉE PAR LA VIE et GRAND CORBEAU, deux œuvres de février 1931, sont les dernières où Carr fait référence au thème amérindien. En même temps que les grandes sculptures, disparaît aussi leur emprise sombre et menaçante sur la nature. C'est le début des dernières grandes années où elle donne libre cours à toute la gamme des expériences qu'elle tire de la nature et d'elle-même — le côté sombre apparaissant quelques fois encore, mais aussi l'exubérance, la liberté, l'ouverture d'esprit et la joie.

Dès lors, Carr ne se limite plus dans ses scènes de nature à la forêt profonde (qui demeure cependant), mais elle inclut les taillis peu denses, les champs ouverts, les faîtes d'arbre, les ciels amples, les plages jonchées de bois flotté au pied de falaises rongées, les collines déboisées — une extension de sa thématique dictée par le nouveau paradigme qui va désormais orienter son œuvre : tout doit être vivant, rien ne doit être statique. Le terme que Carr utilise le plus souvent pour résumer ce principe d'animation est « mouvement ».

Il faut que l'image soit balayée par une mouvement d'ensemble. Les transitions ne doivent pas être saccadées mais se faire en

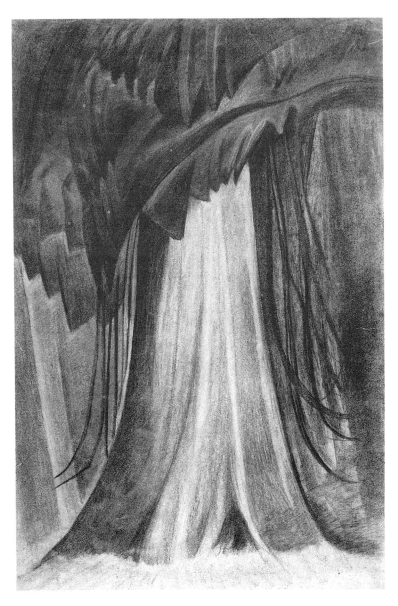

Sans titre (cèdre) 1931
Fusain sur papier; 92,7 x 61,4 cm
Vancouver Art Gallery, 42.3.114

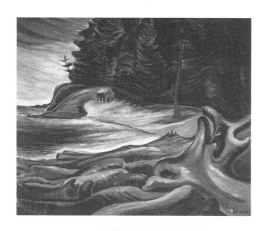

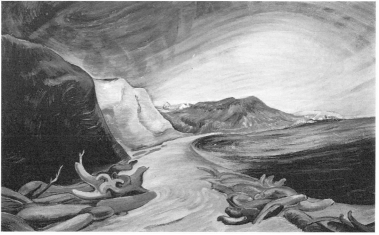

LITTORAL 1936
Huile sur toile; 68,6 x 111,7 cm
La Collection McMichael d'art canadien,
Kleinburg, Ont.
Don de Norah DePencier

BOIS FLOTTÉ DANS LA BAIE DE CORDOVA 1931 (en haut)
Huile sur toile; 74,9 x 90,2 cm
Collection particulière

douceur. Elles doivent toutes être au pas. Il faut creuser, encore et encore, jusqu'aux entrailles, jusqu'aux profondeurs intenses de l'âme de la chose, jusqu'à ce que cette chose devienne pour nous une réalité et qu'en émane un immense mot inaudible — Dieu. Le mouvement et l'orientation des lignes et des plans traduiront un attribut de Dieu — puissance, paix, force, sérénité, joie. Le mouvement sera tellement fort que l'image s'animera et vacillera, entraînant l'artiste et après lui le spectateur, rattrapant l'âme de la chose pour poursuivre sa marche avec elle[4].

Toujours dans la même veine, elle écrit moins d'un an après :

Je me suis réveillée ce matin avec en tête une idée très claire sur l'"unité de mouvement" dans un tableau. Il me semble que cette notion vient de Van Gogh. [. . .] Je crois qu'elle éclaire beaucoup de choses. Je la vois très nettement sur la plage et sur les falaises. Je la pressentais dans les forêts mais je ne m'en rendais pas très bien compte. Je crois maintenant que la première chose à saisir pour la composition, c'est l'orientation de l'élan principal, l'unité du mouvement qui balaie l'ensemble. Il faut faire très attention à la transition d'une courbe à une autre, varier la longueur de l'ondulation dans l'espace mais *conserver son élan*, qu'elle soit un chemin par lequel l'œil et l'esprit pénètrent jusqu'au cœur de la pensée. Longtemps, j'ai essayé de saisir le mouvement des parties. Je sais maintenant qu'il n'y a qu'*un* mouvement. Il vacille et ondule. Il est lent ou rapide, mais il n'y a qu'un mouvement qui balaie l'espace et ne s'arrête jamais — rochers, ciel, un unique mouvement continu[5].

L'année suivante Carr écrit :

Une image égale un mouvement dans l'espace. On a trop axé les images sur l'arrangement des formes et la décoration. [. . .] L'idée doit être exprimée dans toute la toile, l'anecdote qui a retenu votre attention et donné envie de l'exprimer, l'histoire que Dieu vous a racontée par cet agencement d'éléments vitaux. Le côté pictural de la chose représente le rapport des objets l'un à l'autre en un mouvement concerté de façon que tout se dresse et s'avance, entraînant le spectateur dans son ascension, le ciel, la mer et les arbres se répondant. Les lignes à angle droit maintiennent le regard sur un point donné. Les mouvements doivent être articulés entre eux avec le plus grand soin pour permettre à l'œil de parcourir toute la toile en un mouvement continu sans buter sur une coupure brutale, ce qui n'interdit toutefois pas de le stimuler de temps à autre par de petits virages rapides pour accélérer le rythme par endroits. La première chose à faire est de déterminer le mouvement du sujet : lent et nonchalant, ou fluide et serein, ou rapide et saccadé, ou pesant et massif[6].

Ces propos sur le mouvement sont représentatifs des multiples autres déclarations de Carr sur l'orientation essentielle de son art à partir de 1931–1932. C'est le mouvement qui doit déterminer le caractère pictural de l'œuvre (« le côté pictural de la chose ») et représenter le côté divin de la chose, le sens immanent de ce segment particulier de la nature ou de cet « agencement végétal ». Ils nous laissent aussi entrevoir l'universalité de sa vision de la nature et l'intelligence de l'artiste-artisane constamment présente derrière ses stratégies picturales.

Si le mouvement est devenu un élément majeur de l'œuvre de Carr à partir du moment où elle s'est totalement plongée dans la nature, il était déjà clairement présent dans les torsades, les jaillissements et les cascades de végétation et les contorsions des racines de ses tableaux amérindiens de 1930 et 1931. Plusieurs toiles peintes alors qu'elle était encore sous l'emprise du style sculptural que lui avaient inspiré les mâts totémiques, mais débarrassées de leur présence dominatrice, sont caractérisées par les mêmes rythmes lourds, profonds et continus qu'on trouve dans FORÊT, COLOMBIE-BRITANNIQUE, FORÊT PROFONDE ou la toile de South Bay, ou encore dans les draperies enveloppantes et tombantes d'UN JEUNE ARBRE. Il y a dans ces tableaux une étrange invocation de l'esprit de choses à moitié émergées s'extirpant d'une lourde torpeur en un lent remuement érotique, comme celui qui émane des sculptures bouddhiques que l'on distingue à peine sur les parois obscures des profondes grottes d'Ellora ou d'Elephanta. Le mouvement, qui est maintenant le principe directeur, va se présenter sous diverses formes au cours des sept ou huit années suivantes. Il est « fluide et serein » dans LE CÈDRE ROUGE et dans des tableaux très tardifs comme SANCTUAIRE AUX CÈDRES. Il y a aussi le mouvement « pesant et massif » — la puissance titanesque qui courbe le rivage de l'océan, fait s'incliner la surface de la mer, arque le ciel pour qu'il épouse la courbure de la terre, tord les racines géantes des cèdres, les projette sur des plages assaillies et repousse le mur de la forêt jusqu'à la limite de la mer. On retrouve cette énergie qui s'insinue à l'intérieur et en dessous des formes de la nature comme une gigantesque houle sous un navire, dans LITTORAL OU BOIS FLOTTÉ DANS LA BAIE DE COR-DOVA. Il y a aussi le mouvement puissant qui déborde des futaies, des sous-bois, des cieux — non plus les masses qui se déplacent elles-mêmes mais qui sont plutôt traversées par le frémissement et l'ondulation d'un courant qui les a pénétrées. Dans ce cas, il con

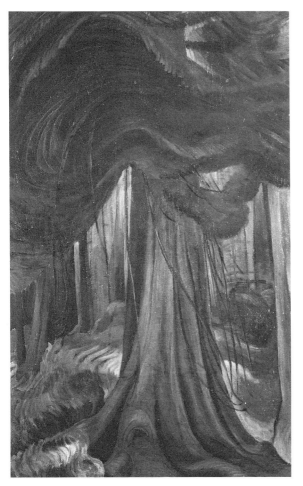

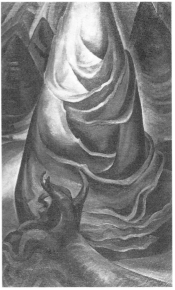

LE CÈDRE ROUGE 1931–1933
Huile sur toile; 111 x 68,5 cm
Vancouver Art Gallery, 54.7
Don d'Ella Fell

UN JEUNE ARBRE vers 1931 (à droite)
Huile sur toile; 112 x 68,5 cm
Vancouver Art Gallery, 42.3.18

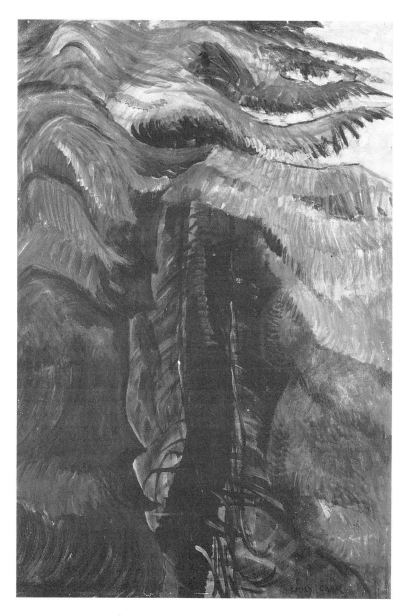

SANCTUAIRE AUX CÈDRES vers 1942
Huile sur papier; 91,5 x 61 cm
Vancouver Art Gallery, 42.3.71

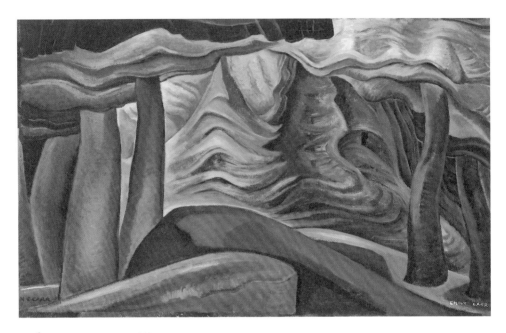

FORÊT PROFONDE vers 1931
Huile sur toile; 69,3 x 111,8 cm
Vancouver Art Gallery, 42.3.16

viendrait peut-être de parler d'« énergie » plutôt que de « mouvement » pour englober à la fois ce qui se passe à la surface du tableau et sa signification intérieure, c'est-à-dire l'intention symbolique du tableau comme expression de la force de vie immanente dans toute création. Le terme « énergie » décrirait peut-être mieux les formes de vitalité qui animent désormais les tableaux de Carr, une énergie qui n'est pas nécessairement linéaire ou directionnelle. Dans certains tableaux, les cieux palpitent comme sous une décharge électrique, et c'est peut-être l'énergie de cette pulsation qui retient les baliveaux aux formes d'aiguilles, seul vestige de la forêt après la coupe des bûcherons. Le ciel d'AU-DESSUS DES ARBRES vibre en vastes tracés arrondis répondant au tournoiement des cîmes. Confrontée à une imposante falaise immobile qui a « la lourdeur massive de l'arrière-train d'un ours[7] », Carr en anime la surface et donne un mouvement giratoire au ciel qui se replie par derrière. Le mouvement (ou l'énergie) est devenu une lentille tranformatrice à travers laquelle l'artiste perçoit son monde.

L'espace est le second élément de la nouvelle équation de Carr — « un tableau égale un mouvement dans l'espace » — et en découvrant la manière d'exprimer la forme appropriée de l'espace et de lui donner la lumière qui lui permet de respirer, elle invente un nouveau moyen d'expression qui, de moyen destiné à une fin, finit par devenir une fin en soi.

Jusqu'à 1928, et à part un ou deux exemples isolés en 1929 et 1930, Carr utilise principalement l'aquarelle pour réaliser les esquisses dont dériveront ses tableaux finis. L'aquarelle, dont elle avait acquis une maîtrise si remarquable en France, était néanmoins malcommode, en particulier en certains endroits et par mauvais temps, ce qui était courant. En outre, l'aquarelle manque d'opacité; la couleur glisse et se dilue sur le papier humide et les touches hardies qui seraient animées de leur propre mouvement s'avèrent impossibles.

La nécessité de trouver un autre moyen d'expression que l'aquarelle pour répondre à l'évolution de ses besoins d'expression est mise en évidence par un certain nombre de tableaux à l'huile réalisés vers 1929 et 1930. Leur liberté de facture et leur caractère exploratoire, que manifestent des changements brusques, confirment leur vocation d'esquisses. Ce sont des huiles sur panneau de fibres, carton ou papier. L'une d'elle est un vigoureux intérieur forestier sans titre, aujourd'hui à la Vancouver Art Gallery (42.3.56), exécuté en un camaïeu de noirs et de gris. La gangue épaisse des formes noires

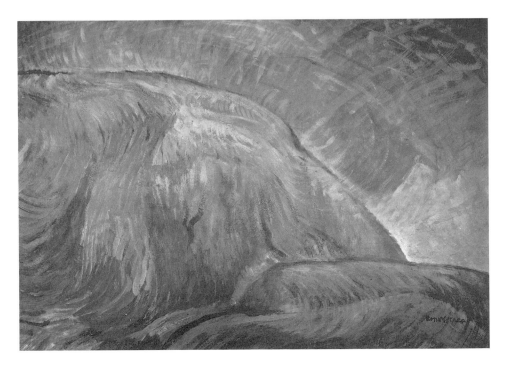

ROCHERS AU BORD DE LA MER vers 1939
Huile sur papier; 59,7 x 86,38 cm
Localisation inconnue

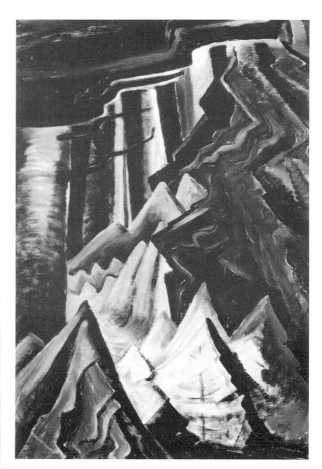

Sans titre (intérieur de forêt,
noir, gris, blanc) vers 1930
Huile sur papier; 88,2 x 60 cm
Vancouver Art Gallery, 42.3.56

Sans titre (arbres, dessin au pinceau) 1930–1931 (à gauche)
Huile et fusain sur papier; 45,9 x 29,7 cm
Vancouver Art Gallery, 42.3.170

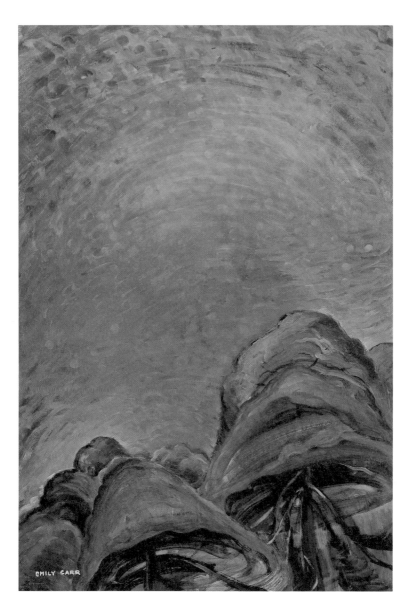

AU–DESSUS DES ARBRES vers 1939
Huile sur papier; 91,2 x 61 cm
Vancouver Art Gallery, 42.3.83

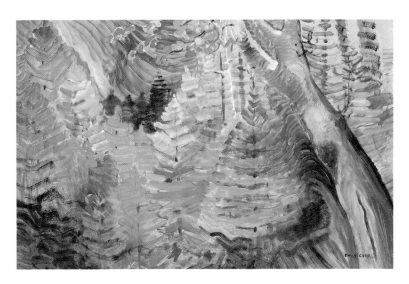

JEUNES PINS ET VIEIL ÉRABLE 1938
Huile sur papier; 59,8 x 89,7 cm
Vancouver Art Gallery, 42.3.76

trahit encore le style sombre de l'artiste, mais le mouvement angulaire et agité du feuillage dit aussi quel nouvel élan la pousse vers l'animation. Il existe d'autres esquisses d'intérieur de forêts, des études d'arbres réalisées en pleine couleur et des dessins d'une facture très libre dont le pigment est noir et sec sur le papier. Ces esquisses sont parfois tracées en couches épaisses, et l'huile, en s'enfonçant dans le matériau absorbant, a donné une surface desséchée qui freine l'impression de fluidité du mouvement que l'artiste tente d'obtenir. Ces œuvres appartiennent à la même période de recherche plastique intense que les dessins au fusain de Port Renfrew et les croquis des carnets qu'elle réalise en 1929 et 1930; mais ici aussi existe une recherche de nouvelles solutions techniques. On peut les considérer comme des modèles sur lesquels elle élabore les esquisses à l'huile sur papier qui vont constituer une partie si importante de son œuvre à partir de 1932.

La technique que Carr met au point est simple et pratique. Les fournitures pour artistes coûtent déjà cher à l'époque, et elle manque toujours d'argent[8]. Elle achète donc des quantités de papier bulle bon marché et de la peinture blanche ordinaire pour bâtiments qu'elle mélange à ses couleurs pour artistes. En y ajoutant une grande quantité de diluant (de l'essence), elle obtient une peinture fluide à séchage rapide qui a la même transparence que l'aquarelle, sans risque de bavure cependant ni d'étalement de couleurs sur le papier humide. Si, par contre, elle recherche une opacité et une capacité de structuration, elle peut appliquer sa peinture en couches épaisses et donner alors toute liberté de mouvement au pinceau. Douée d'un formidable esprit pratique, elle conçoit une planche à dessin pliable sur laquelle elle épingle des feuilles entières ou des demi-feuilles de papier; armée de cette planche, de sa chaise pliante, de son chevalet et de son calepin, elle s'installe là où elle le désire. Dans une lettre au directeur du Musée des beaux-arts du Canada, qui avait par erreur qualifié CIEL — l'esquisse qu'il venait de lui acheter — d'aquarelle, Carr décrit sa nouvelle technique : « C'est une sorte de moyen d'expression rudimentaire que j'utilise depuis trois ou quatre ans. De la peinture à l'huile délayée à l'essence sur du papier. [. . .] C'est économique, léger, et cela laisse énormément de liberté d'esprit et d'action. Les forêts et les ciels de l'Ouest sont immenses. On ne les enferme pas[9]. »

Carr a laissé une description des moments passés à l'extérieur à faire ses croquis :

Faire des esquisses dans les grands bois, c'est merveilleux. On marche, on trouve un espace suffisamment dégagé pour pouvoir s'y asseoir et ne pas être noyée sous les broussailles. Puis, comme on n'est plus tout jeune, on ouvre son pliant, on s'assoit et on regarde les alentours. "Pas grand-chose à voir, attendons". On allume une cigarette. La fumée repousse les moustiques. Tout est vert. Tout est calme, immobile. Tout doucement, les choses commencent à bouger, à se mettre en place. Les groupes, les masses et les lignes s'organisent. Des couleurs qu'on n'avait pas remarquées apparaissent, timides ou brutales. L'œil court et parcourt tout cela. Nulle surcharge, il y a de l'espace pour tout. L'air circule entre toutes les feuilles. La lumière du soleil joue et danse. Plus rien d'immobile. La vie balaie tout. Tout est vivant. L'air est vivant. Le silence est plein de sonorités. La verdure est pleine de couleur. La lumière et l'ombre jouent à cache-cache. Voici une image, une idée complète, en voici une autre et encore une autre. [. . .] Il y a des sujets partout, quelque chose de sublime, quelque chose de ridicule ou de joyeux ou de calme ou de mystérieux. La tendresse juvénile rit de la vieillesse noueuse. Mousses et fougères, feuilles et brindilles, lumière et air, profondeur et couleur qui jacassent. [. . .] On doit rester immobile pour entendre et voir[10].

L'utilisation de ce nouveau moyen d'expression coïncide avec le début d'un plan de travail assez régulier. Elle trouve maintenant sa matière première près de chez elle, et elle n'a donc plus à se lancer dans de longs voyages pour chercher des sujets autochtones. Elle peut trouver près de Victoria la nature sous toutes ses faces, cette nature dont elle aura besoin pour le reste de sa vie de peintre : la contrée variée de Metchosin avec ses bois et sa jungle, les recoins champêtres paisibles ou le panorama marin à Albert Head; la profonde nef de la cathédrale formée par les vieux arbres à l'allure noble du parc de Goldstream Flats; Langford, sa clairière ouverte par les bûcherons et ses rochers couverts de mousse jaune; la baie de Cordova, sa perspective sur le détroit de Juan de Fuca et les terres agricoles bucoliques, et à deux pas de chez elle, le parc de Beacon Hill, sa plage et ses falaises de Dallas Road qui inspireront tant de ses tableaux sur le thème de la mer et du ciel. Et beaucoup d'autres lieux encore.

Ces séances d'esquisses sur place, en général une première au printemps et une autre à l'automne ou à la fin de l'été — plus si elle pouvait — et qui durent d'une quinzaine de jours à un mois selon le temps qu'il fait et la santé de l'artiste, constitueront le pivot autour duquel tourneront son travail et sa vie. Les jours où tout va bien, elle trace trois ou même quatre grandes esquisses, changeant à l'occasion

son rythme de travail avec un petit croquis ou un petit dessin[11]. Le reste de l'année, elle travaille à partir de ses esquisses mais, surtout, elle a hâte de retourner vivre et dessiner en plein air. «Ce que je recherche est là-bas dans la forêt — même mes croquis ne sont pour moi que des aliments en conserve. Je préfère ce qui est frais. Ramener immédiatement à la maison et consommer.[12]. »

Ces excursions auraient commencé en mai 1931 par un séjour de trois semaines dans la baie de Cordova au cours duquel Carr réalise un groupe d'esquisses dont le graphisme grossier et appuyé et la profusion de pigment noir contrastent avec la qualité picturale qu'elle obtiendra peu après une fois le moyen d'expression apprivoisé. Elle fait ce voyage en compagnie d'une amie peintre, comme ce sera encore le cas deux autres fois[13]. En général, elle veut être seule, accueillant chaleureusement les visiteurs mais préférant que «les amis ne soient ni trop près ni trop loin ». Au début (et de nouveau plus tard), elle loue un chalet ou une cabane, puis, à l'été de 1933, elle achète une caravane usagée qu'elle fait remorquer par camion avec ses animaux domestiques et tout son matériel jusqu'à des sites accessibles, à proximité de Victoria, qui conviennent à son âge et d'où elle peut contempler des paysages qui satisfont amplement ses besoins artistiques. Ses esquisses évoquent rarement la présence d'habitations à proximité, mais celles-ci sont peut-être juste derrière un bâtiment de ferme ou une maison; la route elle-même peut être dissimulée par un écran d'arbres.

Les esquisses des années 1933 à 1936, où Carr utilise sa caravane, sont les plus spontanées et les plus libres. La période où elle y travaille est sans doute la plus merveilleuse de son âge adulte. La vie est simple, mais Carr y accomplit les activités qui comptent le plus. Elle est entourée de ses animaux et de ses livres préférés, et son côté casanier improvise avec plaisir des aménagements intérieurs. Surtout, la barrière qui la sépare de la nature — « une simple toile et une butte ou deux et de l'autre côté le monde[14] » — est si ténue qu'elle est pratiquement inexistante, ce que traduisent admirablement ses œuvres de l'époque. Elle écrit en 1934 après une nuit de pluie :

> Quel déluge, mais nous nous en moquons, douillettement pelotonnés dans la vieille cocotte en fer blanc. La pluie glousse gentiment sur le toit de toile accompagnée de temps à autre du gros ha, ha, ha! des lourdes gouttes qui tombent des branches de pin. Susie [le rat domestique] mène une joyeuse sarabande pendant que tous les autres

ronflent bien installés. Je suis une femme heureuse, j'ai une brique dans une boîte à biscuits en fer blanc à mes pieds, un après-midi magnifique devant moi pour écrire et pour m'interroger sur le mystère de la forêt solennelle. C'est une forêt très agréable mais pleine de vilains moustiques. Peut-être font-ils partie du mystère. Ils ont sans aucun doute leur place ici avec leur petit dard empoisonné, et ils nous apprécient certainement. Trois petits sapins sont plantés au bord de la forêt solennelle et ont l'air de ne pas être à leur place, comme des enfants à une fête d'adultes. Des «fleurs fantômes» poussent dans les bois. J'en rapporterai un gros bouquet. Ce sont des fleurs mystérieuses[15].

Les huiles sur papier avaient toutefois leurs inconvénients. La fragilité des esquisses posait un problème à Carr comme à leurs premiers acheteurs : le papier bulle bon marché qu'elle utilise est très délicat et se détériore et fendille rapidement s'il n'est pas correctement monté. Elle commence donc par les monter sur un tulle à moustiquaire (qu'elle appelait de la « mousseline ») pour les exposer puis, comme elle constate que ce n'est pas satisfaisant, elle les détache de cette gaze en les humectant et les colle sur du contreplaqué; malheureusement, la colle qui retient les plaques détériore le papier. La plupart de ces œuvres (tout au moins celles qui appartiennent à des collections publiques) sont aujourd'hui correctement montées sur une surface permanente et inerte.

Le jaunissement brunâtre du papier vieilli a modifié la couleur et les tonalités originales de l'esquisse, au point qu'il est parfois impossible d'avoir une idée de ce que pouvait être l'original. C'est particulièrement vrai lorsque la couche de lavis est très mince, presque transparente, et que de grandes zones de papier sont laissées à découvert. Dans plusieurs cas les esquisses ont été vernies, certainement dans l'espoir de les préserver mais avec des résultats visuels malencontreux. En revanche, il arrive à l'occasion que la teinte orange fanée du papier unifie une composition autrement morcelée.

Le papier est source d'autres problèmes. «J'ai travaillé à des esquisses où il fallait renforcer l'expression. Le papier ne me permet pas suffisamment de revenir sur ce que je fais[16]. » Si soigneusement qu'ait été mûrie à l'avance l'idée de l'esquisse, au fur et à mesure que l'expression devient spontanée, le mouvement du pinceau est de plus en plus guidé par la vivacité de l'inspiration qui ne peut pas se contrôler à volonté. Or, le fragile support de papier ne permet pas de revenir sur ce qui a déjà été fait. On ne s'étonnera donc pas du nombre d'échecs parmi les œuvres réalisées de cette façon, alors que

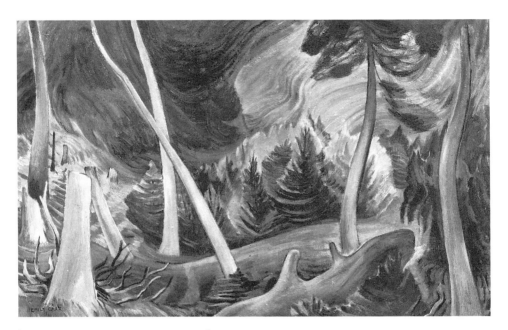

ÉTUDE SUR LE MOUVEMENT 1935–1936
Huile sur toile; 68,6 x 111,8 cm
Musée des beaux-arts de l'Ontario, Toronto

se casse le fil ténu entre l'idée et le pinceau qui veut se déplacer d'un mouvement rapide pour capturer la pensée. L'esquisse jouait le même rôle qu'autrefois le dessin; c'est une méthode d'apprentissage par la profusion, et les erreurs font partie du processus.

« L'un dans le tout »

Alors que ce nouveau concept s'affirme, les caractéristiques du monde naturel représenté dans les tableaux se transforment complètement. Dans les toiles de 1928 et 1929, les arbres, les mâts totémiques, les rochers, les feuillages — les ciels eux-mêmes — sont vus comme des formes sculptées bien circonscrites, maîtrisées, parfaitement tangibles : le monde est solide et lourd. La solidité et le confinement sont du côté de l'immobilité, et Carr emprunte la voie normale du peintre qui aboutit à la dissolution de la forme. On pourrait choisir une séquence de tableaux, sans suivre nécessairement un ordre chronologique, pour illustrer la progression conceptuelle : la matière solide des formes devient, par la puissance transformante du mouvement, souple et plastique, puis déliquescente, et finit par se dissoudre dans l'air, la lumière et l'espace. On pourrait examiner la séquence suivante : UN JEUNE ARBRE, FORÊT PROFONDE, ÉTUDE SUR LE MOUVEMENT, AU-DESSUS DE LA CARRIÈRE DE CAILLOUX et CIEL. Les formes spécifiques de la nature ont progressivement perdu les arêtes qui les définissent, leur substance particulière et pour ainsi dire leur identité; elles vacillent et se fondent dans un même mouvement animé.

C'est la touche du pinceau qui opère cette dissolution et engendre le mouvement au sein de la nouvelle forme animée. Carr trouve le moyen d'atteindre pleinement son objectif artistique en travaillant avec l'huile sur papier qu'elle peut ensuite appliquer sur la toile. « La liberté et la *direction* » sont deux choses que lui a apprises ce moyen d'expression, dit-elle. « On n'a vraiment pas peur d'y aller carrément parce que le matériau compte à peine. On se sert simplement de peinture en boîte, et les ratés n'entraînent pas de perte[17]. » Elle peut maintenant se servir de larges gestes du bras pour rendre le mouvement, le trait de couleur du pinceau ne changeant pas de forme et ne déviant pas de sa route; elle n'a pas à attendre que le papier sèche. Les touches deviennent ainsi elles-mêmes des formes d'énergie, des unités de direction, de vitesse ou de force, porteuses de toute la valeur expressive dont elle les investit. Lorsqu'elle travaille avec ce moyen d'expression fluide, le pinceau se déplace en ondulations

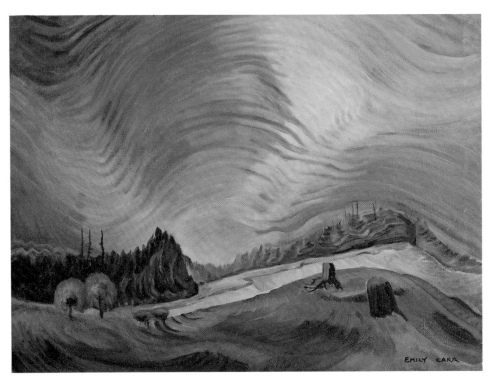

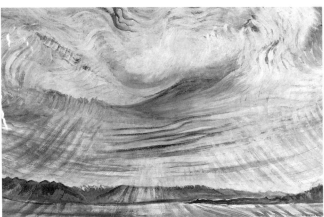

CIEL 1935–1936
Huile sur papier; 57,1 x 90,7 cm
Musée des beaux-arts du Canada, Ottawa

AU–DESSUS DE LA CARRIÈRE DE CAILLOUX 1937 (en haut)
Huile sur toile; 77,2 x 102,3 cm
Vancouver Art Gallery, 42.3.30

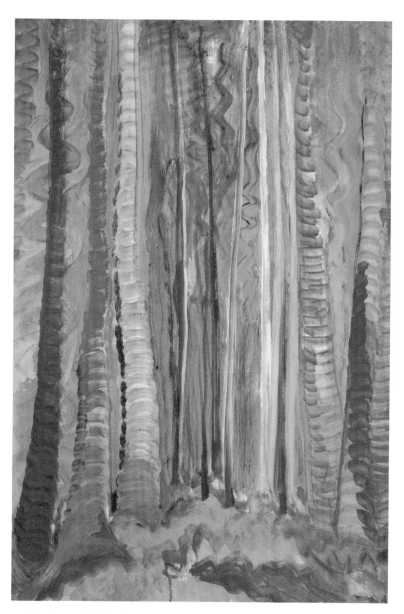

FORÊT (troncs d'arbres) 1938–1939
Huile sur papier; 90, 8 x 60, 3 cm
Collection particulière

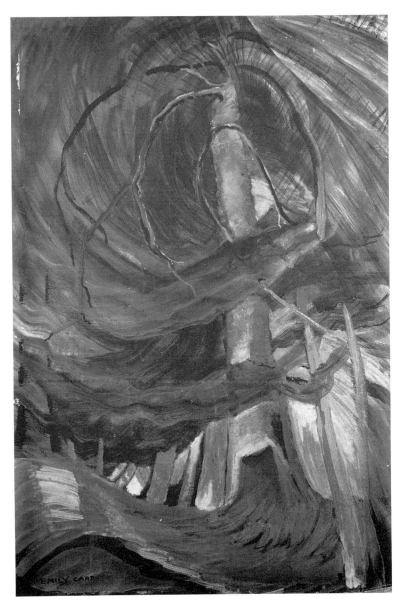

ARBRE (spirale montante) vers 1932–1933
Huile sur papier; 87,5 x 58 cm
Vancouver Art Gallery, 42.3.63

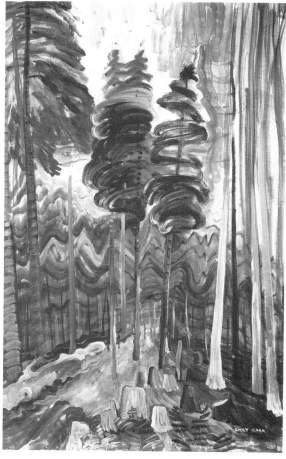

SOUCHES ET CIEL vers 1934 (à gauche)
Huile sur papier; 59,5 x 90 cm
Vancouver Art Gallery, 42.3.66

FORÊT N° I 1939
Huile sur papier; 91,5 x 61 cm
Musée des beaux-arts du Canada, Ottawa

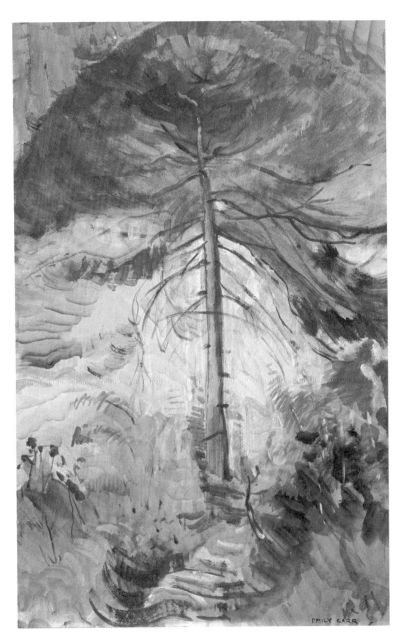

BONHEUR 1939
Huile sur papier; 84,8 x 54 cm
Collection particulière

légères d'un côté à l'autre du papier en un trait continu, ramassant le feuillage d'un bosquet en un même mouvement fluide; il suit la spirale des branches qui se redressent en volutes autour d'un tronc d'arbre; il crève le ciel pour laisser passer une lumière éblouissante ou l'enroule en disques tournoyants. Quand des zones importantes du papier restent à découvert et que la touche du pinceau accentue la linéarité, les esquisses se présentent comme des dessins en couleurs. Dans un groupe d'esquisses, le pinceau gestuel s'envole tout seul, ébauchant à peine les arbres, le sol ondulé ou les nuages et fondant dans son impérieuse énergie tous les détails de la nature.

En même temps qu'est rétablie la touche visible du pinceau comme moyen pictural essentiel, la lumière se voit attribuer un nouveau rôle. Elle ne sera plus utilisée de façon dramatique (en se reflétant *sur* la surface des formes), elle ne descendra plus en colonnes articulées, mais elle emplira tout simplement l'image, atténuée ou éclatante selon les besoins. Carr obtient ce résultat grâce à la transparence des couleurs à l'huile diluées qui permettent au blanc du papier de réverbérer la lumière, et par sa manipulation du pinceau saturé de peinture, un peu à la façon d'un calligraphe oriental, variant la densité de la couleur au gré du mouvement et diffusant une lumière modulée qui respire et se métamorphose au fil du tracé.

En corollaire à cette évolution, Carr retrouve en partie la spontanéité des œuvres qu'elle avait composées sous l'influence de son séjour en France, une spontanéité que la plastique ordonnée et sculptée de ses toiles de 1928 à 1931 avait écartée. Redisons encore une fois qu'en dehors de la période de ses tableaux « français », Carr n'est pas une coloriste; elle ne compose et ne structure pas avec la couleur comme Cézanne, bien qu'elle ait évidemment, même au cours de sa période formaliste, son vert propre ou son vert-brun terreux de base, comme Harris avait son bleu. Mais au cours de ses dix dernières années de peinture, la couleur va occuper une place accrue non seulement parce que l'espace s'ouvre sur le ciel bleu et que la lumière baigne une nature plus variée, mais parce que la *tache* peinte (devenue maintenant linéaire) cesse d'être asservie à la forme modelée.

Le nouveau moyen d'expression lui permet aussi de remplacer un principe statique de composition spatiale qu'elle utilisait auparavant et qui consistait à aligner des strates de formes qui s'éloignaient vers l'arrière-plan comme les coulisses d'une scène de théâtre. Respectant la convention qui exigeait généralement un premier plan, un plan moyen et un arrière-plan, Carr a coutume, dans les toiles de 1928 à

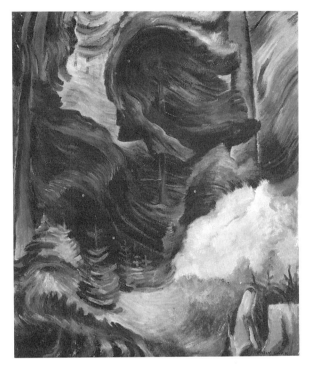

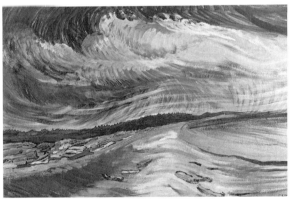

Sans titre (Clover Point vu de la plage
Dallas Road, Victoria) 1935–1936
Huile sur papier; 57,2 x 86,4 cm
Collection particulière

TOURBILLON vers 1938 (en haut)
Huile sur toile; 68,3 x 57,8 cm
Collection particulière

1931, de séparer l'espace imaginaire du tableau de l'espace réel du spectateur en plaçant au premier plan un puissant élément de composition : rocher, tronc d'arbre coupé, butte. Le résultat semble parfois forcé et donne une impression de remplissage. L'habitude va pourtant demeurer et affaiblir certaines des œuvres tardives. Mais une fois qu'elle est emportée par le « mouvement continu », Carr peut souvent se passer de cet artifice. Les tableaux les plus puissants et les plus audacieux sont ceux où la composition n'est pas encadrée par des formes qui répercutent les marges du tableau, mais où au contraire le mouvement balaie l'espace dans toutes les directions sans la moindre restriction. Dans ces œuvres, l'espace pictural est simplement une partie de l'espace infini qui s'étend implicitement dans toutes les directions à l'intérieur aussi bien qu'en dehors du cadre. De nombreux tableaux sont désormais dépourvus du point de fuite central qu'exigeait une tradition héritée de la Renaissance; les formes abandonnent leur caractère hiérarchique pour se fondre en un flux impérieux d'énergie. Et même lorsqu'il reste un élément central (par exemple un arbre solitaire), c'est en fait le ciel ou le rythme que crée le vent quand il domine tous les éléments pour les dominer qui constituent le sujet véritable du tableau.

On continue à qualifier les œuvres que Carr réalise à l'huile sur papier « d'esquisses » dans le sens conventionnel d'un travail préparatoire en vue de la réalisation de toiles importantes — parce que plus soignées. Carr elle-même parle d'esquisses, et telle était bien son intention originelle. Mais le moyen d'expression choisi était si remarquablement adapté aux objectifs qu'elle poursuivait au cours des dernières années, il donnait une telle liberté à son génie, que bien des œuvres atteignent un degré d'accomplissement comparable à celui de ses meilleures toiles. Certaines esquisses furent retouchées, d'autres firent l'objet d'une toile ou d'une nouvelle esquisse, certaines conservant leur état de dessins peints en toute liberté. Toutes s'imposent cependant comme l'un des grands moments de son œuvre; nombre d'entre elles comptent parmi ses œuvres les plus audacieuses et les plus exceptionnelles.

En dépit de la rapidité d'exécution évidente de ses huiles sur papier, Carr ne concevait pas les esquisses comme un simple moyen pour traduire sur-le-champ des sensations ardentes ou recueillir des informations visuelles; elles exigeaient que l'artiste s'installe tranquilement et laisse lentement une idée picturale émerger d'elle-même à partir du fouillis de la nature. Lawren Harris lui avait parlé de l'utilité

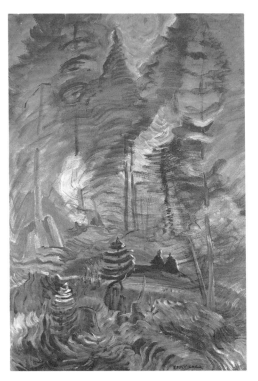

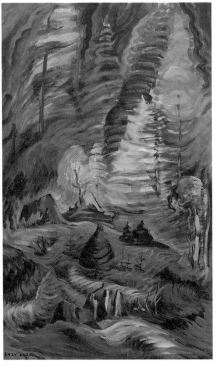

JEUNE ET ANCIENNE FORÊT 1936
Huile sur papier; 91,4 x 60,3 cm
Edmonton Art Gallery
Don de M. et M^{me} Max Stern

QUELQUE CHOSE SANS NOM 1937
Huile sur toile; 112,2 x 68,9 cm
Collection particulière

de noter ses idées; un calepin lui permettant de préciser ses pensées vint donc rejoindre le matériel habituel qu'elle emportait lors de ses séances d'esquisses.

À partir de 1931, lorsqu'elle se met à utiliser l'esquisse comme moyen d'expression, la distinction abstraite entre l'étude prélimi-naire et la toile s'estompe, l'esquisse servant dorénavant à assurer la recherche conceptuelle principale et à traduire l'impression immé-diate. L'esquisse et la toile répondent donc essentiellement à la même intention, ne se différenciant plus, dirions-nous, que par une élabora-tion et par un raffinement plus achevés des relations dans le moyen d'expression lui-même, plus riche et plus durable. L'unité de vision qui s'est développée entre les deux phases de l'œuvre est illustrée par deux œuvres connexes, la toile QUELQUE CHOSE SANS NOM et l'es-quisse qui l'a prédécée, JEUNE ET ANCIENNE FORÊT.

Les premières œuvres sur papier tendaient à être relativement raides et formelles, avec des formes distinctes et peut-être des com-positions centrées. La spontanéité d'exécution s'accroîtra de pair avec l'importance donnée au mouvement, la spontanéité devenant aussi une caractéristique des toiles. Bien qu'elle continue à s'en plaindre, le problème du maintien de la spontanéité et de la ferveur de l'esquisse dans la toile — problème classique pour les artistes œuvrant dans la tradition paysagiste — ne se pose pas sérieusement pour elle; dans quelques toiles tardives, il disparaît pratiquement. Dans OBSCURITÉ ILLUMINÉE, le mouvement du pinceau prend presque le pas sur l'es-prit de conceptualisation comme c'est parfois le cas dans les esquisses, et la toile elle-même semble le produit de l'acte même de peindre. Le succès de ces toiles dépend de la capacité de l'artiste à conserver le lien direct entre le pinceau et l'élan original, comme dans le cas de l'esquisse; mais sur la toile, il faut le faire avec un moyen d'expression plus dense, moins fluide, et très coûteux.

À cette époque, Carr a acquis une grande assurance en elle-même, les obstacles principaux sont devenus chose du passé et la notion de continuité des choses domine son art et sa pensée. « Je ne veux pas que [mes tableaux] [. . .] s'arrêtent en chemin. [. . .] Je veux exprimer la croissance, pas l'immobilité, le mouvement qui con-tinue[18]. » C'est en vertu de cette attitude que sa production (à part quelques interruptions temporaires dues à la maladie après 1937) sera caractérisée, tant au point de vue stylistique que qualitatif, par un flux régulier plutôt que par des pointes et des creux. Néanmoins, un certain nombre de toiles magistrales s'imposent comme des mar-

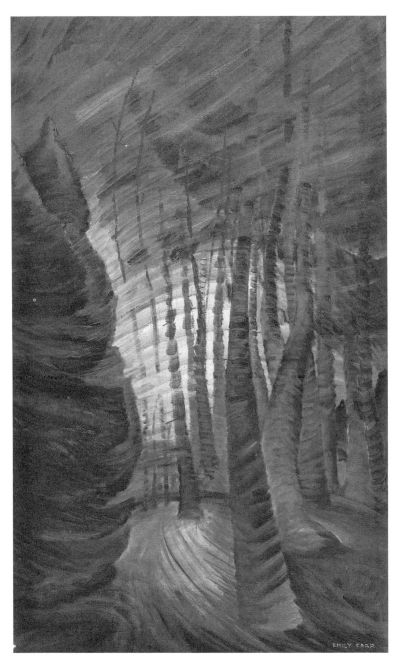

OBSCURITÉ ILLUMINÉE 1938–1940
Huile sur toile; 111,9 x 68,6 cm
Archives de la Colombie-Britannique, PDP 633

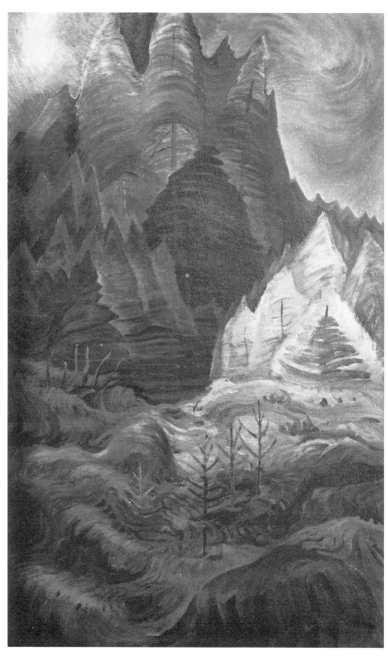

REBOISEMENT datée de 1936
Huile sur toile; 110 x 67,2 cm
La Collection McMichael d'art canadien, Kleinburg, Ont.

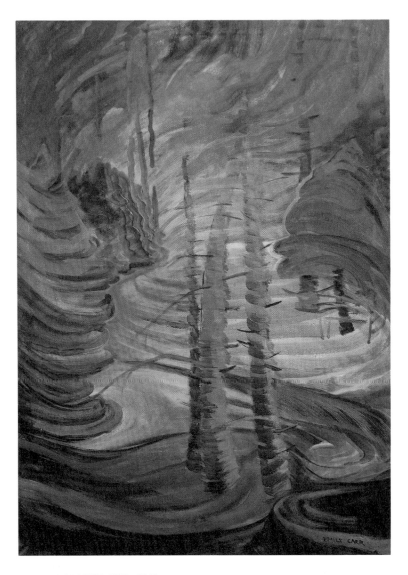

SOLEIL DANSANT 1939–1940
Huile sur toile; 83,5 x 60,9 cm
La Collection McMichael d'art canadien, Kleinburg, Ont.

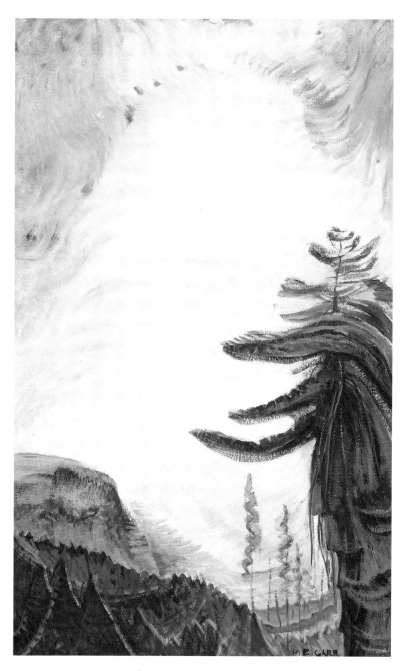

SAPIN ET CIEL 1935–1936
Huile sur toile; 102 x 69 cm
Musée des beaux-arts du Canada, Ottawa
Legs Frances Barwick
(provenant de la collection Douglas M. Duncan)

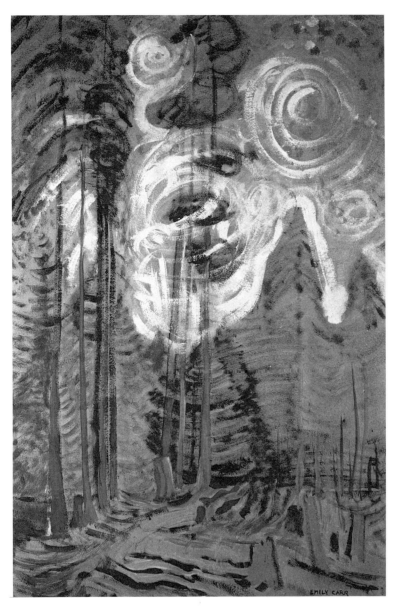

METCHOSIN 1934–1935
Huile sur papier; 87,6 x 57,2 cm
Collection particulière

queurs paradigmatiques par les tourbillons d'énergie qui les entourent, notamment REBOISEMENT, À L'INTÉRIEUR DE LA FORÊT, SAPIN ET CIEL, REJETÉ PAR LES BÛCHERONS MAIS AIMÉ DU CIEL et LITTORAL.

La prolificité de Carr au cours des dernières années, alors même qu'elle atteint son apogée, constitue à la fois un défi et une source de joie pour ceux qui s'adonnent à la taxonomie. Elle part toujours de lieux réels et d'informations précises, quelle que soit la signification élargie qu'elle en tire par la suite; un grand nombre d'esquisses (sans oublier les toiles qui en résultent) contiennent des éléments topographiques identifiables permettant de les localiser géographiquement : les carrières de cailloux de Metchosin, le terrain déboisé de Langford, les cèdres ancestraux du parc Goldstream et bien d'autres. Souvent aussi, elle élabore un ensemble distinctif de signes visuels au cours d'une session d'esquisses, réagissant ainsi au caractère et à l'atmosphère d'un lieu particulier. Il y a par exemple les disques circulaires dans un ciel bleu ensoleillé qui caractérisent sa peinture durant la session de septembre 1935 sur le site d'Albert Head à Metchosin. En combinant ces informations visuelles et celles de son journal, ainsi que les renseignements détaillés sur le lieu et la date de chacune de ses tournées d'esquisses (informations dont on dispose maintenant[19]), on obtient un cadre chronologique et géographique permettant de localiser une bonne partie des œuvres. Il en reste toutefois un certain nombre, en particulier celles qui sont inspirées par des sujets plus généraux — les arbres, sous-bois et lisières de forêt omniprésents, etc. — qui résistent à toute classification. Carr elle-même n'avait guère de patience avec les historiens ou les conservateurs de musées qui essayaient de classifier ses œuvres, dans la mesure où plus aucune caractéristique particulière de tel ou tel tableau ne lui importait hormis l'idée précise autour de laquelle il s'était organisé.

En regroupant les œuvres de façon thématique en fonction du genre de nature qu'elles abordent, on se rapproche de l'intention de Carr : ciel, mer et ciel, jungle, jeunes arbres « dansants », intérieur de forêt, champ à la lisière des bois, etc. Mais si l'on veut saisir la pleine dimension de ce vers quoi elle tendait, il nous faut rechercher ses pensées-peintures ou ses idées-peintures. Dans une lettre à une amie, elle parle de la nécessité de méditer sur le travail qu'elle a accompli durant l'été : « Avant de passer à mes toiles, j'aime trouver ce qui a guidé mon travail de l'été. Je crois qu'en général on est à la recherche de quelque chose de particulier[20]. »

Carr connaissait bien l'axiome fondamental de l'art tel qu'il se pratiquait et qu'il était encore conçu à son époque, à savoir que toute œuvre doit être basée sur une idée centrale à partir de laquelle s'organisent tous les éléments du tableau : la couleur, la facture, la composition, l'échelle. « N'essayez pas de faire des choses extraordinaires », écrit-elle, « mais faites des choses ordinaires avec intensité. Poussez votre idée jusqu'à sa limite, tordez-la au besoin pour l'imposer et l'intensifier, mais tenez-vous en à une idée centrale unique qu'il faudra faire passer à tout prix. Qu'il y ait dans chaque œuvre une idée centrale, et que tout le reste converge vers cette pensée ou cette idée. Trouvez le rythme directeur et le style dominant ou la forme prédominante. Faites attention aux couleurs négatives et aux couleurs positives[21]. »

« Pensée », « idée », « thème », « chose vitale ». Elle y revient sans cesse tout au long de son journal, en particulier lorsqu'elle relate les premières années où s'affirme sa nouvelle maîtrise et qu'elle imprègne sa conscience de ces mots. Le thème — ou sa « pensée » au sens plein qu'elle donne à ce mot — n'a pas de fonction dans son œuvre avant 1928, ou tout au moins, dans la mesure seulement où l'imagination de l'artiste-née impose involontairement sa poésie au sujet. Au début, elle ne peignait que des « sujets » au sens conventionnel, les choses de la nature : les arbres, la falaise, le bois flotté sur la rive. Mais Carr est maintenant devenue l'artiste avertie qui puise dans toutes les profondeurs de son psychisme et de son expérience.

La « pensée » dont elle attend l'émergence lorsqu'elle part faire des esquisses est multidimensionnelle. Dans le passage qui suit, Carr poursuit une pensée de ce genre.

> Je peins un paysage plat, des collines basses et un ciel étendu. Que suis-je en train de chercher — l'oppression et l'exaltation? Ni un paysage ni un ciel, mais quelque chose au-delà des formes emprisonnées. Je cherche à capturer quelque chose et un lieu qu'on ne voit pas avec les yeux, qu'on ne voit que très très faiblement avec son regard supérieur. Je commence à me rendre compte que tout est parfaitement équilibré et qu'on doit restituer sous une forme ou sous une autre tout ce que l'on emprunte, que chaque chose a sa place mais dépend étroitement des autres, qu'un tableau, comme la vie, doit aussi avoir un équilibre parfait. Chaque partie dépend également du tout, et le tout dépend de chaque partie. Il y a là un rythme qui fait osciller la pensée, la fait osciller en un va-et-vient, comme un guide, une suggestion, une attente, une exhortation lancée à l'énoncé cahotique pour

qu'il se présente et se proclame, poussant du fond de son âme des notes qui vont être reprises en écho par d'autres âmes, emplissant et délaissant à la fois l'espace, hurlant mais silencieux. Oh, être suffisamment sereine pour entendre, pour voir, pour connaître la gloire du ciel, de la terre et de la mer[22] ! »

Nous ignorons de quel tableau il s'agit exactement, mais ce passage révèle divers aspects de sa « pensée » et donc son intention. Il y a l'emprise rapide du caractère physique et de la nature expressive du lieu : le manque de relief, les collines écrasées, le ciel en expansion — et la formule expressive globale : « oppression et exaltation ». La pensée est aussi « vue » simultanément en termes picturaux, ce qui veut dire, à cette période de son art, en termes de mouvement dans l'espace pictural. Il s'agit d'un rythme de balancier qui fait osciller, « qui fait osciller en un va-et-vient », et « comme un guide ». Et derrière toute chose, naturellement, présente dans toutes les expériences de la nature y compris celle-ci, il y a la pensée unifiante et sublime, « la gloire du ciel, de la terre et de la mer ! »

Carr, créatrice d'images de talent, qui trouve des équivalents plastiques à ce que voit son œil, qui maîtrise les rapports positifs ou négatifs, qui équilibre les rythmes, est totalement elle-même avec une fréquence étonnante compte tenu de la plus grande liberté de structure de son œuvre à partir de 1931. Même dans les quelques tableaux imparfaits dans lesquels une forme se justifie mal ou une couleur est trop pâteuse, la puissance expressive force l'admiration. C'est toutefois la nature du contenu expressif qui nous intéresse ici. Carr est maintenant toute à son art, elle n'a plus aucune retenue psychique ou émotive, et elle a découvert instinctivement par le moyen de sa peinture ce qui dans le monde naturel correspond à des états d'âme et à des façons d'être enfouis au fond de la psyché. Ce rapport s'exprime dans l'art au moyen de matériaux qui sont à la disposition de n'importe quel peintre et que Carr utilise maintenant à cette fin. Vue sous cet angle, l'importance des lieux géographiques précis ou des manifestations naturelles dans son œuvre devient de plus en plus ténue au fur et à mesure qu'elle superpose d'autres niveaux de contenu; autrement dit, le sentier qui serpente dans Armadale (ou quelqu'autre forêt) devient *le* chemin à travers la forêt, et finalement le nouménal et paradigmatique sentier.

Certains lieux où elle trace ses esquisses deviennent alors le site d'expériences fondamentales qu'elle approfondit sans relâche sous toutes leurs formes. L'expérience de *l'espace* d'abord : comme au

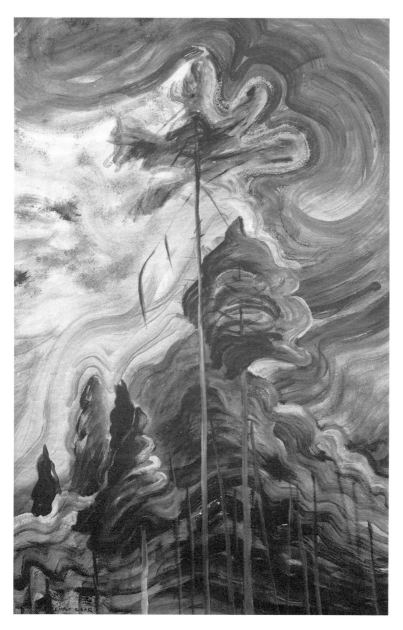

SOLEIL ET TUMULTE 1938–1939
Huile sur papier; 87 x 57,1 cm
Art Gallery of Hamilton
Legs H.S. Southam

cœur silencieux de la forêt enveloppante, ou dans les grandes anfrac-
tuosités vertigineuses des falaises ou des carrières de cailloux, ou
encore dans l'ascension vers la cîme des arbres et les cieux infinis.
(« Je trouve qu'en regardant légèrement au-dessus de la chose que je
veux voir, de sorte que la chose reste un peu floue, j'ai une meilleure
vision du spirituel, comme si quelque chose élevait le matériel vers le
spirituel[23]. ») Carr est aussi préoccupée par le *mouvement* (indice de la
vitalité et symbole de sa présence), mouvement des branches bala-
yées par le vent ou celui, rampant et obstiné, du sous-bois. Il y a
encore l'emprise de la *lumière*, de son potentiel révélateur, de sa
promesse de vie, et de son absence troublante, les ténèbres.

On peut remarquer qu'à partir du moment où Carr, parvenue à sa
maturité, réalise au plus profond d'elle-même cette identification à la
démarche même de la nature, elle « transcende le personnel »
comme le lui a recommandé Harris dans le passé. Sa tendance natu-
relle à investir toute chose d'une forme de vie se retrouve dans sa
façon d'écrire en métaphores intimes (la caravane des séances de cro-
quis devient « l'éléphant », puis, à force d'intimité, la « vieille
cocotte »). Les formes les plus discrètes de la nature qu'elle utilise
dans les premiers tableaux de cette dernière période souffrent parfois
de cette tendance. Ainsi, dans ses premiers tableaux consacrés aux
cycles de la vie, thème souvent repris, il lui arrive de faire une
véritable mise en scène de telles formes, comme ce jeune arbre qui
danse joyeusement devant une assemblée d'aînés, graves et bienveil-
lants. Mais toute tendance à l'interprétation subjective disparaît dès
qu'elle perçoit la nature au sens le plus large comme étant simple-
ment le processus permanent de la création, un monde océanique de
reflux et de changement continus, où les manifestations particulières
de la nature, et elle-même, qui en font partie, sont emportées dans
cette vie plus vaste. Le thème du cycle de la vie se traduit alors dans
l'énorme énergie sexuelle qui baigne sa peinture alors que la lumière
et le mouvement font vibrer les espaces ouverts et les espaces clos,
que les troncs se projettent dans le ciel, que la terre féconde et que la
mort et la décomposition sont assimilées dans le cycle irrésistible de
la régénération.

Quand Carr ressent le potentiel expressif de chacune de ces éner-
gies primitives au plus fort de leur intensité, elle produit des œuvres
d'une puissance saisissante. Dans REJETÉ PAR LES BÛCHERONS MAIS
AIMÉ DU CIEL, l'espace irradié de lumière, où les touches de pig-
ment, plumeuses et légèrement ondulantes, créent un firmament

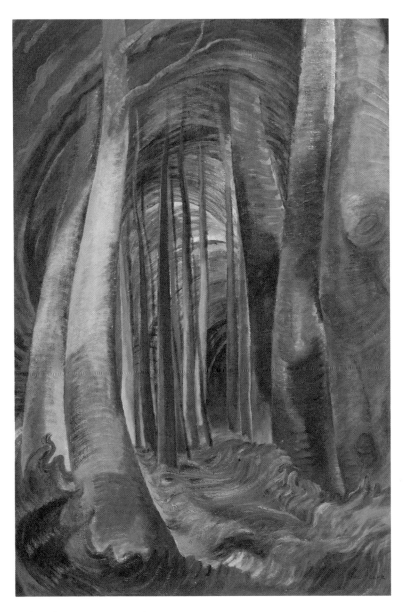

À L'INTÉRIEUR DE LA FORÊT 1932–1935
Huile sur toile; 130 x 86,3 cm
Vancouver Art Gallery, 42.3.5

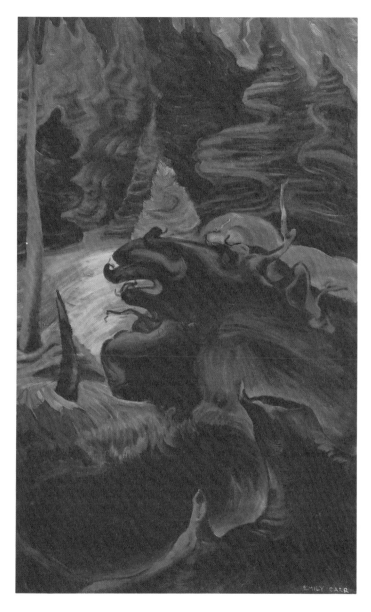

RACINES 1937–1939
Huile sur toile; 112 x 69 cm
Archives de la Colombie-Britannique, PDP 635

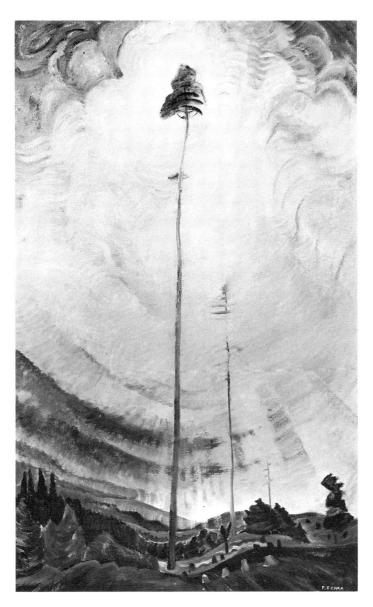

REJETÉ PAR LES BÛCHERONS MAIS AIMÉ DU CIEL 1935
Huile sur toile; 112 x 68,9 cm
Vancouver Art Gallery, 42.3.15

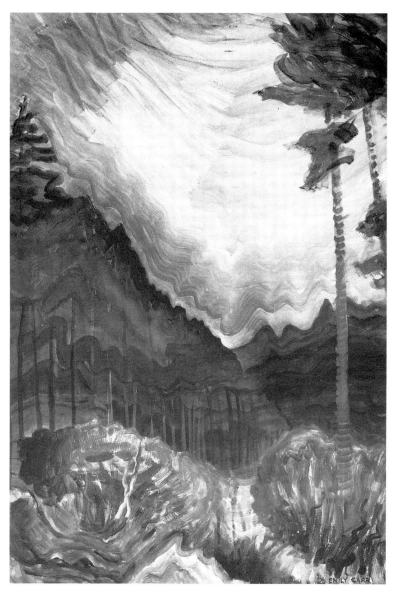

JOURNÉE FRAÎCHE EN JUIN 1938–1939
Huile sur papier; 106 x 75 cm
Maltwood Art Museum and Gallery, Université de Victoria

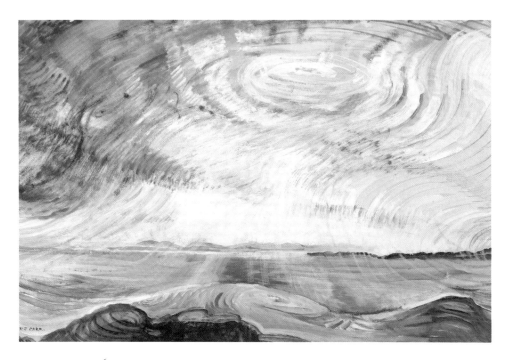

MARINE vers 1936
Huile sur papier; 57 x 85,2 cm
Collection particulière

radieux, affirme la transcendance et la communion extatique avec la création toute entière. Dans l'esquisse JOURNÉE FRAÎCHE EN JUIN et dans FORÊT, l'énergie nerveuse du tracé calligraphique du pinceau semble l'expression d'une force en soi, le créateur procédant par saccades cosmiques obstinées de la main ou de l'œil — ou de la psyché. Dans la vie organique fiévreuse qui imprègne des œuvres comme la dernière mentionnée, on trouve les affinités spirituelles de Carr avec d'autres peintres expressionnistes de la nature — Grünewald, le Greco ou certains des enlumineurs nordiques des premiers manuscrits gothiques — mais sans leur côté souvent névrotique.

À mesure que le monde moderne nous coupe toujours davantage de tout contact significatif avec les sources d'énergie primitives, cette façon de concevoir l'art est devenue démodée, et d'ailleurs parfaitement inimaginable de nos jours pour les générations élevées dans un climat culturel fondamentalement différent de celui de l'époque de Carr. Non seulement la peinture a-t-elle perdu la place centrale qu'elle occupait pour se retrouver en marge des arts visuels, mais, l'esthétisme n'étant plus un dogme du modernisme, elle a même perdu sa visibilité. De nos jours, la peinture, y compris la peinture du passé, est *lue* (en tant qu'ensemble de références cognitives) plutôt que *vue* (comme ensemble de signes picturaux autonomes), *interprétée* plutôt que *ressentie*.

Mais ces anciennes façons de faire de l'art et de le concevoir, qui étaient d'ailleurs déjà abandonnées par certains artistes plus avancés, étaient encore largement répandues à l'époque de Carr; elles véhiculaient une croyance religieuse fondamentale en la nature et la fonction expressives de l'art telle qu'elles sont inscrites dans la vision et le pouvoir personnels de l'artiste comme individu. En outre, il était encore hors de question à son époque de mettre en doute la continuité de l'existence du monde naturel qui fondait son art. Ce qui distingue Carr des artistes qui, à son époque, partagent les mêmes convictions, c'est l'intensité de sa vision et la mesure dans laquelle elle explore les matériaux mis à la disposition de l'artiste jusqu'aux limites de la pratique et du sens reconnus, pour extraire de la nature cela même qui correspond aux états d'âme et aux sentiments humains profonds. C'est à ce niveau de perception qu'interviennent l'émerveillement et le mystère et que s'accomplit la conjonction avec la « pulsation sereine » à laquelle aspirait Carr.

En 1942, trois ans avant sa mort, Carr revient dans plusieurs tableaux à des thèmes qui l'ont préoccupée dix ou douze ans

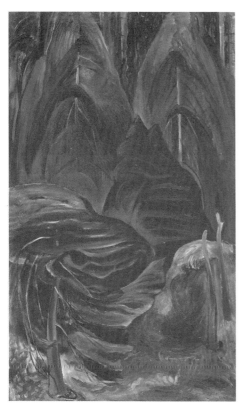

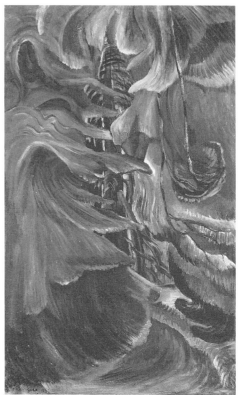

CALME 1942
Huile sur toile; 111,76 x 68,58 cm
Collection particulière

CÈDRE datée de 1942
Huile sur toile; 112 x 69 cm
Vancouver Art Gallery, 42.3.28

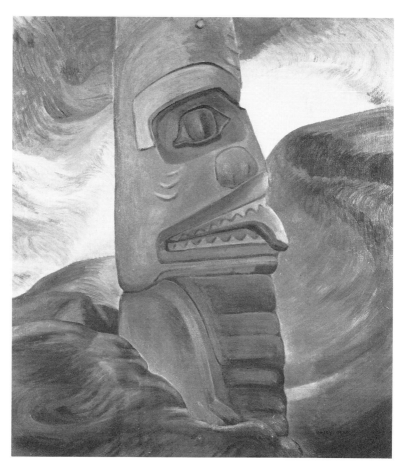

UN MÂT TOTÉMIQUE DE SKIDEGATE 1941–1942
Huile sur toile; 87 x 76,5 cm
Vancouver Art Gallery, 42.3.37

auparavant, les traitant dans le contexte du mouvement dominant, mais dans un esprit de paix lyrique plutôt que d'intense énergie. Elle choisit une dernière fois de pénétrer dans un monde sylvicole obscur. Dans CALME et CÈDRE, l'on retrouve le mur d'enceinte de la forêt verte plaqué à la surface du tableau, l'envahissant d'un bord à l'autre, sans ciel au-dessus ni terre au-dessous pour s'ancrer, sans espace profond dans lequel entrer. Contrairement aux prototypes qui les ont précédés, ces tableaux empruntent la texture douce et unie de la tapisserie, créant une atmosphère de sérénité et de repos où les formes se déploient sans peine et où les rythmes tombent sans heurt.

Le chapitre précédent traite de la réémergence du thème amérindien, mais il n'est peut-être pas mauvais de mentionner ici UN MÂT TOTÉMIQUE DE SKIDEGATE de 1942 puisque, à la fin de sa vie de peintre, les deux courants d'inspiration de Carr s'y rejoignent, de nouveau en équilibre comme ils l'avaient été brièvement en 1930 et 1931. Si l'on compare ce tableau avec celui de 1912 consacré au même sujet, et dont il s'inspire étroitement, nous sommes en face de l'une de ces œuvres majeures, qui résume et synthétise une large part de son travail antérieur en un énoncé qui représente aussi une nouvelle affirmation. Dans la peinture la plus ancienne, le ciel et les arbres aplatis dans le style Art nouveau composent un arrière-plan décoratif pour le mât totémique, tandis que dans la version plus récente la nature devient un milieu ambiant de lumière et de mouvement, dont le mât totémique partage, pour ainsi dire, l'espace et la vie. La mer de végétation et le tourbillon du ciel sont d'une même substance, différenciés uniquement par la couleur lumineuse qui baigne la forme amérindienne d'une brillante lueur enveloppante. Le premier tableau avait une unité picturale; la toile récente évoque aussi d'autres unités.

Conclusion

Les commentateurs qui cherchent à cerner les problèmes auxquels ont dû faire face Emily Carr et de nombreux autres artistes du Canada, citent souvent l'ouvrage fondamental de Margaret Atwood, *Survival*[1], où l'auteure s'interroge sur la canadianité de la littérature en ce pays. Atwood y voit le Canada comme une jeune nation encore lourdement tributaire de son passé colonial, sans traditions propres et naturellement encore attachée aux modèles culturels du Vieux Continent qui n'ont pu convenir aux grands espaces, à la vie rude et à la population clairsemée du Nouveau Monde. Tandis que le Vieux Continent continuait — ce qu'il a fait jusqu'à tout récemment — de considérer les produits culturels canadiens avec une condescendance impérialiste, si tant est qu'il s'y est intéressé, le Canada, de son côté, pour diverses raisons d'ordre démographique, politique et social, ne parvenait pas à engendrer une société capable de donner à ses artistes toute la place qui leur revenait et sans laquelle ils étaient condamnés à disparaître, ou à survivre infirmes, ou à produire des œuvres marquées par un combat singulier. La situation n'était guère différente à Victoria et en Colombie-Britannique que dans le reste du Canada, même si elle y était rendue pire par l'éloignement géographique et par une découverte tardive du monde de l'art. À l'époque où Carr atteignait sa maturité, aucune ville du Canada, à part Toronto et Montréal, n'avaient sans doute un public suffisamment important pour convaincre ses artistes — particulièrement les femmes — qu'on

les prenait au sérieux et qu'on les considérait comme des membres productifs de la société.

Si nous examinons la carrière de Carr dans son ensemble, nous sommes frappés par la maturité tardive de l'artiste mais aussi par le peu d'années qui lui ont suffi, malgré une longue activité artistique, pour produire ses œuvres majeures. Celles-ci, mieux connues aujourd'hui des Canadiens et d'un nombre croissant d'étrangers, furent exécutées après la cinquante-huitième année de l'artiste et au cours des quelque dix dernières années de vie artistique. Ce n'est qu'à cette date tardive et après avoir gagné le combat qu'elle avait livré, qu'elle s'impose comme une figure importante — intacte bien que marquée de quelques cicatrices — et qu'elle produit un ensemble d'œuvres dont la vitalité traduit tout autant la lumière que les ténèbres de la vie. Elle aura magistralement démontré que tout artiste peut, avec les qualités nécessaires et des conseils judicieux et opportuns, produire une œuvre puissante et remarquablement personnelle dans un coin de pays isolé.

Lorsqu'elle trouve sa voie, la force de sa personnalité et de sa vision lui suffisent pour survivre à l'absence — et plus tard à l'éloignement — d'un véritable public — ainsi qu'à d'autres problèmes. Ses racines dans cette partie du monde où elle a grandi constituent sa certitude inébranlable : « C'est mon pays. Ce que je veux exprimer se trouve *ici* et je l'aime. Amen[2] ! » Une telle certitude est fondée sur une intense expérience de la nature qui — contrairement à celle des immigrants européens élevés dans des villes, qui doivent affronter d'abord les rigueurs de la nature canadienne — s'enracine dans un échange intime de tous les sens pendant une enfance heureuse où le toucher et l'odorat ont autant d'importance que le regard. Carr eut également, semble-t-il depuis le début, la sagesse de rejeter les valeurs d'une société conventionnelle qui n'aurait pas permis à l'artiste de s'épanouir. Mais, en réalité, elle fut suffisamment imprégnée de ces traditions pour que ses premiers pas soient difficiles et pour que ses dons tardent à s'épanouir.

Lorsque le problème se posa de ses rapports avec les modèles et le langage artistiques qui lui étaient nécessaires pour apprendre — si l'on tient compte de son isolement à l'Ouest — sa profonde connaissance d'elle-même, sa grande intelligence en même temps que son aversion pour l'intellectualisme l'aidèrent à vaincre les obstacles. Elle apprit avec facilité et enthousiasme les leçons du post-

impressionnisme français, un mouvement moderne d'envergure internationale qui n'était pas encore parvenu dans son coin de pays, et s'affranchit ainsi pour de bon de l'influence victorienne. Le temps qu'elle mit à se rendre compte peu à peu que ce nouveau style libérateur ne lui permettrait pas d'exprimer la totalité de sa propre expérience culturelle n'a pu affaiblir son attachement à ses racines et ne fit que retarder simplement la découverte de sa propre richesse artistique. Si le cubisme, comme moyen de structurer sa peinture, ne l'intéressa que pendant une brève période, il eut pourtant un rôle essentiel en faisant dévier son art vers le symbolisme où, enfin, elle se « trouva », d'abord dans les toiles sombres où dominent les thèmes amérindiens, puis dans les scènes où elle transcende la nature. L'intuition qu'elle avait de ses propres besoins lui permit d'interpréter et d'adapter ces courants modernes à sa propre vision de la côte ouest du Canada, sans pourtant s'empêtrer dans leurs aspects historiques ou théoriques. Carr sut n'utiliser que ce qui était pertinent à sa démarche tout en sauvegardant son innocence, dans le meilleur sens du terme.

Sa vision est étroitement apparentée à la conception romantique de la nature chez les Européens et les Américains du xixᵉ siècle — à Wordsworth et à sa passion pour tout ce qui était naturel et à Whitman qui étreignait avec volupté toute chose dans l'univers. Quelque profonde qu'ait été son ambition de faire résonner les cordes de la créativité, Carr ne tomba jamais dans la banalité parce que sa foi, comme celle de Whitman, et son art étaient enracinés en des lieux réels et des expériences particulières de la nature. Par l'intermédiaire du Groupe des Sept, elle rejoint également le symbolisme de l'Europe nordique. Il existe des parallèles frappants entre certaines de ses peintures sur la nature et celles d'Edvard Munch en 1903-1904. En même temps, ses liens étroits avec l'art postimpressionniste et le cubisme relient son œuvre aux recherches esthétiques qui ont dominé le vaste mouvement moderniste du xxᵉ siècle. Sa forte individualité et son esprit d'innovation sont des qualités qu'elle partage avec nombre d'artistes de son temps dont les œuvres ont parfois une certaine parenté avec les siennes, même si elle ne les a vues, au mieux, que brièvement. C'est ainsi, par exemple, que la composante sexuelle évidente de ses peintures se retrouve dans les œuvres de Georgia O'Keeffe. Ici, comme dans le cas d'autres artistes avec lesquels Carr a des affinités, il s'agit davantage d'objectifs

inconsciemment apparentés que de similarités stylistiques. Elle-même, suivant en cela le Groupe des Sept, voulait que son art soit foncièrement « canadien », un objectif qu'elle pouvait atteindre (comme elle réussit à l'expliquer) en faisant fond sur son admiration de toujours pour la côte ouest. Son art est indubitablement marqué du sceau du Canada et de la Colombie-Britannique. Mais en puisant, sans restrictions, à même ses ressources émotionnelles et spirituelles, Carr a transcendé sa canadianité pour se rapprocher d'un groupe d'artistes mystiques, qui sont en fait de nationalités et d'époques diverses. Citons Lawren Harris et Mark Tobey ainsi que Samuel Palmer et Arthur Dove — et même William Blake qu'Emily Carr admirait — des artistes dont les œuvres ressemblent peu aux siennes mais qui ont réussi, comme elle, à capter un peu « des lueurs et des splendeurs » qui émanent du monde de la simple réalité.

Chronologie

1871 Naît de parents britanniques à Victoria le 12 décembre 1871, la même année où la Colombie-Britannique devient une province du Dominion du Canada.

1879–1897 Prend des leçons d'art tout en fréquentant l'école privée de Madame Fraser; va ensuite à la Central Public School. Mort de sa mère en 1886.

1888 Mort de son père qui laisse un fonds en fiducie pour ses six enfants. S'inscrit à l'école secondaire de Victoria, mais n'y reste qu'un an. Continue les leçons particulières d'art.

1890–1893 Obtient de son tuteur l'autorisation de s'inscrire à la California School of Design, à San Francisco. Étudie le dessin, le portrait, la nature morte et le paysage.

1893–1895 Revient à Victoria; organise des cours d'art pour enfants dans le grenier de la grange attenante à la maison familiale. Reçoit un prix de dessin à la foire agricole annuelle en 1894 et en 1895.

1899 Visite la réserve des Nootkas à Ucluelet, sur la côte ouest de l'île de Vancouver, et reçoit le nom de Klee Wyck, Celle qui rit. Rencontre William Locke Paddon, soupirant assidu dont les espoirs seront déçus. Part pour l'Angleterre en août et s'inscrit à la Westminster School of Art à Londres. Entreprend des démarches infructueuses auprès de l'éditeur de Beatrix Potter pour faire publier les croquis qu'elle a réalisés à Ucluelet.

1900–1903 Ne se plaît pas à Londres, mais travaille avec plus d'entrain à l'extérieur de la ville : dans le Berkshire, en Cornouailles (où elle est l'élève de Julius Olsson et d'Algernon Talmage) et dans le Hertfordshire (travaille auprès de l'aquarelliste John Whiteley). Ayant eu à plusieurs reprises des problèmes de santé, est admise en janvier à l'East Anglia Sanatorium dans le Suffolk.

1904 Quitte le sanatorium après un séjour de dix-huit mois et réintègre les cours de Whiteley. Part pour le Canada en juin. S'arrête à Toronto et dans le district de Cariboo, en Colombie-Britannique, avant de rentrer à Victoria en octobre.

1905 Exécute des caricatures politiques pour *The Week* de Victoria.

1906	S'installe à Vancouver où elle va vivre jusqu'à l'été de 1910; loue un atelier au 570 de la rue Granville et enseigne au Vancouver Studio Club (VSC) et à l'école d'art. Participe à la première exposition annuelle du VSC. Se lie d'une amitié durable avec Sophie Frank, vannière, de la réserve autochtone de North Vancouver.
1907	Fait un voyage en Alaska avec sa sœur Alice et découvre les sculptures monumentales autochtones. Prend la résolution de répertorier le patrimoine amérindien en voie de disparition. Gagne l'un des quatre prix décernés lors d'une exposition au VSC. Continue de donner des leçons particulières à Vancouver. Séances de croquis à l'extérieur, au parc Stanley et ailleurs.
1908–1909	Membre fondatrice de la British Columbia Society of Fine Arts (BCSFA) où elle expose ses œuvres — ce qu'elle fera pendant la plus grande partie de sa carrière. (De 1911 à 1937, exposera aussi régulièrement à l'Island Arts and Crafts Society, à Victoria.) En été, se rend à Alert Bay, Campbell River et d'autres villages kwakiutls, dans le sud; fait des croquis dans les réserves avoisinantes de Sechelt et de North Vancouver de même qu'au parc Stanley de Vancouver. Enseigne dans un établissement pour jeunes filles, la Crofton House School, à Vancouver.
1910	Tient une exposition dans son atelier et vend aux enchères quelques œuvres afin de faire un voyage en France. Part le 11 juillet avec sa sœur Alice via Québec et Liverpool. À Paris, rencontre le peintre anglais Harry Phelan Gibb et sa femme qui lui font découvrir la peinture moderne française. Suit des cours à l'Académie Colarossi, mais trouve plus profitables les leçons particulières de l'Écossais Duncan Fergusson. Malade, quitte son atelier en décembre.
1911	Convalescence en Suède. En France, suit les Gibb à Crécy-en-Brie, puis à Saint-Efflam, dans le nord de la Bretagne. À Concarneau, elle travaille l'aquarelle sous la direction de la peintre néo-zélandaise Frances Hodgkins. Deux de ses peintures sont exposées au Salon d'automne à Paris. Rentre à Victoria en novembre.
1912	De retour à Vancouver, tient une exposition de ses peintures françaises dans son atelier, au 1465 West Broadway, en mars. En juillet, entreprend un voyage ambitieux de six semaines chez les Amérindiens de la côte et du centre-nord de la Colombie-Britannique, y compris la région d'Alert Bay, la vallée de la rivière Skeena et les îles de la Reine-Charlotte. Réalise un grand nombre de dessins et de peintures.
1913	Réunit une grande exposition de ses œuvres amérindiennes dans l'espoir de vendre sa collection au gouvernement provincial; ce dernier refuse. Rentre à Victoria et fait construire un petit immeuble à

revenus au 646 de la rue Simcoe.

1914–1927 Absorbée par la nécessité de gagner sa vie, ne peint qu'occasionnellement. Fait des tapis au crochet et de la poterie décorée de motifs indiens, élève des chiens, vend des fruits, s'occupe de ses locataires et pensionnaires. Passe huit mois à San Francisco à décorer la salle de bal de l'hôtel St. Francis. Réalise une série de caricatures pour un périodique féministe. Son travail retient l'attention de Charles F. Newcombe et de l'ethnologue Marius Barbeau qui seront plus tard pour elle de précieux soutiens. Peint et expose un peu plus après 1924, année où elle entre en contact avec plusieurs peintres de Seattle dont Mark Tobey. S'inscrit à un cours par correspondance de rédaction de récits.

1927 Année charnière. Marius Barbeau et Eric Brown, directeur du Musée des beaux-arts du Canada, lui rendent visite. Choisissent certaines de ses œuvres pour une importante exposition sur l'art canadien de la côte ouest qui se tiendra à Ottawa. Fait un voyage dans l'Est du pays pour assister à l'ouverture de cette exposition et rencontre des peintres du Groupe des Sept à Toronto, voit leurs œuvres, commence à se lier d'amitié avec Lawren Harris, établit des rapports avec des artistes de l'Est.

1928 Le Musée des beaux-arts du Canada lui achète trois aquarelles. De retour chez elle, se consacre à nouveau totalement à la peinture, se concentrant sur des thèmes amérindiens. Entreprend un deuxième voyage, aussi ambitieux que le premier, chez les Amérindiens du nord: Alert Bay, les vallées des rivières Skeena et Nass et les îles de la Reine-Charlotte. En septembre, l'artiste américain Mark Tobey donne des cours dans son atelier et provoque des changements majeurs dans son œuvre.

1929 Entretient une correspondance suivie avec Harris et entame une période de recherche spirituelle. Étudie la théosophie. Continue à participer à des expositions locales et régionales tout en commençant à exposer dans des endroits prestigieux de l'Est du Canada, des États-Unis et, à l'occasion, outre-mer. Séances de croquis sur la côte ouest de l'île de Vancouver et à Port Renfrew.

1930–1931 Printemps de 1930, se rend à Toronto, Ottawa et New York. Effectue son dernier voyage chez les Amérindiens, en août, sur l'île de Vancouver. Commence à mettre l'accent sur le thème de la nature et prend l'habitude d'aller faire des esquisses au printemps et en été aux alentours de Victoria. Hiver de 1931, travaille sur des portraits.

1932–1933 Visite l'exposition universelle de Chicago dont elle rate l'exposition d'art, mais admire l'œuvre de William Blake à l'Art Institute. Se rend à Toronto pour la dernière fois. Voyage à l'intérieur de la province et

peint des paysages de montagne. Achète une caravane qui lui sert de pied-à-terre quatre étés durant pour exécuter des croquis. Devient membre du Groupe des peintres canadiens.

1934–1935 Déploie une grande activité : croquis à l'extérieur, tableaux et expositions. Donne une conférence à l'école normale provinciale.

1936 Quitte la maison de la rue Simcoe pour emménager au 316 de la rue Beckley.

1937 Fait une crise d'angine de poitrine. L'écriture remplace temporairement la peinture pendant sa convalescence. Reçoit la visite d'Eric Newton.

1938–1939 Octobre 1938 : expose seule pour la première fois à la Vancouver Art Gallery. Quelques œuvres sont exposées à la Tate Gallery à Londres et retiennent l'attention de la critique. Fait une grave crise cardiaque. Ses récits sont présentés à Ira Dilworth, qui devient son éditrice et, ultérieurement, l'exécutrice testamentaire pour le volet littéraire de sa succession.

1940 Emménage avec sa sœur Alice au 218 de la rue St. Andrew. Lecture de ses récits au réseau anglais de Radio-Canada.

1941 Publication de son premier livre, *Klee Wyck*, qui remporte par la suite le prix du Gouverneur général pour les œuvres non romanesques. Création d'un fonds Emily Carr réunissant une collection permanente de ses peintures pour la Colombie-Britannique.

1942–1943 Été 1942 : dernier déplacement pour exécuter des croquis à l'extérieur. À partir de cette date, longs séjours à l'hôpital ou dans des établissements de soins prolongés. Publication de *The Book of Small*. Grande exposition de ses œuvres à l'Art Gallery of Toronto.

1945 Publication de *The House of All Sorts*. La Galerie Dominion de Montréal expose 59 de ses œuvres dont beaucoup trouvent preneur. Diverses galeries font l'acquisition d'œuvres importantes. Carr désigne Harris, Newcombe et Dilworth comme exécuteurs testamentaires.

Meurt le 2 mars et est inhumée au Ross Bay Cemetery, à Victoria.

Notes

Quelques pages d'histoire

1 Margaret A. Ormsby, « Presidential Address », conférence prononcée à l'assemblée annuelle de la Société historique du Canada , Sherbrooke, Québec, 8–11 juin 1966. (Traduction.)

2 « Small » est le titre de l'ouvrage consacré par Carr à son enfance. Elle le reprit dans des lettres de la fin de sa vie pour faire référence à la libre imagination enfantine qu'elle conserva à l'âge adulte.

3 Le père, raconte Emily, « avait insisté pour que son gros four en fer-blanc sur pattes fasse le voyage du cap Horn, ainsi que les lourds meubles d'acajou et les grands plats à eau chaude en étain dans lesquels il mangeait ses côtelettes et son steak ». (*The Book of Small*, p. 6. Trad.)

4 E. Carr, *Growing Pains*, p. 14. (Trad.)

5 E. Carr, « Modern and Indian Art of the West Coast », dans le supplément du *McGill News*, juin 1929, p. 20. (Trad.)

6 E. Carr, *The Book of Small*, p. 96.

7 E. Carr à E. Brown, directeur de la Galerie nationale du Canada, aujourd'hui le Musée des beaux-arts du Canada, 1939. Archives du MBAC. (Trad.)

8 E. Carr, *Growing Pains*, p. 274. (Trad.)

9 E. Carr à E. Brown, automne 1934. Archives du MBAC. (Trad.)

10 Paula Blanchard, *The Life of Emily Carr*, p. 144, affirme que *The House of All Sorts*, comme tous les livres de l'écrivaine, doit plutôt être considéré comme un recueil de ses impressions plutôt qu'un document historique.

11 E. Carr, *Hundreds and Thousands*, p. 206. (Trad.)

12 E. Carr à I. Dilworth, 1941 ou 1942, Archives de la Colombie-Britannique (ACB). (Trad.)

Emily Carr, l'artiste en devenir

1 E. Carr, *Growing Pains*, p. 46–47. (Trad.)

2 *Ibid.*, p. 26. (Trad.)

3 *Ibid.*, p. 49. (Trad.)

4 *Ibid.*, p. 73. (Trad.)

5 *Ibid.*, p. 154. (Trad.)

6 *Ibid.*, p. 157. (Trad.)

7 *Ibid.*, p. 176. (Trad.)

8 *Ibid.*, p. 181. (Trad.)

9 *Ibid.*, p. 215. (Trad.)

10 *Ibid.*, p. 216. (Trad.)

11 Hodgkins avait passé les deux dernières années à Concarneau. Selon Maria Tippett (*Emily Carr : A Biography*, p. 93), les cours d'été étaient terminés quand arriva Emily, qui aurait donc été seule avec l'artiste dans son atelier.

12 Les deux œuvres du catalogue étaient les n^{os} 245 et 246, LA COLLINE et LA PAYSAGE. Selon P. Blanchard (*The Life of Emily Carr*, p. 121), Gibb fit accepter les peintures et Fergusson était membre du jury.

13 Dennis Reid, *A Concise History of Canadian Painting*, p. 158.

14 E. Carr, *Growing Pains*, p. 232.

15 *Ibid.*, p. 232. (Trad.)

16 *Ibid.*, p. 237. (Trad.)

17 E. Carr, *Hundreds and Thousands*, p. 8.

18 L'opinion de Jackson est rapportée par Roald Nasgaard dans *The Mystic North : Symbolist Landscape in Northern Europe and North America 1890–1940*, p. 159.

La maturation d'un talent

1 Notes prises dans un carnet daté de déc. [1927], Service d'archives et d'enregistrement de la Colombie-Britannique (SAECB). (Trad.)

2 E. Carr, *Hundreds and Thousands*, p. 15. (Trad.)

3 E. Carr, *Ibid.*, p. 17. (Trad.)

4 Il est presque certain que Carr pense ici à l'une des toiles de Harris ayant pour sujet le lac Supérieur et non à une peinture marine.

5 E. Carr, *Hundreds and Thousands*, p. 15. (Trad.)

6 E. Carr, *Growing Pains*, p. 240. (Trad.)

7 William C. Seitz, *Mark Tobey*, p. 47. (Trad.)

8 E. Carr à E. Brown, 1928, Archives du MBAC. (Trad.)

9 E. Carr, *Hundreds and Thousands*, p. 21. (Trad.)

10 Colin Graham à Donald Buchanan, 19 juillet 1957, Archives du MBAC. (Trad.)

11 M. Tobey à D. Buchanan, 15 avril 1957, Archives du MBAC. (Trad.)

12 M. Tobey dans une interview avec Audrey St. D. Johnson, *Victoria Times*, 25 mars 1957. (Trad.)

13 M. Tobey à D. Buchanan, 25 mars 1957, Archives du MBAC.

14 Journal manuscrit de Carr, vol. 5, 4 avril 1934, SAECB. (Trad.)

15 Il faut noter ici la référence de Tobey aux découvertes de Léonard de Vinci. Je remercie Gerta Moray qui a étudié les peintures de Carr de 1928 et qui rédige une thèse de doctorat sur ses œuvres amérindiennes. Elle a attiré mon attention sur la chronologie précise et le sens de MÂTS TOTÉMIQUES DE KITWANCOOL dans le présent contexte.

16 R. Nasgaard, *The Mystic North*, p. 197. (Trad.)

17 Ruth S. Appelhof, *The Expressionist Landscape*, p. 72. (Trad.)

18 Doris Shadbolt, *The Art of Emily Carr*, p. 72. (Trad.)

19 W.C. Seitz, *Marc Tobey*, p. 46–47. (Trad.)

20 New York, Dial Press, 1928.

21 R.S. Appelhof, *The Expressionist Landscape*, p. 60. (Trad.)

22 Ralph M. Pearson, *How to See Modern Pictures*, p. 54. (Trad.)

23 *Ibid.*, p. 122n.

24 L. Harris à E. Carr, sans date [v. 1929], ACB.

25 R.M. Pearson, *How to See Modern Pictures*, fig. 27; reproduction d'une

eau-forte de l'auteur.

26 *Ibid.*, légende de R.M. Pearson («empruntés à un ami») pour les fig. 57–60.

27 E. Carr, *Growing Pains*, p. 248. (Trad.)

28 *Ibid.*, p. 250.

29 À L'INTÉRIEUR DE LA FORÊT, Coll. Robert McLaughlin Gallery, Oshawa, Ont.

L'évolution intérieure

1 Maurice Tuchman citant une interview de Richard Poussette-Dart dans *The Spiritual in Art*, p. 18.

2 E. Carr, *Hundreds and Thousands*, p. 329. (Trad.)

3 E. Carr, *Growing Pains*, p. 15. (Trad.)

4 E. Carr, *Hundreds and Thousands*, p. 329. (Traduction.)

5 B. Brooker (sous la dir. de), *Year Book of the Arts in Canada 1928–29*, p. 17. (Trad.)

6 F.B. Housser, *A Canadian Art Movement : The Story of the Group of Seven*, p. 215. (Trad.)

7 F.B. Housser, «Some Thoughts on National Consciousness», dans *Canadian Theosophist*, vol. VIII, n° 5 (15 juillet 1927).

8 F.B. Housser, *A Canadian Art Movement : The Story of the Group of Seven*, p. 15. (Trad.)

9 E. Carr, *Hundreds and Thousands*, p. 8. (Trad.)

10 *Ibid.*, p. 17. (Trad.)

11 *Ibid.*, p. 19. (Trad.)

12 *Ibid.*, p. 18. (Trad.)

13 *Ibid.*, p. 21. (Trad.)

14 *Ibid.*, p. 94. (Trad.)

15 *Ibid.*, p. 93. (Trad.)

16 *Ibid.*, p. 123. (Trad.)

17 *Ibid.*, p. 42. (Trad.)

18 L. Harris à E. Carr, sans date [vers 1929], ACB. (Trad.)

19 L. Harris à E. Carr, 30 mars 1932, ACB. (Trad.)

20 E. Carr, *Hundreds and Thousands*, p. 123. (Trad.)

21 L. Harris à E. Carr, sans date [vers 1929], ACB. (Trad.)

22 L. Harris à E. Carr, vers 1929, ACB. (Trad. C'est l'auteur qui souligne.)

23 E. Carr, *Hundreds and Thousands*, p. 3 et 4. Il faut noter une exception : deux brefs passages faisant allusion à sa nature profondément religieuse ont été rédigés le 10 novembre 1927 lors de son voyage dans l'Est canadien.

24 M. Tuchman *et al.*, *The Spiritual in Art*, p. 65. (Trad.) Voir aussi Linda Street, «Emily Carr : Contact with Lawren Harris and Central Canada», mémoire de maîtrise, Université Carleton, Ottawa, 1979, p. 20.

25 E. Carr, *Hundreds and Thousands*, p. 115. (Trad.)

26 *Ibid.*, p. 30–31.

27 *Ibid.*, p. 112. (Trad.)

28 E. Carr à N. Cheney, fonds Cheney, décembre 1940, collection spéciale, Bibliothèque de l'Université de la Colombie-Britannique. (Trad.)

29 E. Carr à I. Dilworth, février [1941 ?], ACB. (Trad.)

30 R.M. Pearson, *How to See Modern Pictures*, p. 92–93. (Trad.)

31 E. Carr, *Fresh Seeing*, p. 12. (Trad.)

32 E. Carr, notes dactylographiées, sans date, ACB.

33 Kathleen Dreier, *Western Art and the New Era*, p. 74. (Trad.)

34 *Ibid.*, p. 19. (Trad.)

35 *Ibid.*, p. 12. (Trad.)

36 E. Carr, *Hundreds and Thousands*, p. 301 (25 juin 1938). (Trad.)

37 Harris s'est joint, pendant un temps, au Groupe de peinture transcendantale de Taos, New Mexico, en 1938.

38 M. Tuchman *et al.*, *The Spiritual in Art*, p. 43.

39 Voir *Hundreds and Thousands*, p. 75. « Blake savait comment faire ! » Elle était allée à Chicago pour visiter l'exposition d'art présentée lors de l'Exposition internationale tenue en cette ville; mais elle arriva malheureusement en retard.

La thématique amérindienne

1 E. Carr, *Klee Wyck*, p. 4.

2 *Ibid.*, p. 11.

3 Voir Douglas Cole, *Captured Heritage*, p. 271.

4 E. Carr, *Growing Pains*, p. 211.

5 Le mât totémique appartient, au sens large, à un groupe de sculptures monumentales variées d'extérieur, d'origine amérindienne : mât de façade, mortuaire ou commémoratif, parfois dédié à quelque personnage tel que « l'homme de bienvenue » ou à D'Sonoqua chez les Kwakiutls, ou dormant, sorte de sculpture horizontale en forme de catafalque sur lequel on plaçait le corps d'un chef décédé pour les rites funèbres. Carr parle simplement de mât totémique ou de mât.

6 D. Cole, *Captured Heritage*, p. 270. (Trad.)

7 E. Carr, *Growing Pains*, p. 211. (Trad.)

8 La documentation provenait de Charles Hill-Tout, de Vancouver, un spécialiste de la culture salish, et de Stephen Denison Peet, auteur de quelques études sur la religion et la mythologie amérindiennes. Carr avait aussi consulté W.J. Newcombe.

9 On trouvera le texte de la conférence de Carr sur les mâts totémiques dans deux cahiers du fonds Carr des ACB. (Trad.)

10 Voir l'article d'Arthur Lismer, « Art Appreciation » dans B. Brooker (sous la dir. de), *Yearbook of the Arts in Canada 1928–29*, p. 69.

11 E. Carr, *Klee Wyck*, p. 33. (Trad.)

12 Supplément au *McGill News*, 1929, p. 18 et 19. (Trad.)

13 Dans « The Something Plus in a Work of Art », conférence donnée par Carr le 22 octobre 1935 devant les professeurs et les étudiants de l'école normale de Victoria et publiée dans *Fresh Seeing*. (Trad.)

14 R.M. Pearson, *How to See Modern Pictures*, p. 115. (Trad.)
15 E. Carr, *Hundreds and Thousands*, p. 28. (Trad.)
16 E. Carr, *Klee Wyck*, p. 21. (Trad.)
17 *Ibid.*, p. 79. (Trad.)
18 L. Harris à E. Carr, sans date [probablement à la fin de l'automne de 1929], ACB. (Trad.)
19 Supplément au *McGill News*, p. 21.
20 E. Carr, « The Something Plus in a Work of Art », p. 37. (Trad.)
21 E. Carr, *Hundreds and Thousands*, p. 288. (Trad.)
22 E. Carr à N. Cheney, mai 1941, fonds Cheney, collections spéciales, Bibliothèque de l'Université de la Colombie-Britannique. (Trad.)
23 E. Carr, *Klee Wyck*, p. 53.

Au-delà du paysage, la transcendance

1 E. Carr, *Growing Pains*, p. 207–208. (Trad.)
2 E. Carr, pages non publiées de son journal, année 1930, ACB. (Trad.)
3 E. Carr, *Hundreds and Thousands*, p. 56. (Trad.)
4 *Ibid.*, p. 66. (Trad.)
5 *Ibid.*, p. 106–107. (Trad.)
6 *Ibid.*, p. 185. (Trad.)
7 E. Carr à I. Dilworth, sans date [1942 ou 1943], ACB. (Trad.)
8 À ce sujet, voir Edythe Hembroff-Schleicher, *m.e. A Portrayal of Emily Carr*, p. 41–42.
9 E. Carr à E. Brown, 4 mars 1937, Archives du MBAC. (Trad.)
10 E. Carr, *Hundreds and Thousands* (septembre 1935), p. 126. (Trad.)
11 Voir E. Hembroff-Schleicher, *The Untold Story*, p. 126.
12 E. Carr à E. Brown, 2 mars 1937, Archives du MBAC. (Trad.)
13 Voir P. Blanchard, *The Life of Emily Carr*, p. 198. E. Hembroff l'accompagna à trois reprises.
14 E. Carr, *Hundreds and Thousands*, p. 136. (Trad.)
15 *Ibid.*, p. 134. (Trad.)
16 *Ibid.*, p. 204. (Trad.)
17 *Ibid.*, p. 107. (Trad.)
18 *Ibid.*, p. 132. (Trad.)
19 Voir en particulier E. Hembroff-Schleicher, *The Untold Story*, p. 124–143.
20 *Ibid.*, p. 61. (Trad.)
21 E. Carr, *Hundreds and Thousands* (1933), p. 32. (Trad.)
22 *Ibid.*, p. 61. (Trad.)
23 *Ibid.*, p. 48. (Trad.)

Conclusion

1 Margaret Atwood, *Survival: A Thematic Guide to Canadian Literature*, Toronto, House of Anansi, 1972.
2 E. Carr, *Hundreds and Thousands*, p. 101.

Carte A

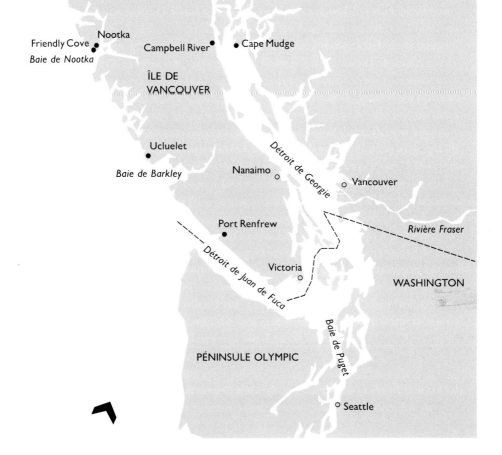

Rivers Inlet

Smith Inlet

Blunden Harbour

Î. Hope

Les établissements amérindiens
du sud de la Colombie-Britannique
que Carr a visités entre
1908 et 1930 sont indiqués par
des points noirs.

Fort Rupert Kingcome Inlet

Koskimo Alert Bay Gwayasdums

Quatsino Mimquimlees

Karlukwees Knight Inlet

Tsatsisnukomi

Nootka

Friendly Cove Campbell River Cape Mudge

Baie de Nootka

ÎLE DE
VANCOUVER

Ucluelet

Baie de Barkley Nanaimo Détroit de Georgie Vancouver

Port Renfrew Rivière Fraser

Détroit de Juan de Fuca

Victoria WASHINGTON

PÉNINSULE OLYMPIC Baie de Puget

Seattle

Carte B

ÎLE DU PRINCE-DE-GALLES

Les sites amérindiens du nord
de la Colombie-Britannique
que Carr a visités entre
1912 et 1928 sont indiqués
par des points noirs.

Î. Duke

Rivière Nass

Kispiox

Kitwancool

Gitiks • Angida

Kitwanga •

Kitsegukla

Yan

Masset

Hazelton

ÎLE GRAHAM

Hagwelget

• Prince Rupert

Rivière Skeena

ÎLES DE LA REINE-CHARLOTTE

Cha-atl Skidegate

Î. Maude

South Bay Haina

• Cumshewa

Détroit de Hécate

• Skedans

• Tanoo

ÎLE MORESBY

• Ninstints

• Bella Bella • Bella Coola

Liste des illustrations

N.B. : L'orthographe des noms amérindiens a été uniformisée, à moins qu'un usage ancien ne se soit imposé comme dans le cas de certains titres d'œuvres.

Après 1928, Carr date peu de ses œuvres et la référence aux lieux est moins évidente. À partir de 1930, la datation de ses œuvres devient elle-même de plus en plus imprécise.

1899	MAISON DE CEDAR CANIM, UCLUELET, aquarelle, 88
1907	ALLÉE DES MÂTS TOTÉMIQUES À SITKA, aquarelle, 88
1908–1909	MAISON COMMUNE (Mimquimlees), aquarelle, 132
datée de 1909	ARBRES GÉANTS, PARC STANLEY (Vancouver), aquarelle, 148
datée de 1909	Sans titre (forêt, mare et bêtes), aquarelle, 148
1909 ou 1912	ALERT BAY (incorrectement datée de 1910), aquarelle, 93
datée de 1909	LE VEILLEUR SOLITAIRE (Campbell River), aquarelle, 92
1911	UN AUTOMNE EN FRANCE, huile sur carton, 150
1911	BRETAGNE, FRANCE, huile sur toile, 151
1911	PAYSAGE BRETON, huile sur carton, 150
1911	LA RÉPARATION DE LA VOILE, aquarelle, 34
1912	ALERT BAY, huile sur toile, 103
1912	ALERT BAY (avec figure de bienvenue), huile sur toile, 106
1912	ESCALIER D'UNE MAISON DE CÈDRE ET ÉCHAPPÉE DE SOLEIL (Mimquimlees), aquarelle, 96
1912	FIGURE DE POTLATCH (Mimquimlees), huile sur toile, 101
vers 1912	Sans titre (figure de bienvenue, Mimquimlees), aquarelle, 133
1912	POTEAU SCULPTÉ, TSATSISNUKOMI, aquarelle, 93
datée de 1912	ANCIEN VILLAGE DE GWAYASDUMS, huile sur carton, 101
datée de 1912	SKIDEGATE (mât au requin), huile sur carton, 100
datée de 1912	MÂT TOTÉMIQUE DE L'ÎLE MAUDE, huile sur carton, 100
1912	SKEDANS SOUS LA PLUIE, aquarelle, 96
1912	CUMSHEWA, aquarelle, 98
1912	CUMSHEWA (avec corbeau), aquarelle, 129
1912	MÂTS TOTÉMIQUES HAÏDAS, Î.R.-C. (Tanoo), aquarelle, 99

1912 TANOO, aquarelle, 124

datée de 1912 VILLAGE DE YAN, Î.R.-C., huile sur toile, 103

1912 ou
début de 1913 RUE À VANCOUVER, huile sur carton, 36

datée de 1913 L'HOMME DE BIENVENUE (Karlukwees), huile sur carton, 102

1913–1915 Sans titre (arbres contre un ciel tourbillonnant), huile sur toile, 154

datée de 1919 LE LONG DE LA FALAISE, BEACON HILL, huile sur carton, 152

datée de 1922 ARBOUSIER, huile sur toile, 156

1922–1927 Sans titre (arbre sur un rocher), huile sur toile, 157

1928 KITWANCOOL, mine de plomb sur papier, 112

1928 KISPIOX, aquarelle, 121

1928 Sans titre (Angida), aquarelle, 120

1928 MÂT TOTÉMIQUE DE LA RIVIÈRE NASS (Gitiks), aquarelle, 108

1928 SKEDANS, mine de plomb sur papier, 132

1928 SOUTH BAY (Îles de la Reine-Charlotte), aquarelle, 108

datée de 1928 MÂT TOTÉMIQUE DES ÎLES DE LA REINE-CHARLOTTE (Haina),
aquarelle, 120

1928 SKIDEGATE, huile sur toile, 48

1928 LE MÂT TOTÉMIQUE PLEURANT (Tanoo), huile sur toile, 121

datée de 1928 MÂTS TOTÉMIQUES DE KITWANCOOL, huile sur toile, 52

1928 Sans titre (dessin repris d'une illustration d'un livre de R. Pearson),
mine de plomb sur papier, 56

1928 KITWANCOOL, aquarelle, 119

1928 KITWANCOOL, huile sur toile, 53

1928 Sans titre (interieur de forêt), huile sur toile, 54

1929 PORT RENFREW, fusain sur papier, 165

1929 NOOTKA, fusain sur papier, 164

vers 1929 Sans titre (île stylisée en cartouche), mine de plomb sur papier, 160

vers 1929 Sans titre (rythmes arboricoles), mine de plomb sur papier, 162

vers 1929 Sans titre (structures arboricoles), mine de plomb sur papier, 160

vers 1929 Sans titre (arbre, branches tombantes), mine de plomb sur papier, 160

vers 1929 Sans titre (formes arboricoles et rive), fusain sur papier, 54

vers 1929 Sans titre (South Bay, Î.R.-C.), huile sur toile, 158

1929 L'ÉGLISE AMÉRINDIENNE, FRIENDLY COVE, aquarelle, 118

1929 ÉGLISE AMÉRINDIENNE (Friendly Cove), huile sur toile, 75

1929–1930 Sans titre (formes arboricoles stylisées avec éléments totémiques),
fusain sur papier, 141

1929–1930	Sans titre (figures totémiques dans une forêt stylisée), fusain sur papier, 140
1929–1930	INTÉRIEUR DE FORÊT, huile sur toile, 166
1929–1930	GRIS, huile sur toile, 142
1929–1930	NIRVANA (Tanoo), huile sur toile, 124
1929–1930	ANCIEN VILLAGE CÔTIER (South Bay), huile sur toile, 136
1929–1930	EN FORÊT N° 2, huile sur toile, 54
1929–1930	FORÊT DE L'OUEST, huile sur toile, 53
vers 1930	Sans titre (« rythme, poids, espace, force »), mine de plomb sur papier, 162
vers 1930	Sans titre (plage et mer), mine de plomb sur papier, 162
1930	Sans titre (paysage avec un « œil » dans le ciel), fusain sur papier, 165
1930	VAINCU, huile sur toile, 130
1930	LA BIENVENUE AU POTLATCH (Mimquimlees), huile sur toile, 128
1930	HUTTE AMÉRINDIENNE, ÎLES DE LA REINE-CHARLOTTE (Cumshewa), huile sur toile, 131
1930	VILLAGE AMÉRINDIEN DE LA COLOMBIE-BRITANNIQUE (Fort Rupert), huile sur toile, 122
1928–1930	L'ESCALIER TORTUEUX (Mimquimlees), huile sur toile, 134
vers 1930	D'SONOQUA DE GWAYASDUMS, huile sur toile, 114
1930	UNE MAISON AMÉRINDIENNE, VILLAGE DE KOSKIMO, aquarelle, 110
1930	MÂT TOTÉMIQUE TERRIFIANT, KOSKIMO, aquarelle, 86
vers 1930	Sans titre (intérieur de forêt, noir, gris, blanc), huile sur papier, 177
1930–1931	Sans titre (arbres), huile et fusain sur papier, 177
1931	Sans titre (cèdre), fusain sur papier, 168
1931	TRONC D'ARBRE, huile sur toile, 60
1931	BOIS FLOTTÉ DANS LA BAIE DE CORDOVA, huile sur toile, 169
vers 1931	BOIS FLOTTÉ PRÈS DE LA FORÊT, huile sur toile, 158
1931	GRAND CORBEAU (Cumshewa), huile sur toile, 126
vers 1931	MÂT TOTÉMIQUE ET FORÊT, (mât de Tow Hill, Î.R.-C.), huile sur toile, 138
1931	ÉTOUFFÉE PAR LA VIE, huile sur toile, 138
vers 1931	FORÊT PROFONDE, huile sur toile, 174
vers 1931	UN JEUNE ARBRE, huile sur toile, 172
1931–1932	BLUNDEN HARBOUR, huile sur toile, 82
1931–1932	FORÊT ANCIENNE ET NOUVELLE, huile sur toile, 74
1931–1932	FORÊT, COLOMBIE-BRITANNIQUE, huile sur toile, 76

1931–1933 LE CÈDRE ROUGE, huile sur toile, 172

1932–1933 ARBRE (spirale montante), huile sur papier, 188

vers 1934 SOUCHES ET CIEL, huile sur papier, 189

1932–1935 À L'INTÉRIEUR DE LA FORÊT, huile sur toile, 206

1935 REJETÉ PAR LES BÛCHERONS MAIS AIMÉ DU CIEL, huile sur toile, 208

1934–1935 METCHOSIN, huile sur papier, 200

1935–1936 Sans titre (Clover Point vu de la plage Dallas Road), huile sur papier, 192

1935–1936 CIEL, huile sur papier, 186

1935–1936 ÉTUDE SUR LE MOUVEMENT, huile sur toile, 184

1935–1936 SAPIN ET CIEL, huile sur toile, 199

datée de 1936 REBOISEMENT, huile sur toile, 197

datée de 1936 LITTORAL, huile sur toile, 169

vers 1936 MARINE, huile sur papier, 210

1936 JEUNE ET ANCIENNE FORÊT, huile sur papier, 194

1937 AU-DESSUS DE LA CARRIÈRE DE CAILLOUX, huile sur toile, 186

1937 QUELQUE CHOSE SANS NOM, huile sur toile, 194

1937 TOURBILLON, huile sur toile, 192

1938 JEUNES PINS ET VIEIL ÉRABLE, huile sur papier, 179

1937–1939 RACINES, huile sur toile, 207

1938–1939 JOURNÉE FRAÎCHE EN JUIN, huile sur papier, 209

1938–1939 FORÊT (troncs d'arbres), huile sur papier, 187

1938–1939 AUTOPORTRAIT, huile sur papier, 8

1938–1939 SOLEIL ET TUMULTE, huile sur papier, 204

1938–1940 OBSCURITÉ ILLUMINÉE, huile sur toile, 196

vers 1939 ROCHERS AU BORD DE LA MER, huile sur papier, 176

vers 1939 AU-DESSUS DES ARBRES, huile sur papier, 178

1939 FORÊT Nº 1, huile sur papier, 189

1939 BONHEUR, huile sur papier, 190

vers 1939 ARBRES DANS LE CIEL, huile sur toile, 146

1939–1940 SOLEIL DANSANT, huile sur toile, 198

1941 OURS RIANT (Angida), huile sur papier, 144

1941–1942 UN MÂT TOTÉMIQUE DE SKIDEGATE, huile sur toile, 213

vers 1942 SANCTUAIRES AUX CÈDRES, huile sur papier, 173

datée de 1942 CÈDRE, huile sur toile, 212

datée de 1942 CALME, huile sur toile, 212

Remerciements

Les dix années qui se sont écoulées depuis la publication de mon premier livre sur cette femme extraordinaire, *The Art of Emily Carr*, n'ont pu qu'accroître mon admiration pour son œuvre. Avec un plus grand recul, il était toutefois inévitable que j'en vienne à rééquilibrer et à préciser mon jugement sur tel ou tel aspect de son cheminement. D'autres documents originaux sont devenus accessibles, d'autres études ont paru. Quand mon livre a été publié, en 1979, d'innombrables analyses circulaient déjà sur divers aspects de la vie et de l'œuvre de Carr, sans compter les comptes rendus d'expositions et les catalogues. Néanmoins, le seul ouvrage de fond était celui d'Edythe Hembroff-Schleicher, *The Untold Story*, paru en 1978. Cet ouvrage, indispensable à tous ceux et celles qui se penchent sur l'œuvre de Carr, fait l'histoire des expositions de l'artiste et de ses séances de croquis à l'extérieur. En 1979, en même temps que mon ouvrage, Maria Tippet faisait paraître une biographie de Carr; en 1987, l'Américaine Paula Blanchard faisait de même, d'admirable manière. En 1984, dans l'étude sur le symbolisme des peintres de paysages en Europe septentrionale et en Amérique du Nord que Roald Nasgaard publiait pour accompagner son exposition sur le même thème, l'œuvre de Carr était mise, de façon nouvelle et claire, dans un contexte pictural plus vaste. De son côté, Ruth Appelhof, par la place qu'elle accordait à l'artiste dans son exposition et son étude sur la peinture moderniste des paysages de notre continent entre 1920 et 1947, situait Carr dans un ensemble plus large. Deux de ces auteurs, Blanchard et Appelhof, sont d'origine américaine, ce qui témoigne de l'attrait et de l'envergure outre-frontières de cette Canadienne, à la fois comme personne et comme artiste. Ces quatre publications ont élargi et affiné le champ des recherches pour quiconque s'intéresse à Carr, tout comme elles m'ont été fort utiles pour jeter un nouveau regard sur son œuvre.

J'ai bénéficié de la sagesse et de l'œil perspicace de Charles Hill, conservateur de l'art canadien au Musée des beaux-arts du Canada avec qui j'ai préparé l'exposition qui coïncide avec la publication de cet ouvrage. J'aimerais également remercier Glenn Allison de m'avoir aidée à préparer la chronologie. Le superviseur des enregistrements visuels du Service d'archives et d'enregistrement de la Colombie-Britannique, Jerry Mossop, et son personnel ont manifesté une patience infinie à mon égard de même que divers employés de la Vancouver Art Gallery. J'ai eu la bonne fortune de pouvoir compter sur Marilyn Sacks qui a pu se charger de la révision anglaise de ce livre, ce qu'elle avait déjà fait pour mes deux ouvrages précédents, et sur Michel Charles Desrosiers, réviseur de la version française au Musée des beaux-arts du Canada.

Bibliographie choisie

Appelhof, Ruth S., *The Expressionist Landscape : North American Modernist Painting, 1920–1947*, Birmingham, Alabama, Birmingham Museum of Art, 1988.

Blanchard, Paula, *The Life of Emily Carr*, Vancouver, Douglas & McIntyre, 1987.

Brooker, Bertram (sous la dir. de), *Yearbook of the Arts in Canada : 1928–1929*, Toronto, Macmillan, 1929.

Carr, Emily, *The Book of Small.* (Traduit en français sous le titre *Petite* chez Pierre Tisseyre, à Montréal, en 1984.)

——— *Fresh Seeing : Two Addresses by Emily Carr.*

——— *Growing Pains.*

——— *The House of All Sorts.*

——— *Hundreds and Thousands : The Journals of Emily Carr.*

——— *Klee Wyck.* (Traduit en français sous le même titre au Cercle du Livre de France, à Montréal, en 1973.)

——— « Modern and Indian Art of the West Coast », Supplément du *McGill News*, juin 1929, p. 18–22.

Cole, Douglas, *Captured Heritage : The Scramble for Northwest Coast Artifacts*, Seattle, University of Washington Press, 1985.

Hembroff-Schleicher, Edythe, *Emily Carr : The Untold Story*, Saanichton, C.-B., Hancock House, 1978.

——— *m.e. A Portrayal of Emily Carr*, Toronto, Clarke, Irwin, 1969.

Housser, Fred B., *A Canadian Art Movement : The Story of the Group of Seven*, Toronto, Macmillan, 1926.

Nasgaard, Roald, *The Mystic North : Symbolist Landscape Painting in Northern Europe and North America 1890–1940*, Toronto, Art Gallery of Ontario, 1984.

Pearson, R. M., *How to See Modern Pictures*, New York, Dial Press, 1928.

Reid, Dennis, *A Concise History of Canadian Painting*, 2ᵉ éd., Toronto, Oxford University Press, 1968.

Seitz, William C., *Mark Tobey*, New York, The Museum of Modern Art, 1982.

Shadbolt, Doris, *The Art of Emily Carr*, Vancouver, Douglas & McIntyre, 1979.

Tippett, Maria, *Emily Carr : A Biography*, Toronto, Oxford University Press, 1979.

Tuchman, Maurice *et al.*, *The Spiritual in Art : Abstract Painting 1890–1950*, Los Angeles County Museum of Art, New York, Abbeville Press, 1966.

Index

Les numéros de pages en italiques renvoient à des illustrations.

À L'INTÉRIEUR DE LA FORÊT, *206*
ABANDONNÉ, 145
Académie Colarossi, 32
Académie Julian, 26
Alert Bay, 94, 109
ALERT BAY (aquarelle), *93*
ALERT BAY (avec figure de bienvenue), *106*
ALERT BAY (huile), 97, *103*, 105
ALLÉE DES MÂTS TOTÉMIQUES À SITKA, *88*
ANCIEN VILLAGE CÔTIER (South Bay), *136*, 137
ANCIEN VILLAGE DE GWAYASDUMS, 97, *101*
ARBOUSIER, 155, *156*
ARBOUSIER, ESQUIMALT, 38
ARBRE, *188*
ARBRES DANS LE CIEL, *146*
ARBRES GÉANTS, PARC STANLEY, *148*, 149
Armory Exhibition (New York), 49
Art (Clive Bell), 109
art canadien, 16
Atkinson, Lawrence, 61
Atwood, Margaret, 215
AU-DESSUS DE LA CARRIÈRE DE CAILLOUX, 185, *186*
AU-DESSUS DES ARBRES, 175, *178*
AU NORD DU LAC SUPÉRIEUR (Harris), 46
AUBE, L' (Brooker), 62
AUBE DE L'HUMANITÉ, L' (Brooker), 62
AUBE SANS FIN (Brooker), 62
AUTOMNE EN FRANCE, UN, *150*, 153
AUTOPORTRAIT, *8*

Barbeau, Marius, 39, 40, 107
Bell-Smith, F. M., 16

Bella-Bellas. *Voir* Kwakiutls du nord
Berkshire (Angleterre), 28
BIENVENUE AU POTLATCH (Mimquimlees), LA, 127, *128*
Blake, William, 80, 218
Blavatsky, Helena P., 69, 70, 72
BLUNDEN HARBOUR, *82*, 115
BOIS FLOTTÉ DANS LA BAIE DE CORDOVA, *169*, 171
BOIS FLOTTÉ PRÈS DE LA FORÊT, *158*, 159
BONHEUR, *190*
Book of Small, The, 14, 21, 23
Bretagne (France), 33, 35
BRETAGNE, FRANCE, 33, *151*
British Columbia Society of Fine Arts, 18
Brooker, Bertram, 61, 62, 66
Brown, Eric, 39, 40, 107
Burchfield, Charles, 62, 63

California School of Design (San Francisco), 26
CALME, *212*, 214
Campbell River, 94
Canadian Art Movement, A (Fred Housser), 66–67
Canadian Theosophist, 69
Canadian West Coast Art, Native and Modern (exposition), 40
Carmichael, Franklin, 41
Carr, Alice, 89
Carr, Emily :
 affinités avec d'autres artistes, 9, 30, 67, 97, 155, 211, 217
 amitiés amérindiennes, 15, 87–89, 104
 amour des animaux, 14–15, 182
 antécédents culturels, 10, 12–13
 apathie artistique, 38–39, 105
 collections d'œuvres. *Voir* collection personnelle d'E.Carr; collection Newcombe
 conférences, 78, 104, 116, 143
 correspondance, 22–23
 écriture, 21–23 *Voir aussi Book of Small; Growing Pains; House of All Sorts; Hundreds and Thousands; Klee Wyck*
 enfance et jeunesse, 12, 13, 14, 15, 17

enseignement, 18, 28
esquisses à l'extérieur (C.-B.),
 87, 89, 90, 91–95, 109, 111,
 113, 115, 127, 161, 167,
 180–182, 195, 201
formation artistique à Victoria,
 17; à San Francisco, 26–27; en
 Angleterre, 28–30; en France,
 30–37, 153
influences majeures, 23, 41–42,
 45–63
isolement artistique, 10, 16,
 18–20, 24, 216
lumière (dans sa peinture), 191,
 205
maladie, 30, 32, 143
mouvement (dans sa peinture),
 167–175, 185, 191, 193, 195,
 203, 205
naissance, décès, 10
perspective canadienne, 10, 13,
 217, 218
photographie, 115
prix et expositions, 17, 18, 19,
 20, 35–37, 38, 41, 104, 107
puritanisme, 14
renouveau artistique, 39, 42, 45,
 159, 216
style cubiste, 55, 57, 59, 61, 217
style postimpressionniste, 28,
 33–35, 47, 51, 97, 105, 127,
 135, 155, 216–217
technique de l'huile sur papier,
 175, 180–181, 183, 185–195
tendances spirituelles, 64–73,
 77–78, 79–81, 125–127
thème amérindien, 15, 30,
 39–41, 83–116, 117–145,
 159, 161, 163–167, 214, 217
thème de la nature, 26, 28, 29, 33,
 38, 143, 147–214
travaux d'artisanat, 105
voyages, 10, 32, 41, 62, 63, 80
Carr, Lizzie, 87
Casson, A. J., 41
CÈDRE, 212, 214
CÈDRE ROUGE, LE, 171, 172
Cézanne, Paul, 28, 31, 47, 57, 58,
 123
CIEL, 185, 186
collection Newcombe, 40, 111, 113,
 159, 161

collection personnelle d'E. Carr, 18.
 Voir aussi Vancouver Art Gallery
Colombie-Britannique (province),
 11–12
Concarneau (France). Voir Bretagne
Cornish School of the Arts (Seattle),
 49
Crécy-en-Brie (France), 32, 33
culture amérindienne de la côte
 nord-ouest, 84–85
Cumshewa, 127
CUMSHEWA, 98
CUMSHEWA (avec corbeau), 129

DANS LE PARC, 38
Dilworth, Ira, 23
Dove, Arthur, 62, 63, 80, 218
Dreier, Kathleen, 62–63, 78, 79
Drummond Hall (Vancouver), 104
« D'Sonoqua » (récit), 111
D'SONOQUA DE GWAYASDUMS,
 114, 125, 127, 135
Du spirituel dans l'art (Kandinsky),
 79
Duchamp, Marcel, 31, 62

ÉCOLE, LYTTON, 94
ÉGLISE AMÉRINDIENNE, 57, 73, 75,
 125, 135, 137
ÉGLISE AMÉRINDIENNE, FRIENDLY
 COVE, L', 118, 123
Emerson, Ralph Waldo, 66, 79
EN FORÊT N° 2, 54, 57
ESCALIER D'UNE MAISON DE CÈDRE
 ET ÉCHAPPÉE DE SOLEIL, 95, 96
ESCALIER TORTUEUX, L', 134, 135
ÉTOUFFÉE PAR LA VIE, 138, 139
ÉTUDE SUR LE MOUVEMENT, 184,
 185
Exhibition of Canadian West Coast
 Art, Native and Modern, 107
Exhibition of Contemporary
 Scandinavian Art, 43
exposition annuelle d'art canadien,
 MBAC, 1928, 41

FAÇADE DE MAISON, GOLD
 HARBOUR, 113
fauvisme, 28, 31, 32, 37, 105
Feininger, Arnold, 59
Fergusson, John Duncan, 32
Feuilles d'herbe, Les (Whitman), 79

FIGURE DE POTLATCH
(Mimquimlees), *101*
FORÊT, COLOMBIE-BRITANNIQUE,
73, *76*, 159, 171
FORÊT N° 1, *189*
FORÊT (troncs d'arbres), *187*
FORÊT ANCIENNE ET NOUVELLE,
73, *74*
FORÊTS D'AUTOMNE, 38
FORÊT DE L'OUEST, 53, 55, 159
forêt de Tregenna (Angleterre), 29
FORÊT PROFONDE, 171, *174*, 185
FORMES EN MOUVEMENT (Tobey),
53, 55
Frank, Sophie, 15, 87
Fraser, J. A., 16
« Fresh Seeing » (conférence), 78
Friendly Cove, 161
Fry, Roger, 28

Gibb, Henry Phelan, 31, 32–33, 37
Gitksans, 94
Graham, Colin, 51
GRAND CORBEAU, 125, *126*, 127,
135, 167
GRAND PIN, LE, 38
GRIS, *142*, 143
Groupe des peintres canadiens, 19.
Voir aussi Groupe des Sept
Groupe des Sept, 19, 40, 41–44, 45,
63, 66, 67, 68, 72, 77, 79, 80, 136,
155, 159, 217
Growing Pains, 14, 21, 23, 62, 153
Gunther, Erna, 49

Haïdas, 90, 95
Haina, 95
HAINA, 113
Hambidge, Jay, 59
Harris, Lawren, 23, 41, 45, 46, 47,
49, 50, 51, 59, 62, 66, 68–69, 70,
71, 72, 73, 77, 80, 116, 137, 161,
163, 193, 218
HAUTS PLATEAUX, 38
Hill House, 38
Hodgkins, Frances, 35
Hodler, Ferdinand, 10
Holgate, Edwin, 107, 109
HOMME DE BIENVENUE, L', *102*
House of All Sorts, The, 21, 23, 38
Housser, Bess, 66, 70
Housser, Frederick, 66, 68, 70, 79
How to See Modern Pictures (R.
Pearson), 57–59, 78, 117

Hundreds and Thousands, 22, 39, 65,
72. *Voir aussi* journal d'E. Carr
HUTTE AMÉRINDIENNE, ÎLES DE LA
REINE-CHARLOTTE, *131*

INTÉRIEUR D'UNE MAISON
AMÉRINDIENNE
(Tsatsisnukomi), 97
INTÉRIEUR DE FORÊT, *166*, *167*, 195
International Exhibition of Modern
Art, 62
Island Art Club. *Voir* Island Arts
and Crafts Society
Island Arts and Crafts Society, 17,
18, 38

Jackson, A. Y., 41, 46, 107
JEUNE ARBRE, UN, 171, *172*, 185
JEUNE ET ANCIENNE FORÊT, *194*,
195
JEUNES PINS ET VIEIL ÉRABLE, *179*
Jouillin, Amédée, 26
journal d'E. Carr, 77, 79, 125, 201,
202
JOURNÉE FRAÎCHE EN JUIN, *209*,
211

Kane, Paul, 89, 107
Key to Theosophy, A (Blavatsky),
70, 71
Kihn, Langdon, 107
KISPIOX, 117, *121*
KITWANCOOL (aquarelle), *119*, 123
KITWANCOOL (huile), *53*, 55
KITWANCOOL (mine de plomb), *112*
Klee Wyck, 22, 95, 111, 127, 145
Kwakiutls du sud, 89; du nord
(Bella-Bellas), 90

Lamb, Harold Mortimer, 40
Léger, Fernand, 31, 57
Lismer, Arthur, 46, 62
LITTORAL, *169*, 171, 201
LONG DE LA FALAISE, BEACON
HILL, LE, *152*, 155

MacDonald, J. E. H., 41
Macdonald, J. W. G., 18
MAISON AMÉRINDIENNE, VILLAGE
DE KOSKIMO, UNE, *110*
MAISON COMMUNE (Mimquimlees),
132
MAISON DE CEDAR CANIM,
UCLUELET, 87, *88*

Malevich, Kasimir, 57
Marc, Franz, 63
MARINE, *210*
Martin, T. Mower, 16
MÂT TOTÉMIQUE DE L'ÎLE MAUDE,
 97, *100*
MÂT TOTÉMIQUE DE LA RIVIÈRE
 NASS, *108*
MÂT TOTÉMIQUE DE SKIDEGATE,
 UN, 211, *213*
MÂT TOTÉMIQUE DES ÎLES DE LA
 REINE-CHARLOTTE, 117, *120*
MÂT TOTÉMIQUE ET FORÊT, 137,
 138, 139
MÂT TOTÉMIQUE PLEURANT, LE,
 47, *121*, *123*
MÂT TOTÉMIQUE TERRIFIANT,
 KOSKIMO, *86*
Mathews, A. F., 26
MÂTS TOTÉMIQUES DE
 KITWANCOOL, *52*, 55
MÂTS TOTÉMIQUES HAÏDAS, Î.R.-C.,
 95, *99*
McInnes, G. Campbell, 19
Meadows Studios, Hertfordshire
 (Angleterre), 29
Metchosin, 181, 201
METCHOSIN, *200*
« Modern and Indian Art of the
 West Coast » (E. Carr), 107
Munch, Edvard, 10, 217
Musée McCord (Montréal), 94

New Art, The (Horace Shipp), 61
Newcombe, C.F., 39
Newcombe, W.A. (Willie), 39
Newton, Eric, 19
Nicol, Pegi, 40
NIRVANA, *124*, *125*
Nootka, 161
NOOTKA, *164*
Nootkas (de la côte nord-ouest), 89
NU DESCENDANT L'ESCALIER
 (Duchamp), 62

O'Brien, Lucius, 17
OBSCURITÉ ILLUMINÉE, 195, *196*
O'Keeffe, Georgia, 62, 80, 217
Olsson, Julius, 29
OURS RIANT, *144*, *145*

Painters of the Modern Mind (Allen),
 78
Palmer, Samuel, 218

parc de Beacon Hill (Victoria), 14,
 155, 181
parc de Goldstream, 167, 181, 201
Patterson, Ambrose, 49
Patterson, Viola, 49
PAYSAGE BRETON, 37, *150*, 153
Pearson, Ralph, 163, 167. *Voir aussi*
 How to See Modern Pictures
Pemberton, Sophie, 18, 40
Phillips, Walter, J., 41
POINTE, LA, 38
Port Renfrew, 161
PORT RENFREW, *165*, 167
postimpressionisme, 31, 33. *Voir*
 aussi Carr, style
 postimpressioniste
POTEAU SCULPTÉ, TSATSISNUKOMI,
 93

QUELQUE CHOSE SANS NOM, *194*,
 195

RACINES, *207*
REBOISEMENT, *197*, 201
regroupements artistiques au
 Canada, 17, 18, 19, 20
Reid, Dennis, 38
REJETÉ PAR LES BÛCHERONS MAIS
 AIMÉ DU CIEL, 201, 205, *208*
RÉPARATION DE LA VOILE, LA, *34*
Richardson, T. J., 89
ROCHERS AU BORD DE LA MER, *176*
Royal Academy, 28
RUE À VANCOUVER, *36*, 37

Saint-Efflam (France) *Voir* Bretagne
St. Ives, Cornouailles (Angleterre),
 29
Salish, 90
Salon d'automne, 30, 37, 41
Salon des indépendants, 30
San Francisco Art Association, 27
SANCTUAIRE AUX CÈDRES, 171, *173*
Sans titre, aquarelles : (Angida) *120*;
 (figure de bienvenue) *133*; (forêt,
 mare, bêtes) *148*
Sans titre, dessins : (arbres et rive)
 54; (tiré de Pearson) *56*; (figures
 totémiques, forêt) *140*; (formes
 arboricoles, éléments totémiques)
 141; (île en cartouche) *160*;
 (formes arboricoles) *160*; (arbre,
 branches tombantes) *160*; (plage
 et mer) *162*; (rythme, poids...)
 162; (rythmes arboricoles) *162*;

(paysage avec un « œil ») *165*;
(cèdre) *168*
Sans titre, huiles sur carton (arbres),
177
Sans titre, huiles sur papier :
(intérieur de forêt) *177*; (Clover
Point) *192*
Sans titre, huiles sur toile : (intérieur
de forêt) *54*; (arbres, ciel
tourbillonnant) *154*; (arbre,
rocher) *157*; (South Bay) *158*
SAPIN ET CIEL, *199*, 201
Savage, Anne, 107
Seattle Fine Arts Society, 38
Sheeler, Charles, 61
Singh, Raja, 71
Skedans, 95, 135
SKEDANS, *132*
SKEDANS SOUS LA PLUIE, 95, *96*
SKIDEGATE (mât au requin), *100*
SKIDEGATE, 47, *48*, 97, 123
Société anonyme, 62
SOLEIL DANSANT, *198*
SOLEIL ET TUMULTE, *204*
« Something Plus in a Work of
Art » (allocution), 78
Songish, 15
SOUCHES ET CIEL, *189*
SOUTH BAY, *108*, 159
Stieglitz, Alfred, 40, 62
Studio Club (Vancouver), 18
Supplément du *McGill News*, 107,
116
Survival. Voir Atwood, Margaret

Talmage, Algernon, 29
TANOO, *124*, 127
Tertium Organum (Ouspensky), 70
théosophie, 68, 69, 70, 71–73, 77,
80, 85
Thoreau, Henry David, 66
Tlingits, 90
Tobey, Mark, 45, 47, 49–55, 57,
59, 116, 117, 123, 159, 161, 163,
218
TOURBILLON, *192*
transcendentalisme, 80
TRONC D'ARBRE, *60*, 61
Tsimshians, 90
Tuchman, Maurice, 65

Ucluelet (île de Vancouver), 87

VAINCU, 125, *130*
Van Gogh, Vincent, 28, 31
Vancouver Art Gallery (collection
d'E. Carr), 111, 145, 161, 175
Vancouver School of Decorative
and Applied Arts, 41
Varley, Frederick H., 18, 41, 46
VEILLEUR SOLITAIRE, LE, *92*, 94
Victoria, 12–14, 16, 17
victorien, esprit, 13
VILLAGE AMÉRINDIEN DE LA
COLOMBIE-BRITANNIQUE, *122*,
125
VILLAGE AUX MÂTS TOTÉMIQUES,
113
VILLAGE DE YAN, *103*

Western Art and the New Era (K.
Dreier), 63, 78
Westminster School of Art, 28, 32
Whiteley, John, 29
Whitman, Walt, 66, 79, 80, 217
Wyle, Florence, 40

Yearbook of the Arts in Canada, 62, 66